溥心畬册页精選

浙江人民美術出版社

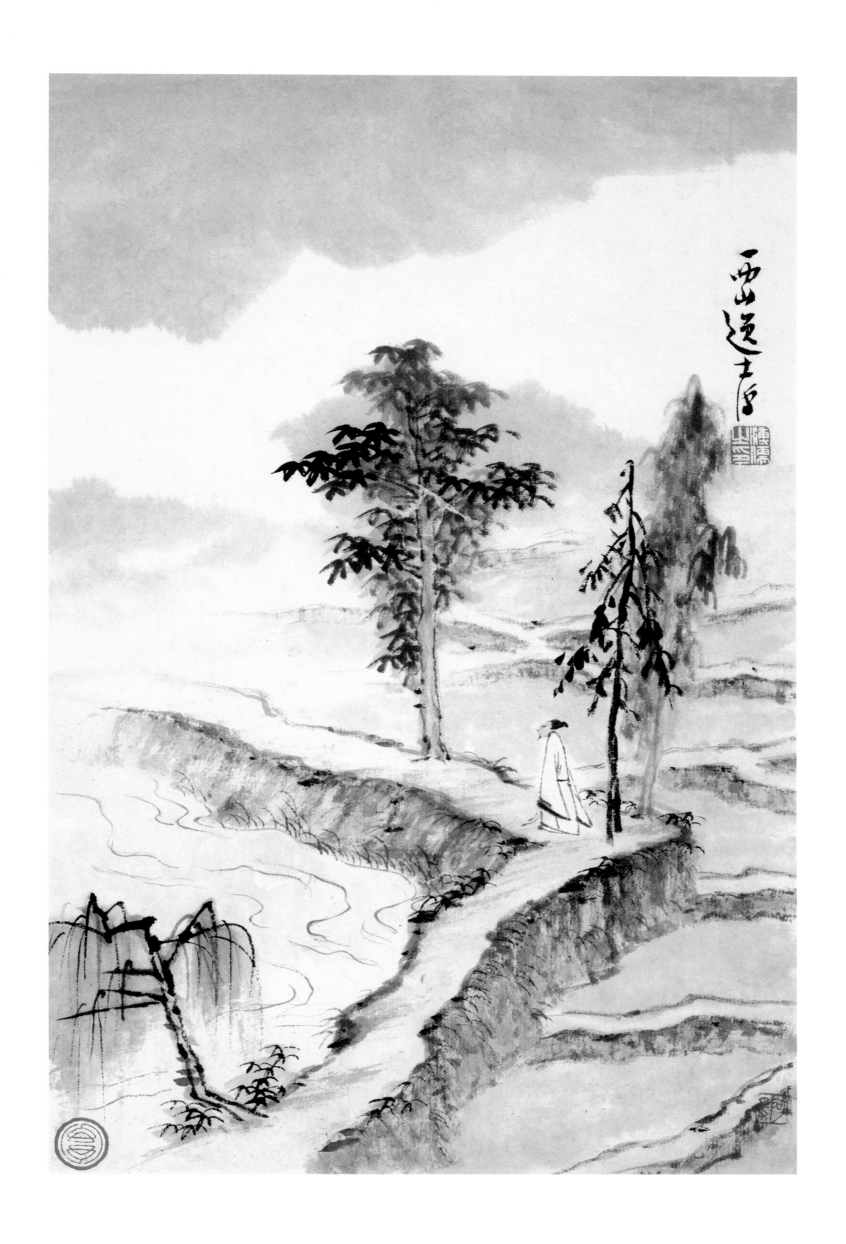

一　與張大千合寫山水冊之一　溥心畬　張大千　30cm×20cm　1932 年

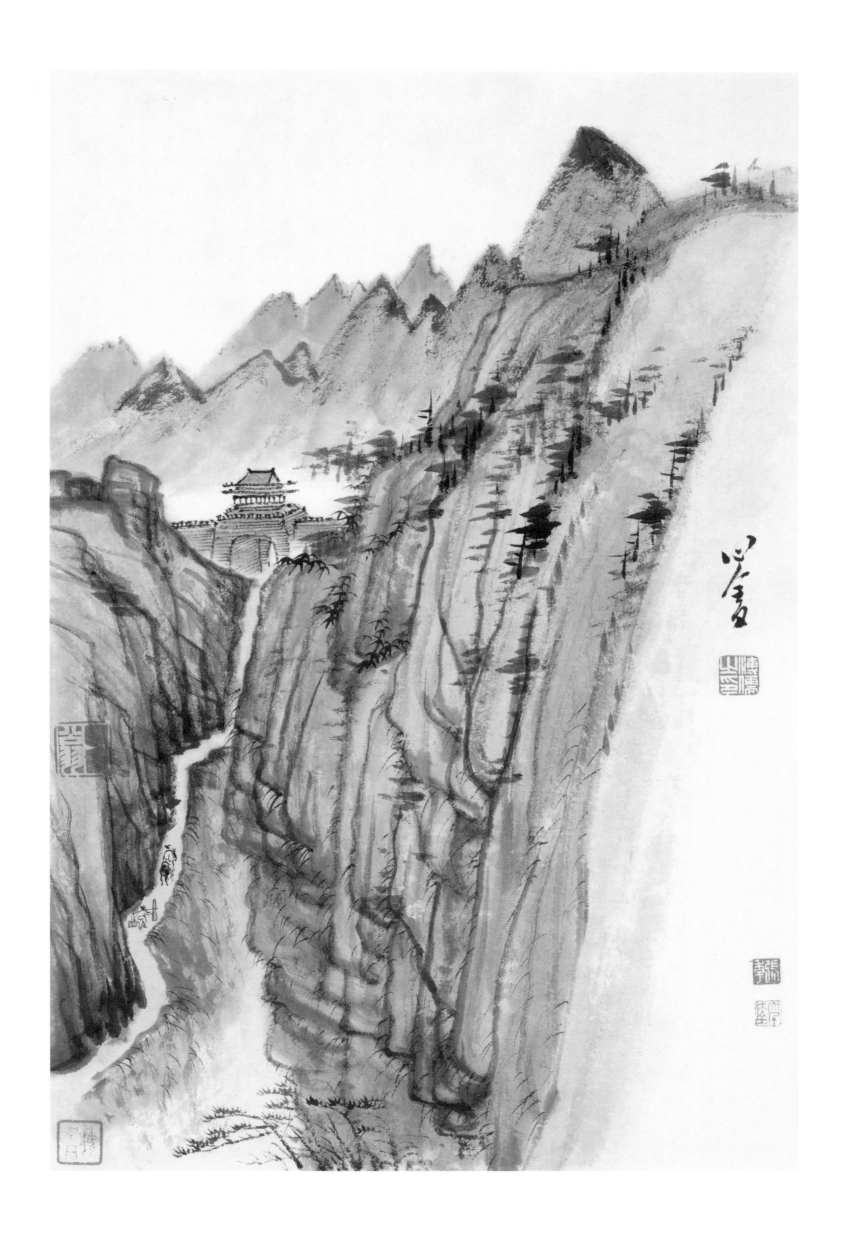

二　與張大千合寫山水冊之二　溥心畬　張大千　30cm×20cm　1932 年

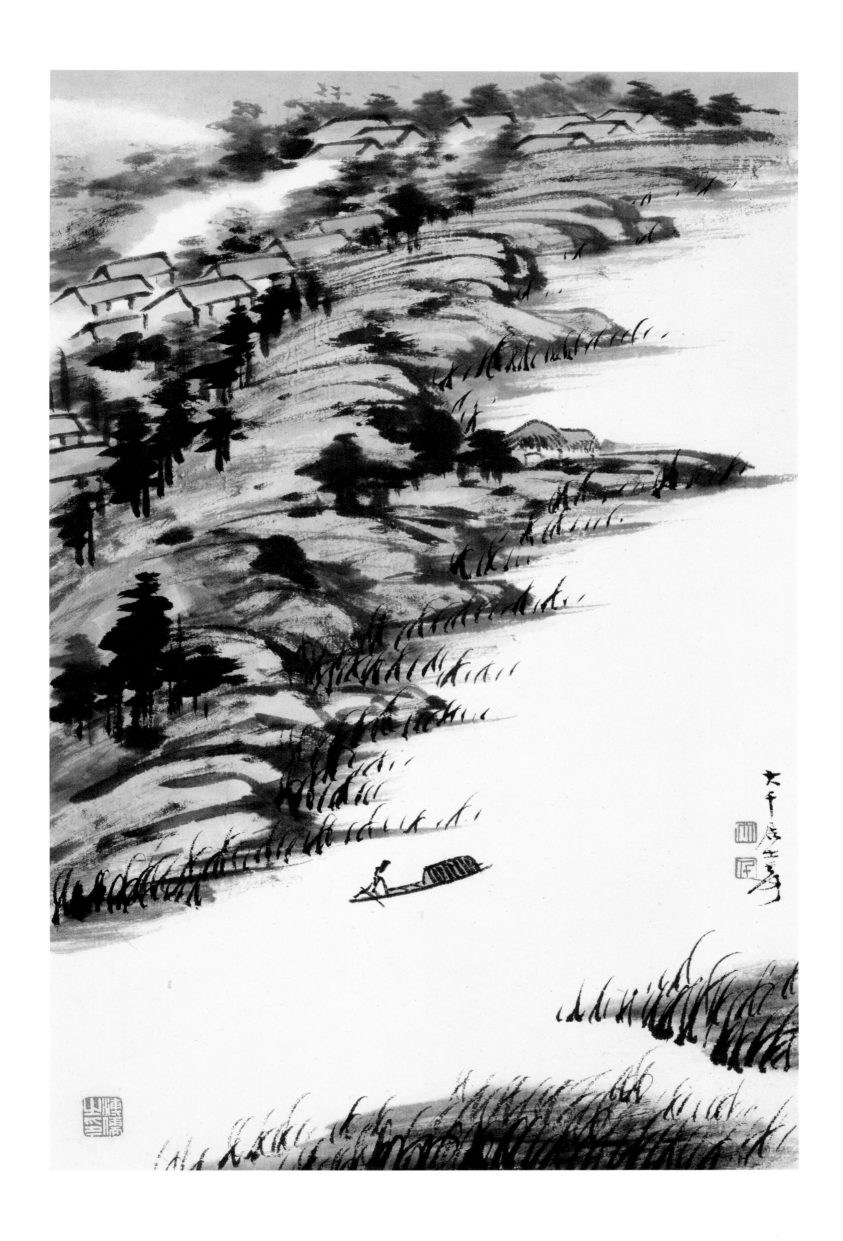

三　與張大千合寫山水冊之三　溥心畬　張大千　30cm×20cm　1932年

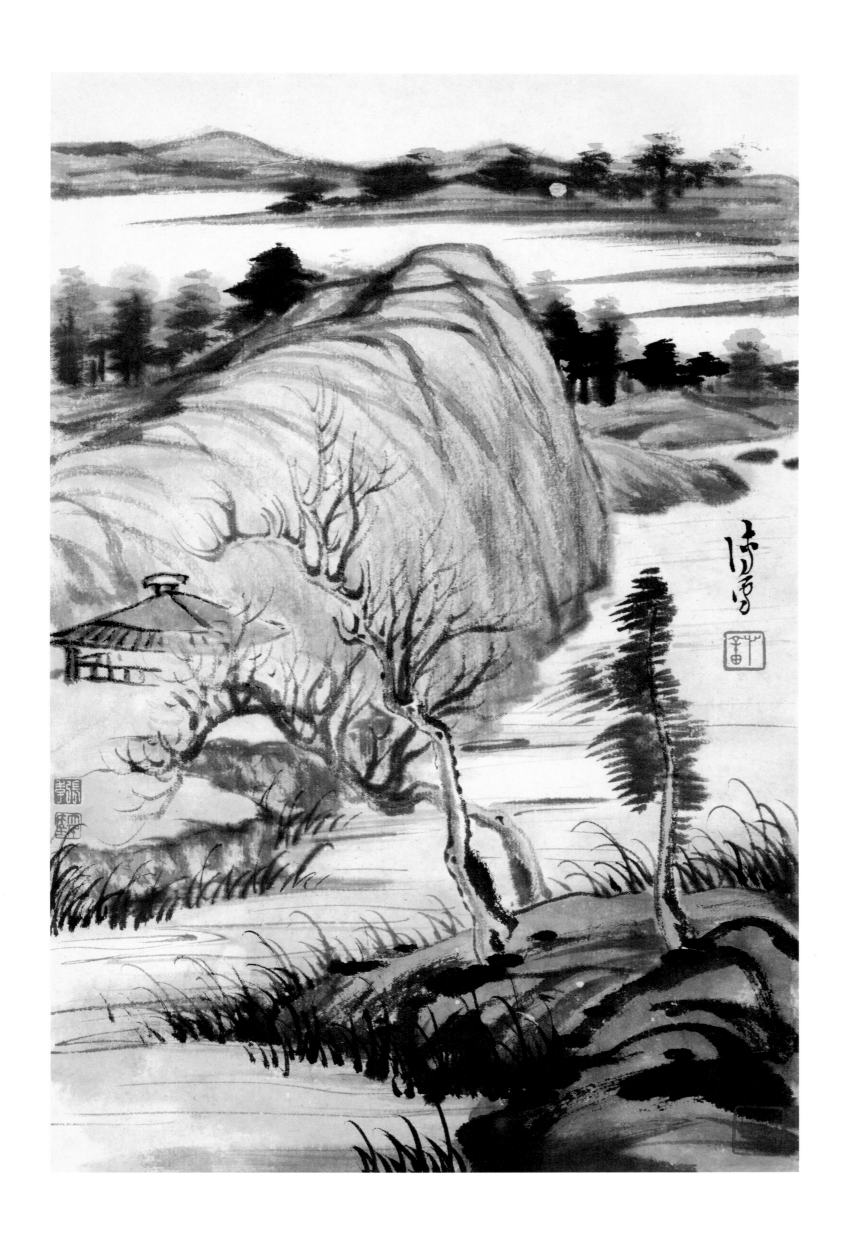

四　與張大千合寫山水册之四　溥心畬　張大千　30cm×20cm　1932年

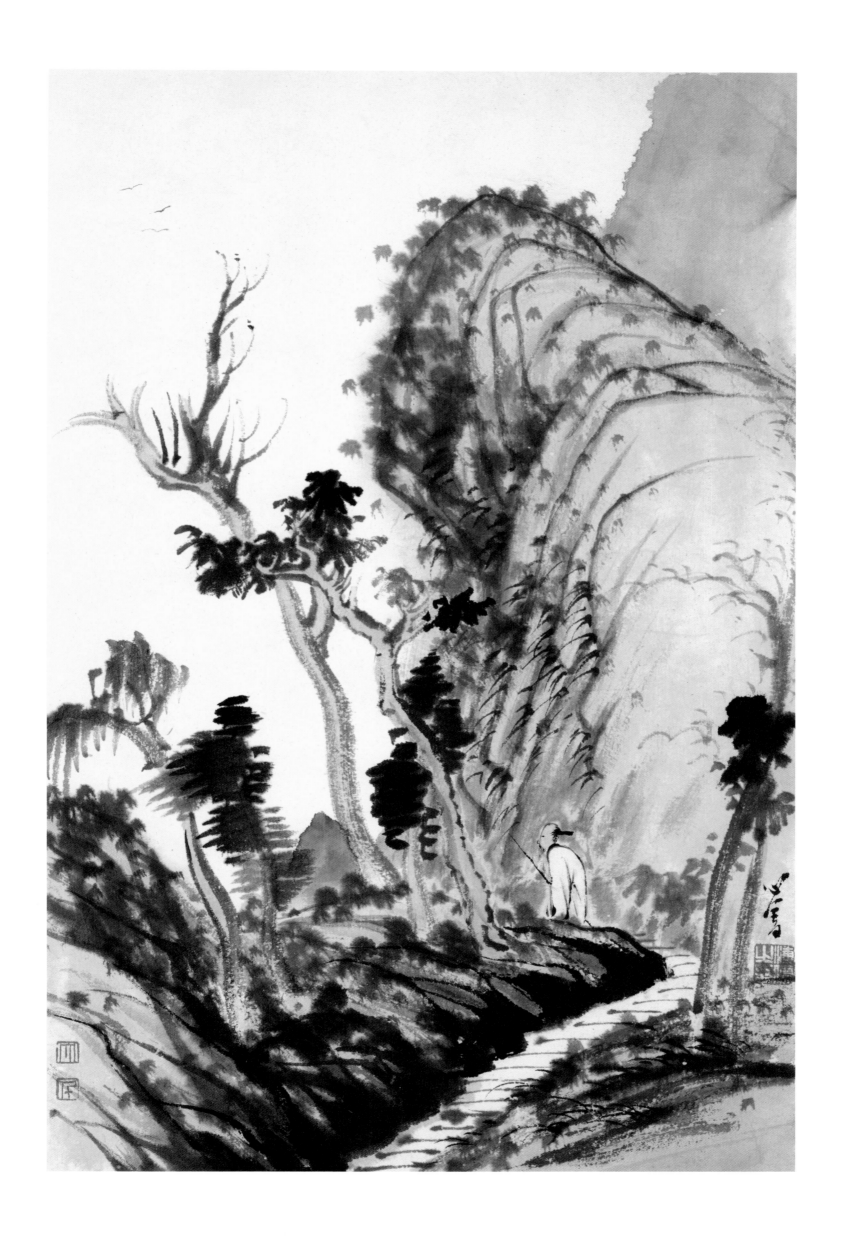

五　　與張大千合寫山水册之五　溥心畬　張大千　30cm×20cm　1932年

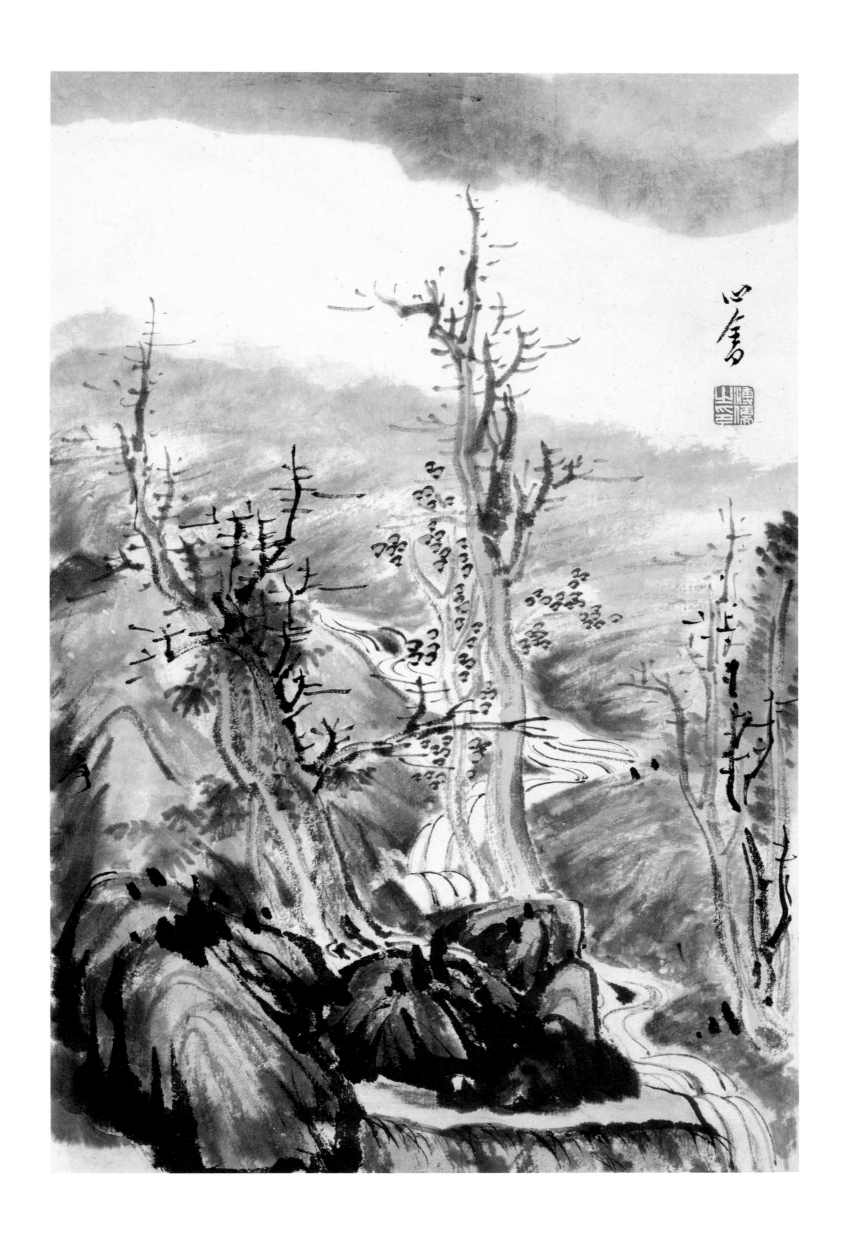

六　與張大千合寫山水冊之六　溥心畬　張大千　30cm×20cm　1932 年

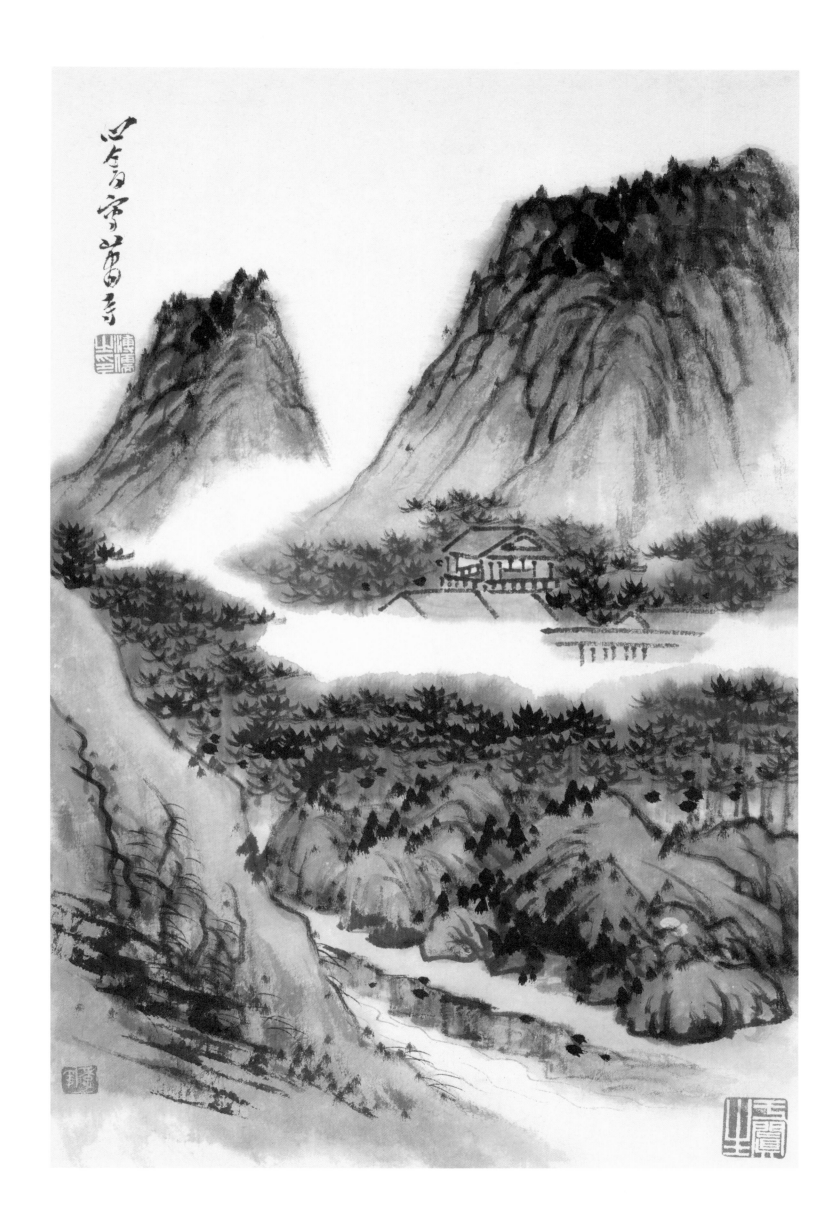

七　與張大千合寫山水冊之七　溥心畬　張大千　30cm×20cm　1932 年

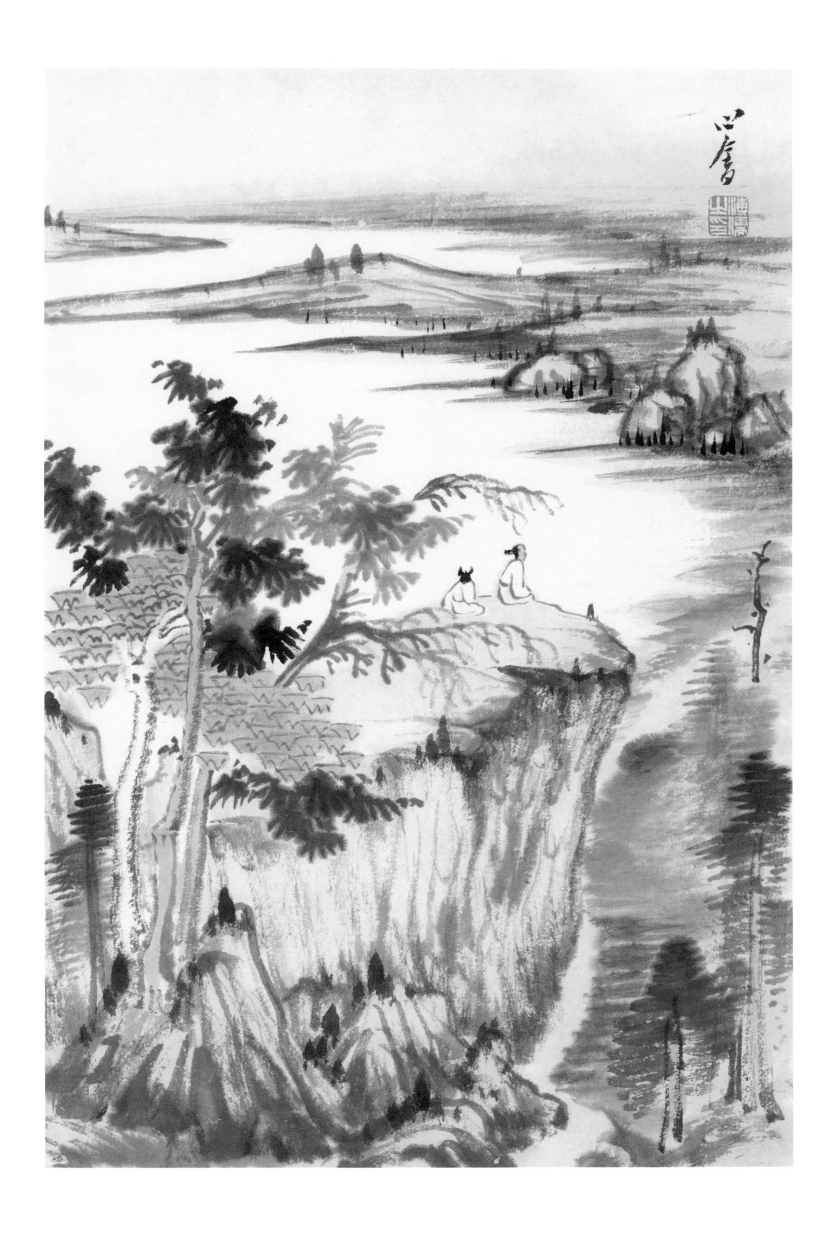

八　與張大千合寫山水册之八　溥心畬　張大千　30cm×20cm　1932年

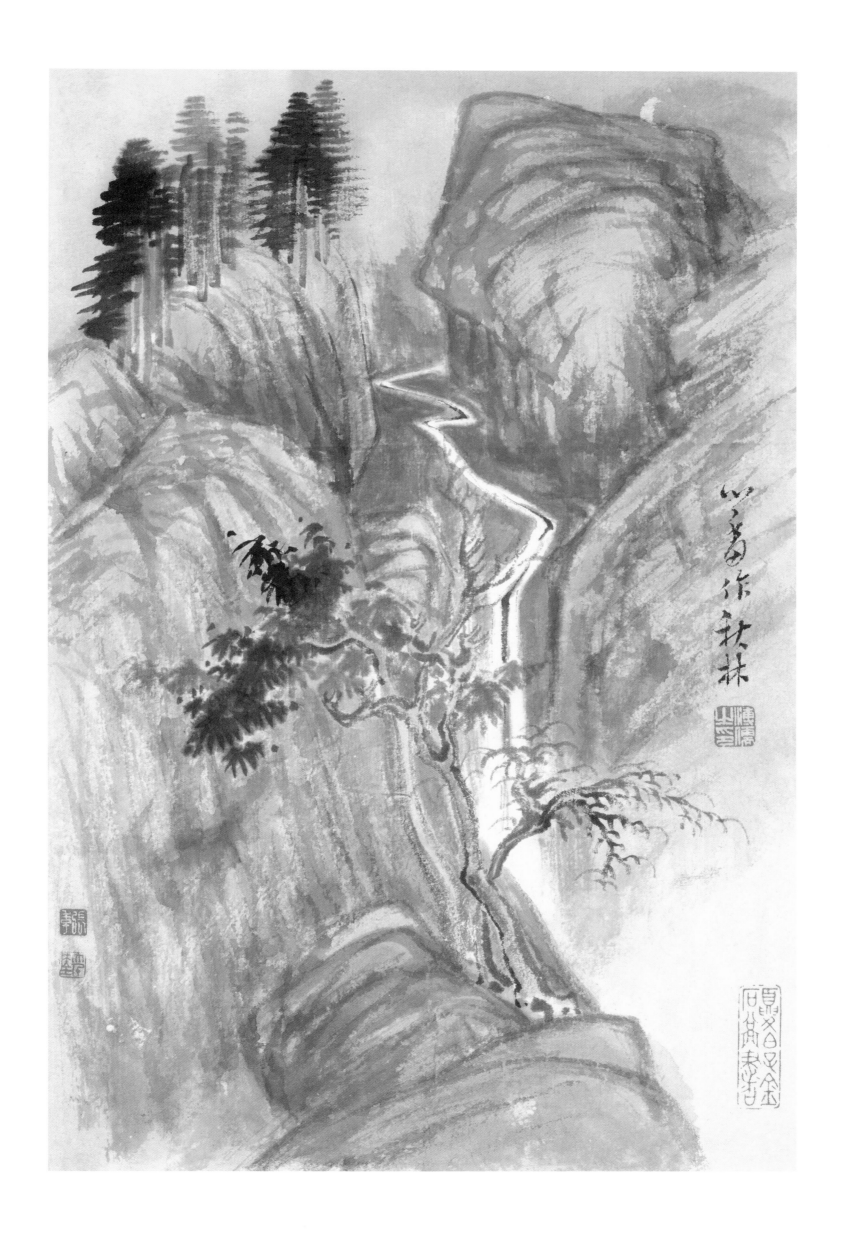

九　與張大千合寫山水冊之九　溥心畬　張大千　30cm×20cm　1932 年

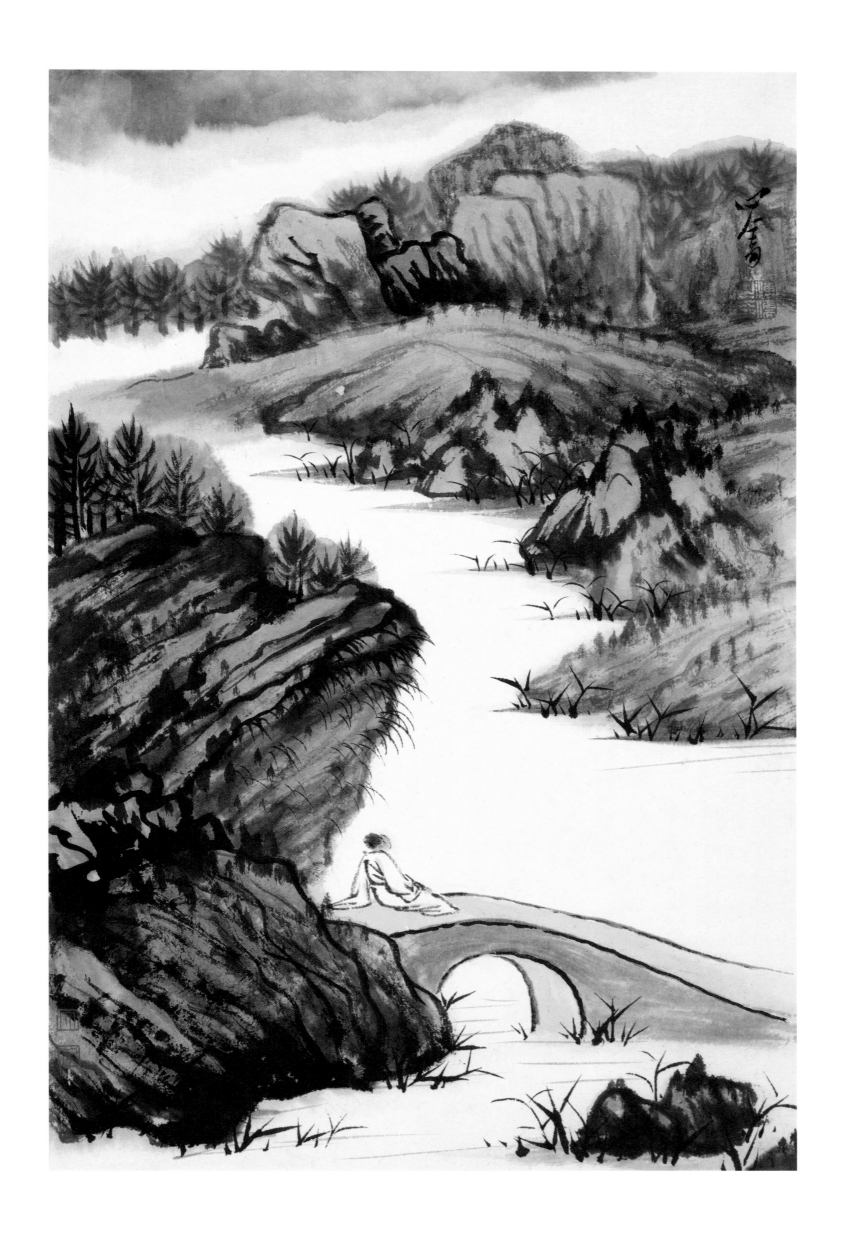

一〇　與張大千合寫山水冊之十　溥心畬　張大千　30cm×20cm　1932 年

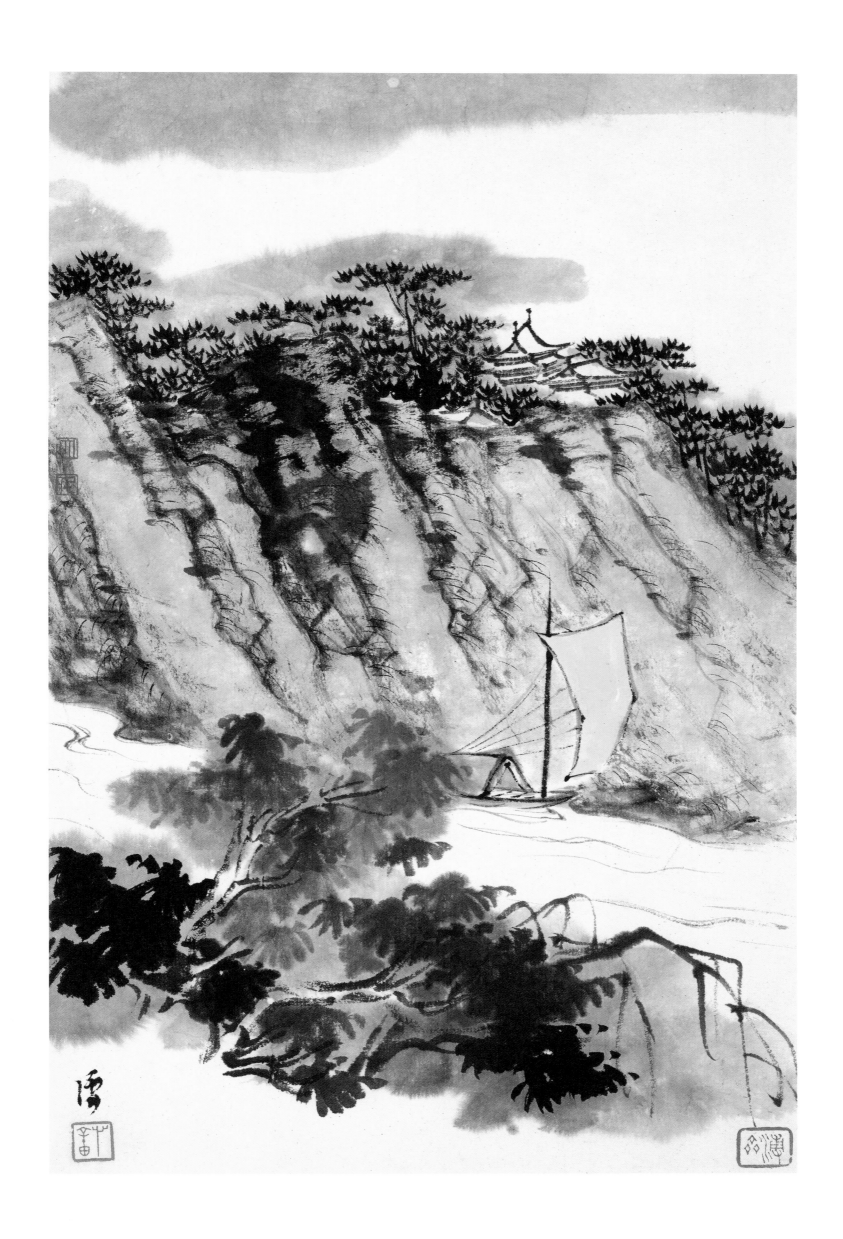

一一　與張大千合寫山水冊之十一　溥心畬　張大千　30cm×20cm　1932 年

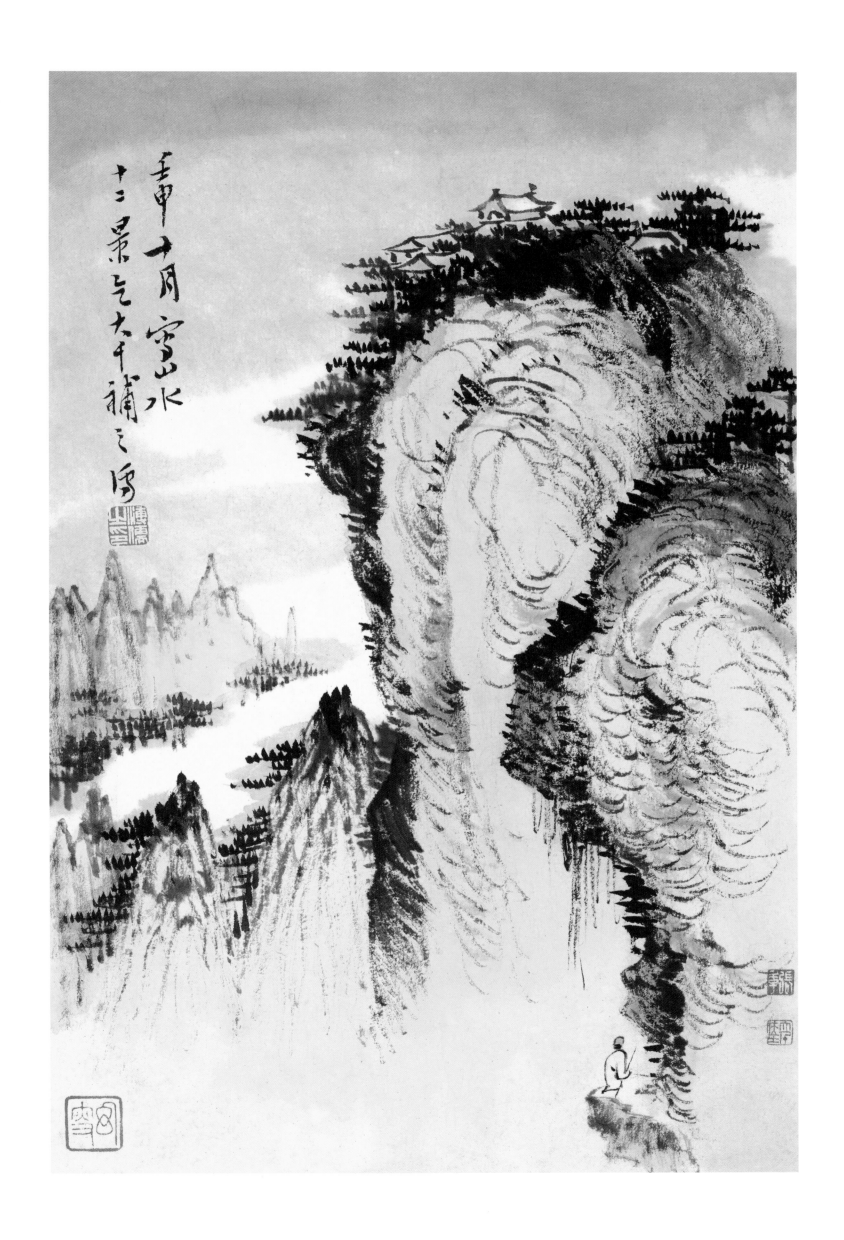

一二　與張大千合寫山水册之十二　溥心畬　張大千　30cm×20cm　1932年

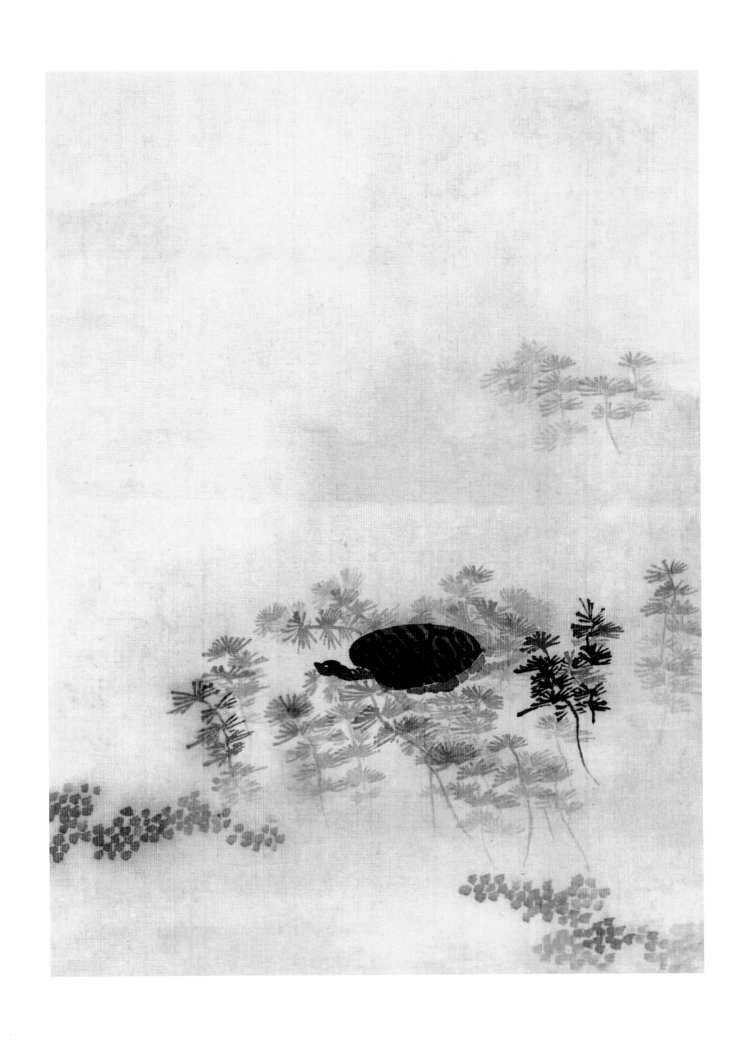

一三　龜壽千年册之一　溥心畬　20cm×14cm　1933 年

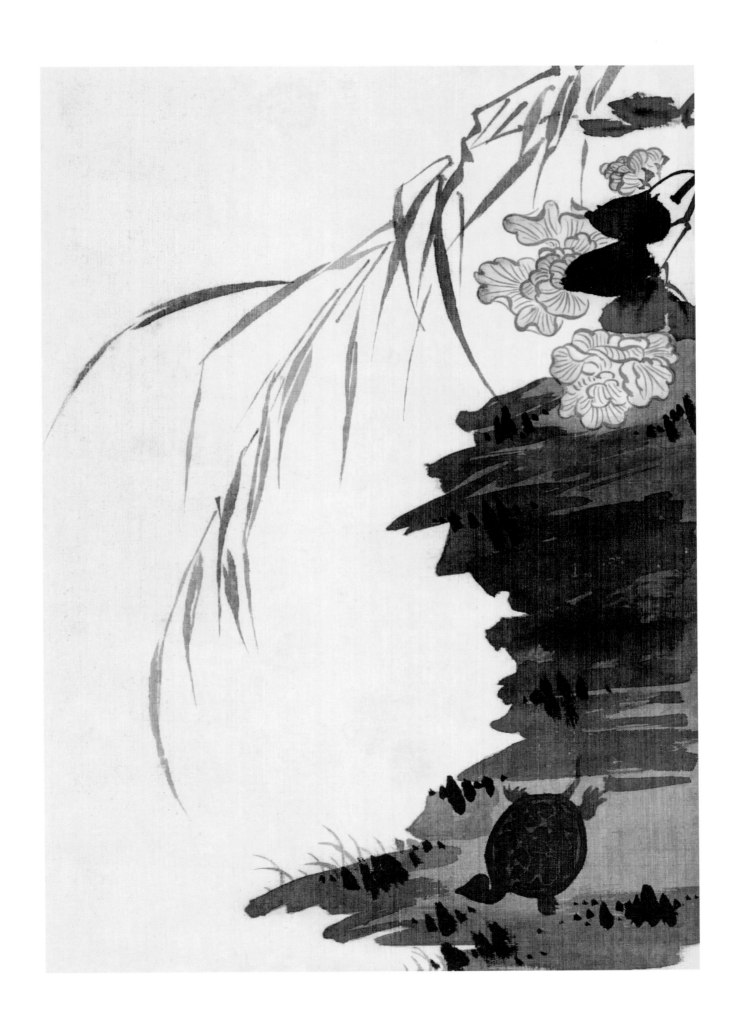

一四　龜壽千年册之二　溥心畬　20cm×14cm　1933年

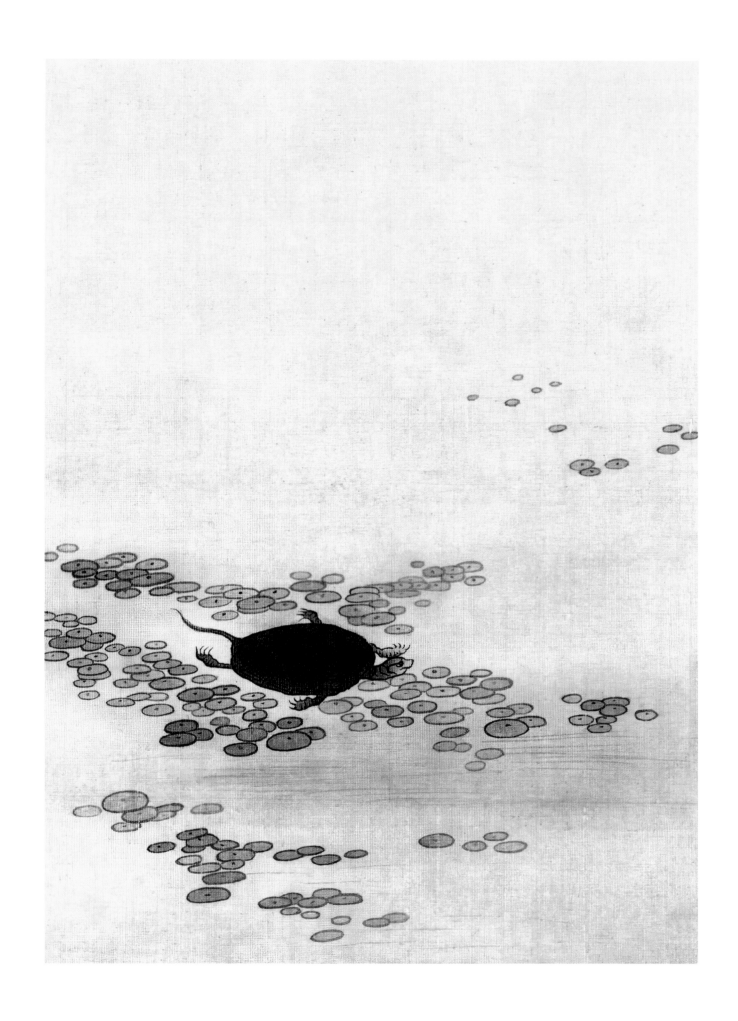

一五　龜壽千年册之三　溥心畬　20cm×14cm　1933 年

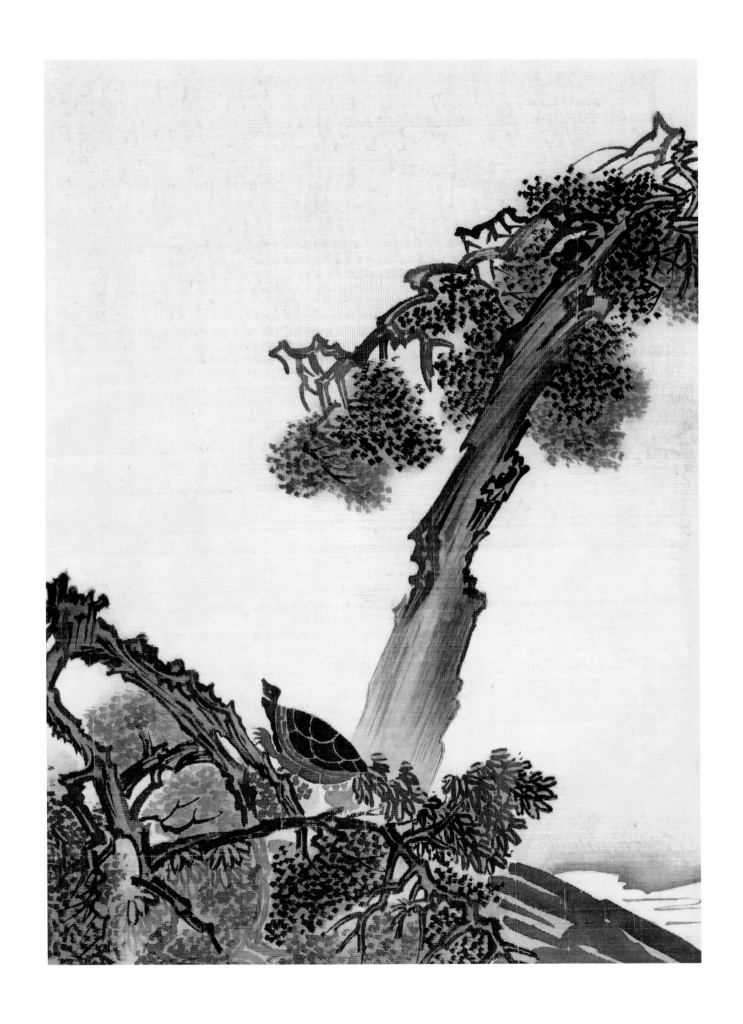

一六 龜壽千年册之四 溥心畬 20cm×14cm 1933年

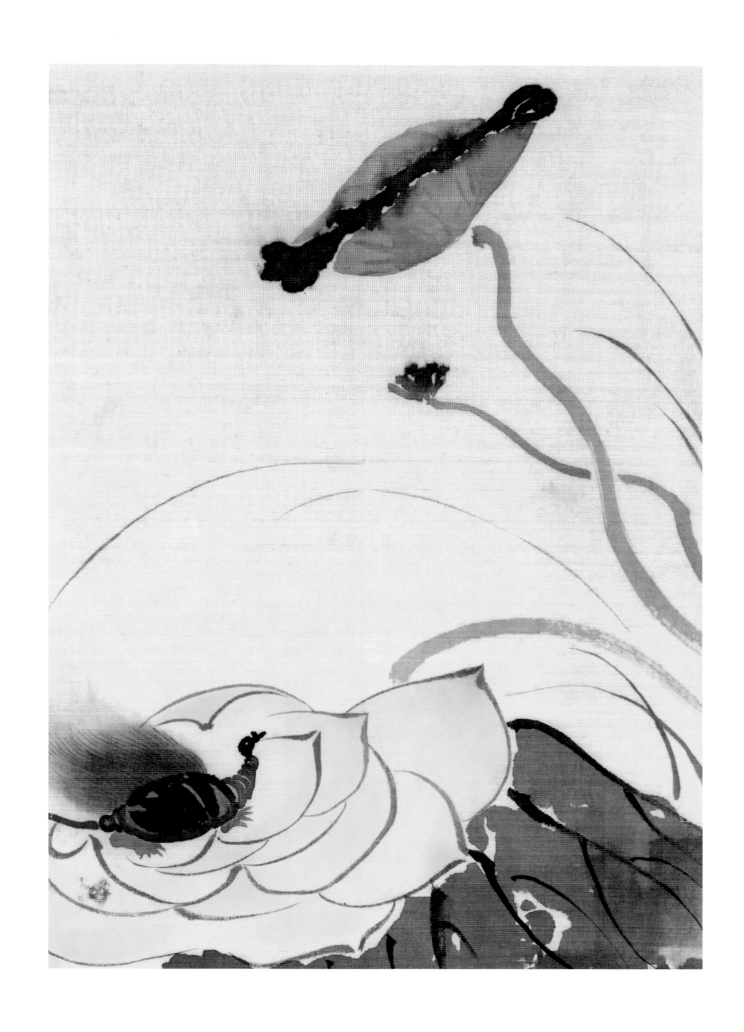

一七　龜壽千年册之五 　溥心畬　20cm×14cm　1933 年

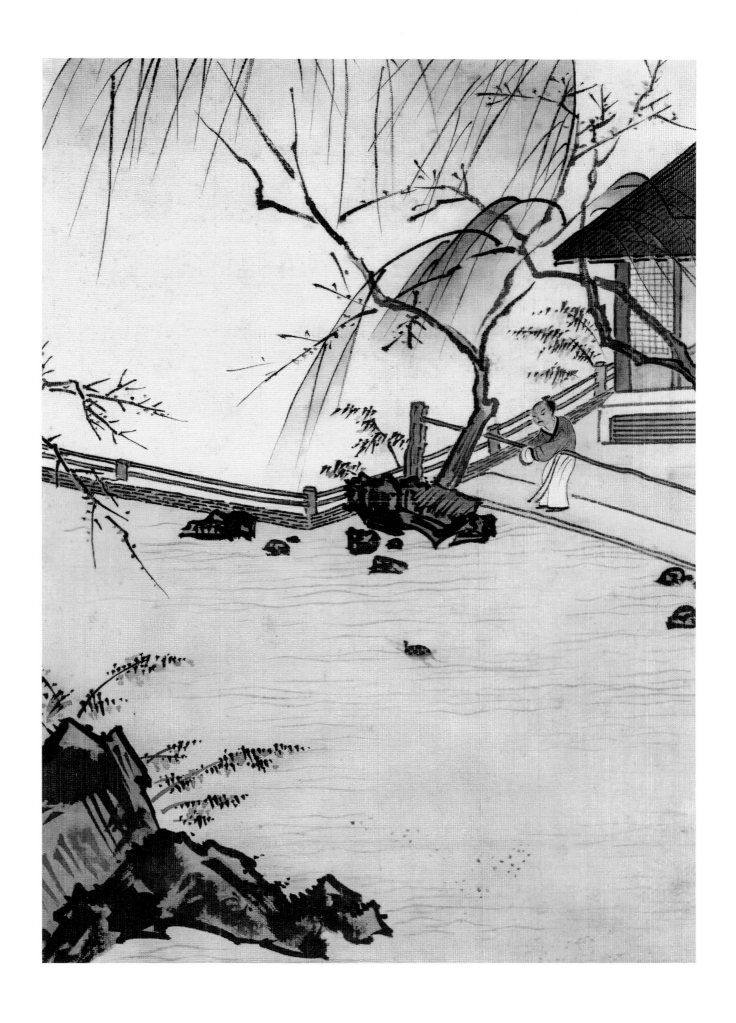

一八　龜壽千年册之六　溥心畬　20cm×14cm　1933 年

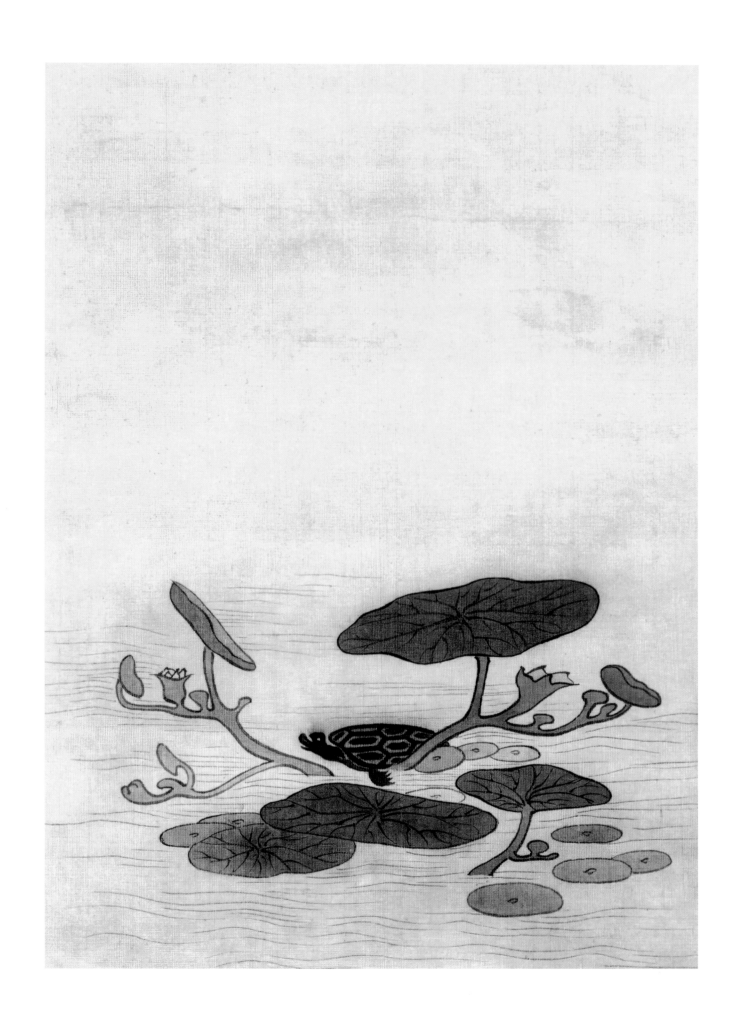

一九　龜壽千年册之七　溥心畬　20cm×14cm　1933 年

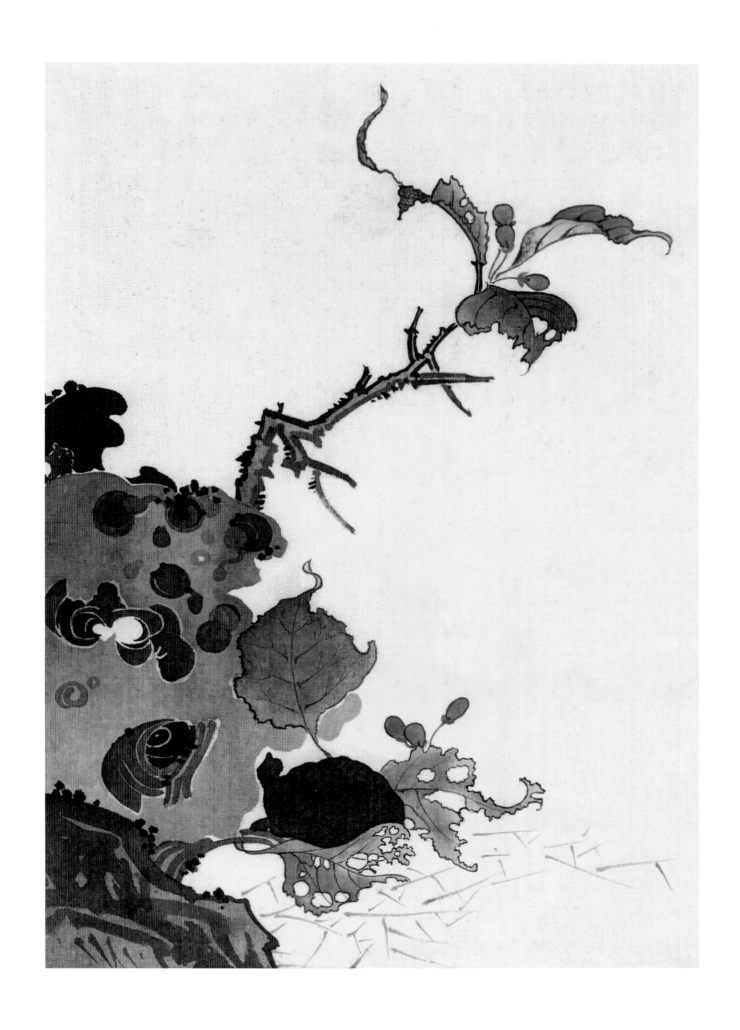

二〇　龜壽千年册之八　溥心畬　20cm×14cm　1933 年

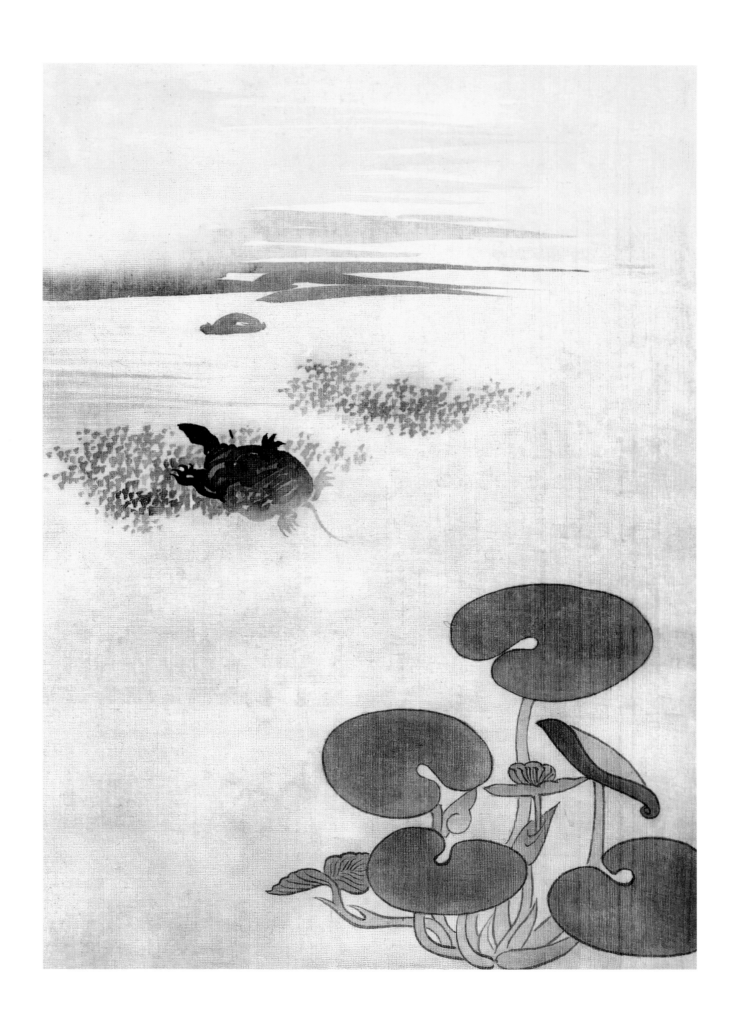

二一　龜壽千年册之九　溥心畬　20cm×14cm　1933 年

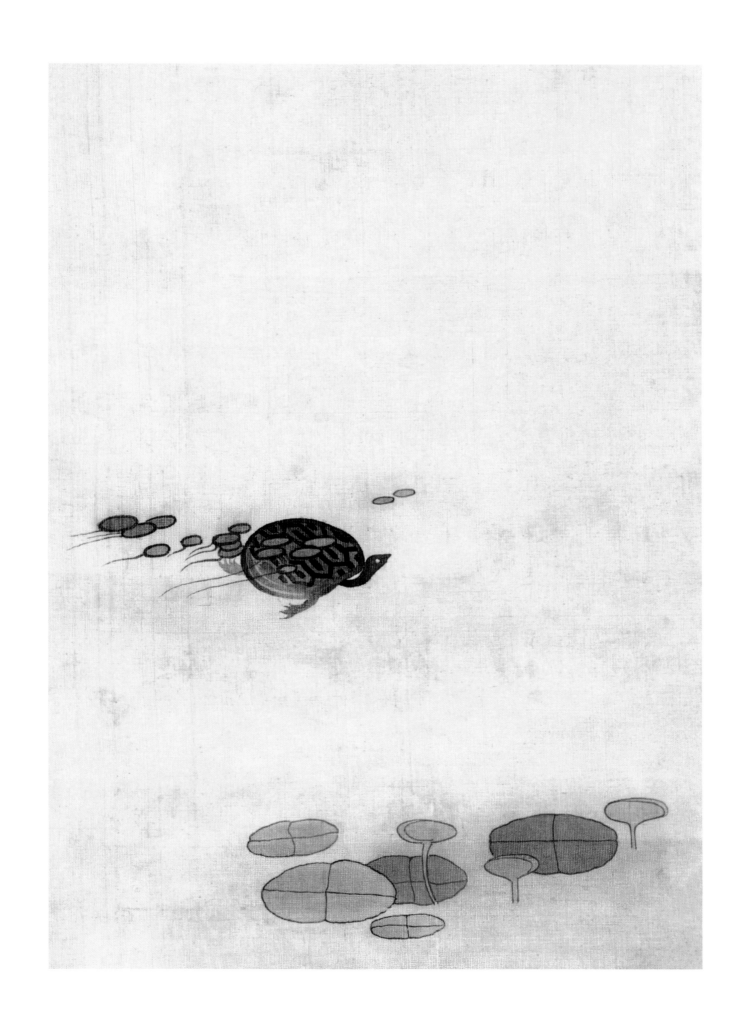

二二　龜壽千年册之十　溥心畬　20cm×14cm　1933 年

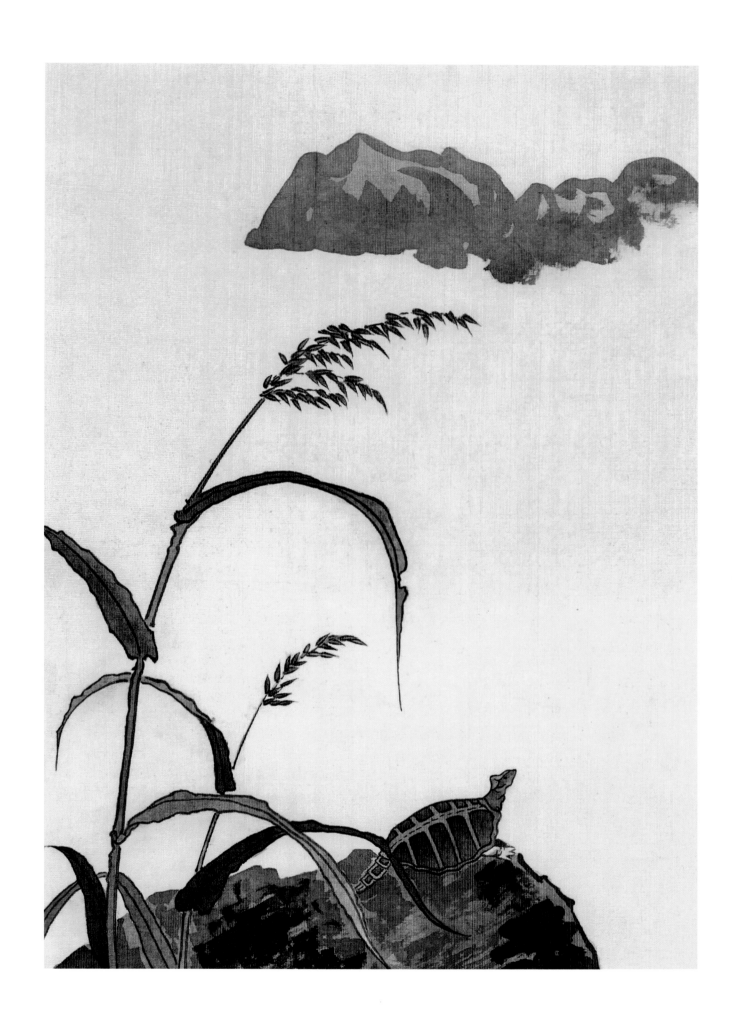

二三　龜壽千年册之十一　溥心畬　20cm×14cm　1933 年

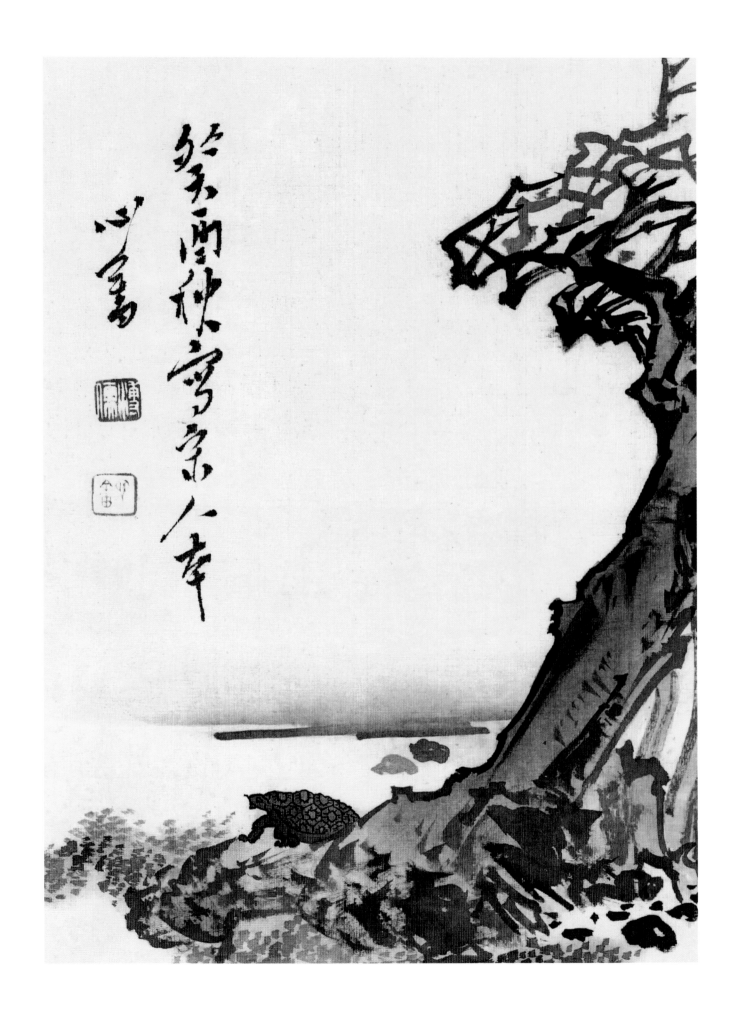

二四　龜壽千年册之十二　溥心畬　20cm×14cm　1933 年

二五　猿戲圖　溥心畬　65cm×29cm　1934 年

夫小草枝無何東溟木眠
不祖之能草以亦年遠之鳥獸
知足言而逹德多故則之
白守惟能相多多故則之
里眠善不雜淮就葉成理蕨於
催催多催而君之於珠
潅木春軒斑庭藥
露子晚柯陸
用躄晚就柯
於斯膺之石不
斯蔚如此關
應文不勝蘭乃
鷄蒙東詩

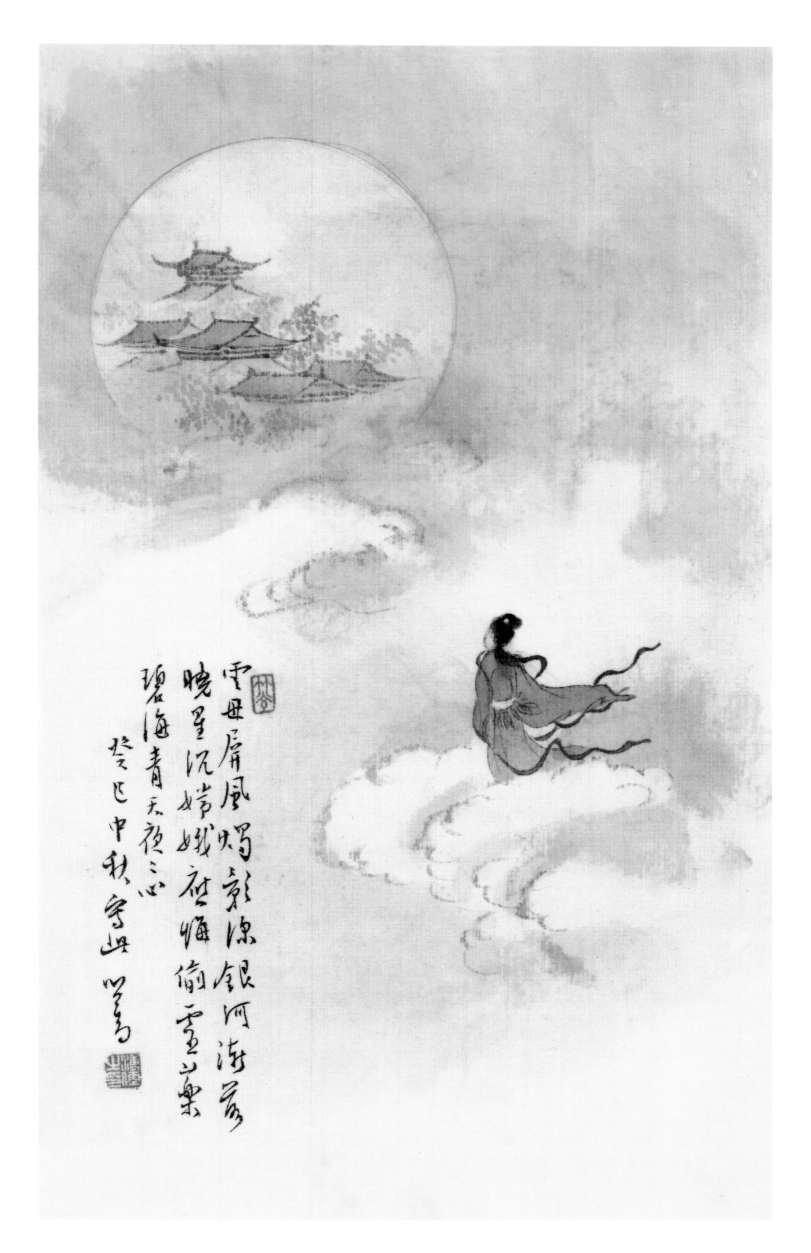

二七　嫦娥奔月　溥心畲　33.5cm×21cm　1953 年

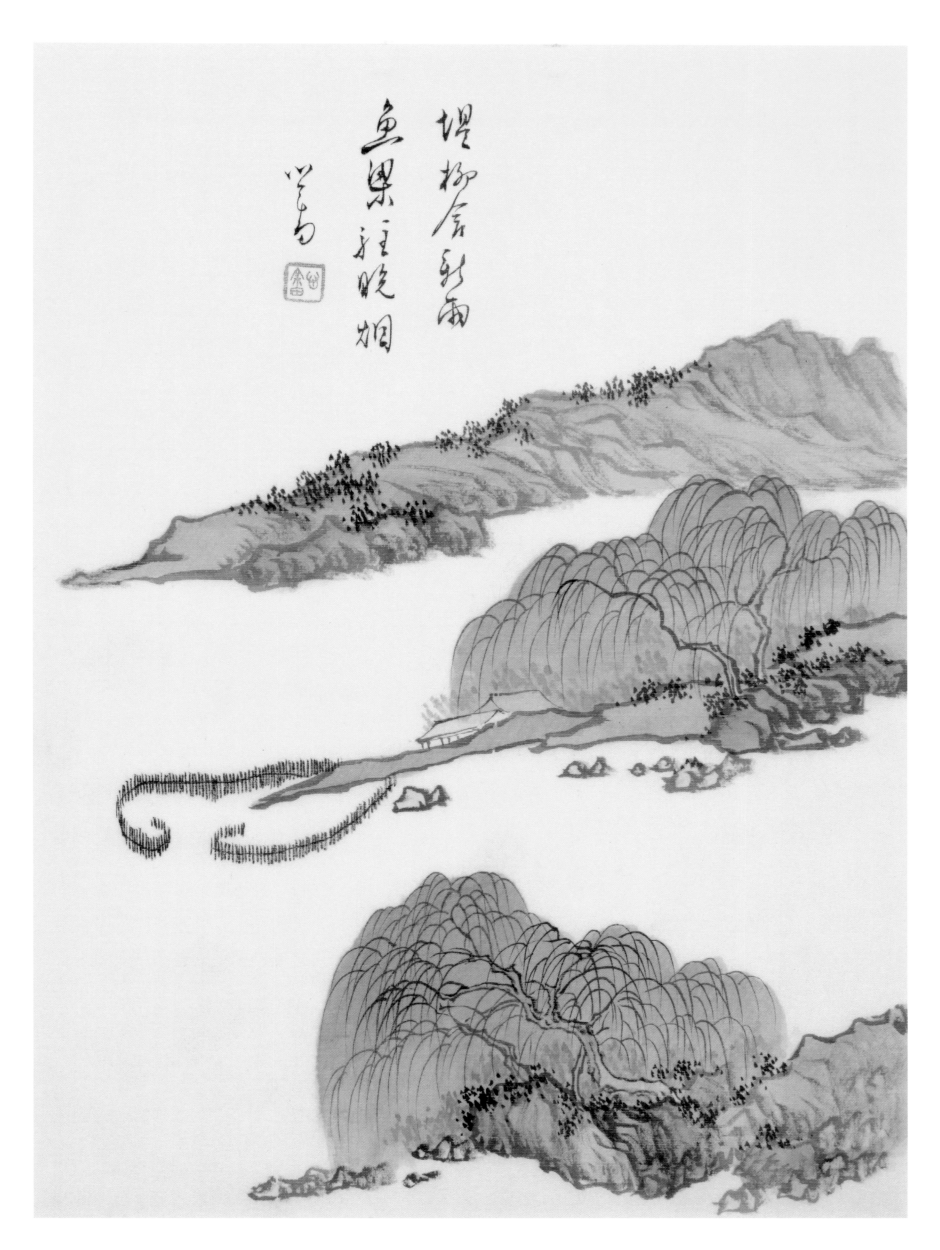

二八　山水册之一　溥心畬　30cm×20cm　1954 年

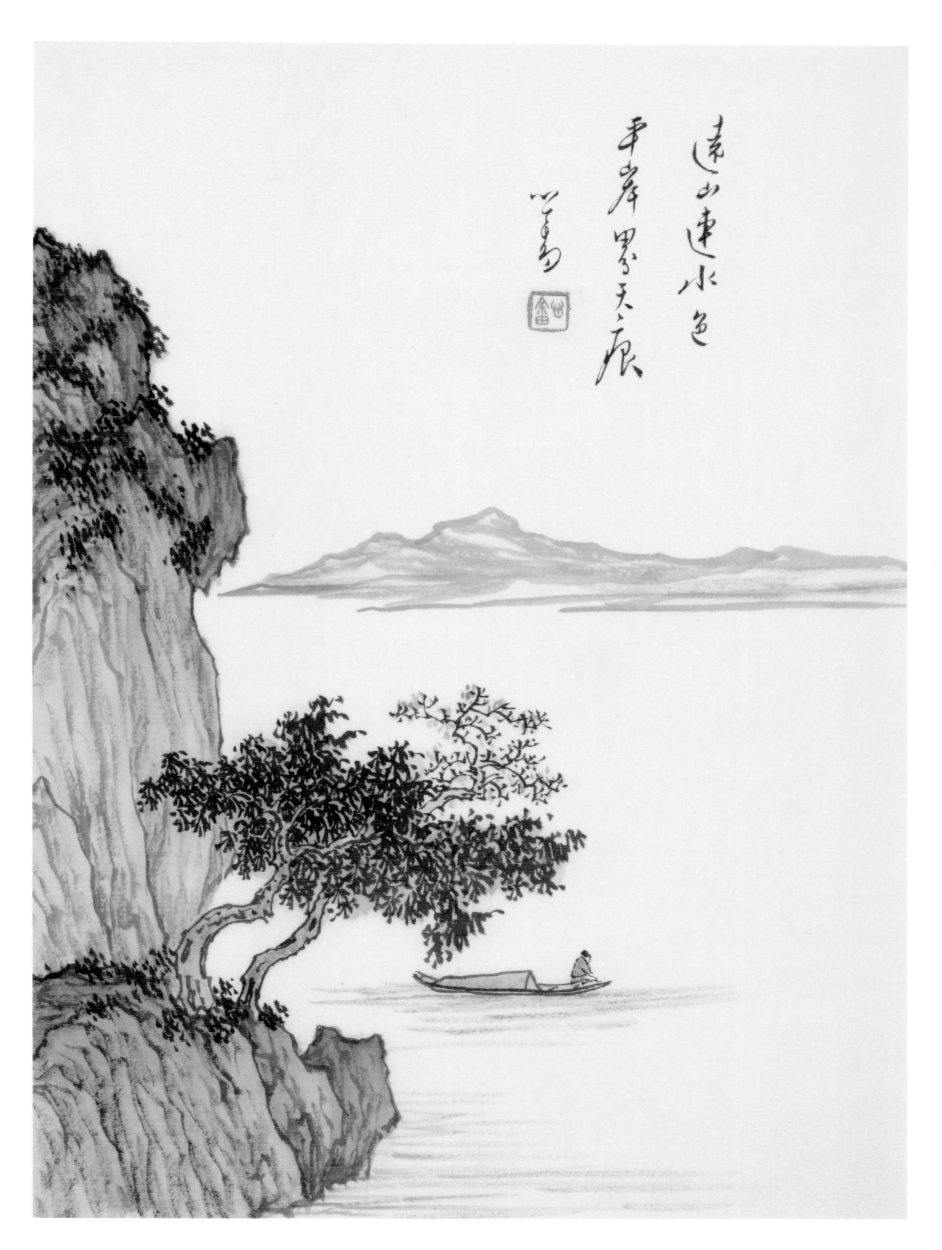

二九　山水册之二　溥心畬　30cm×20cm　1954 年

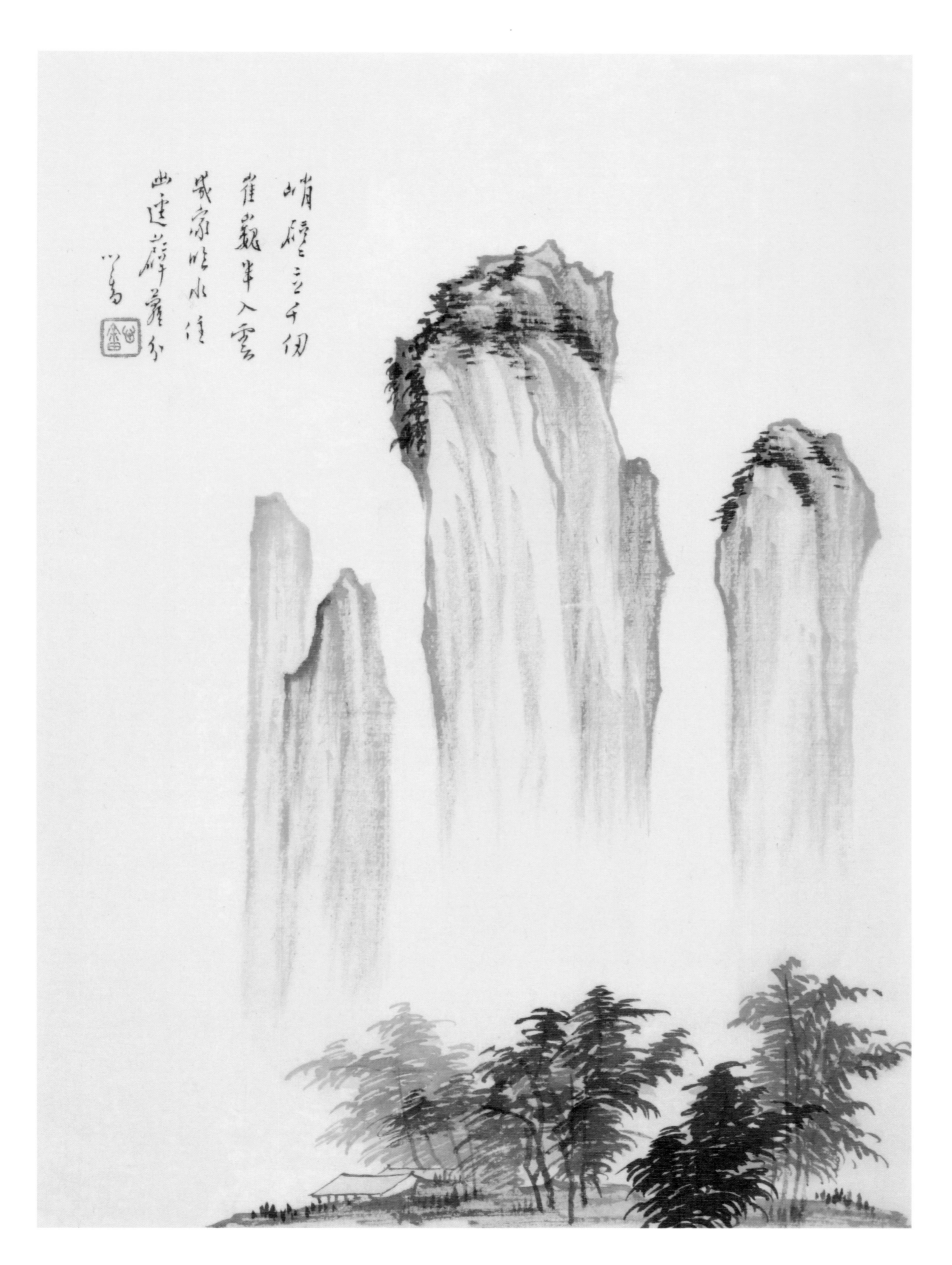

峭壁三千仞
崔巍半入雲
藏家咋水住
出連岩辟羅分
　溥心畬

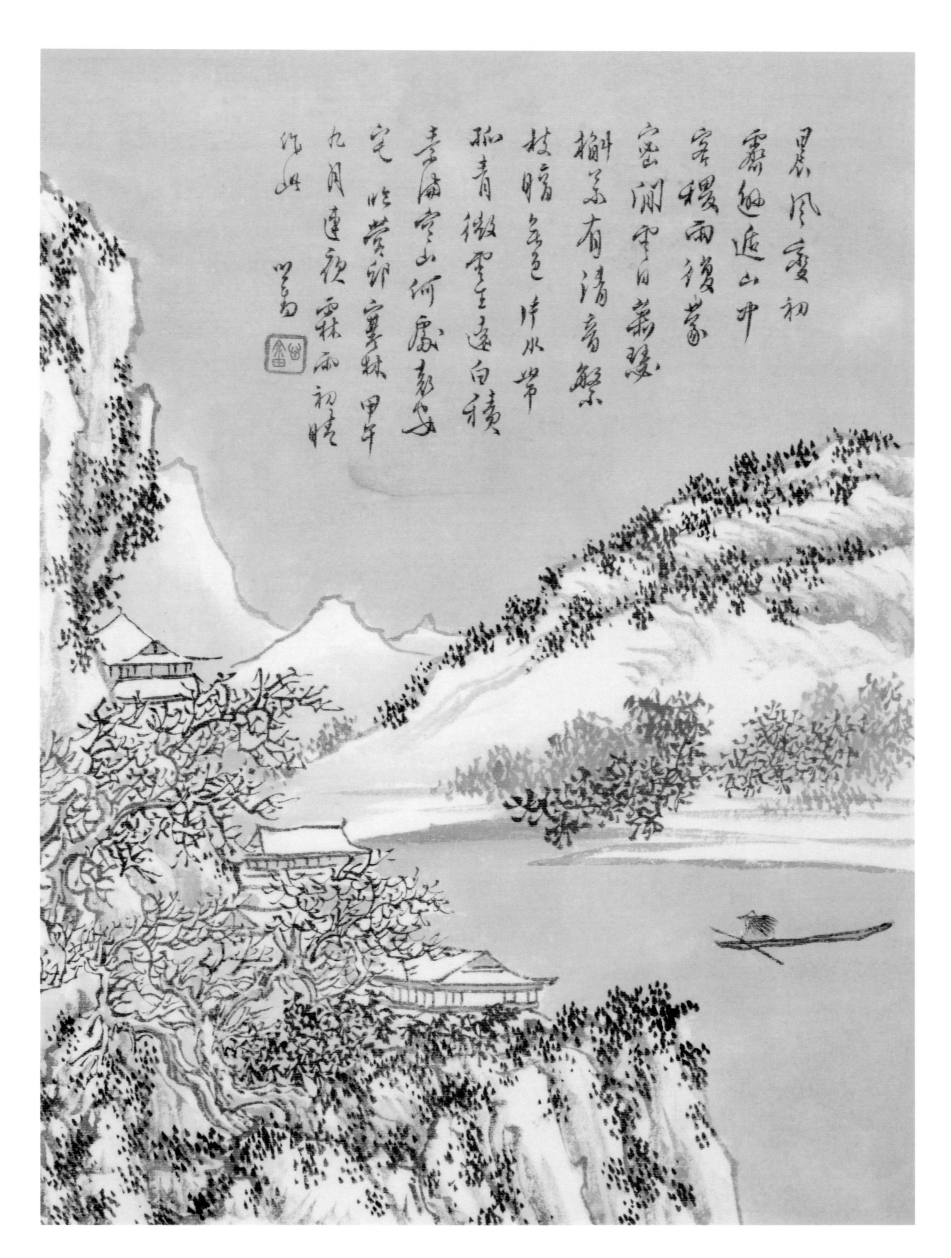

晨風霜氣初
霜迴遠山沖
密稷雨復蒙
密閒雲日蒴
榼若有清音
枝暗色序水帯
孤青微雲遠白積
素滿空山何慶
宅此蒼野寞林甲午
九月逢夜霜而初晴
作山

三一　山水册之四　溥心畬　30cm×20cm　1954 年

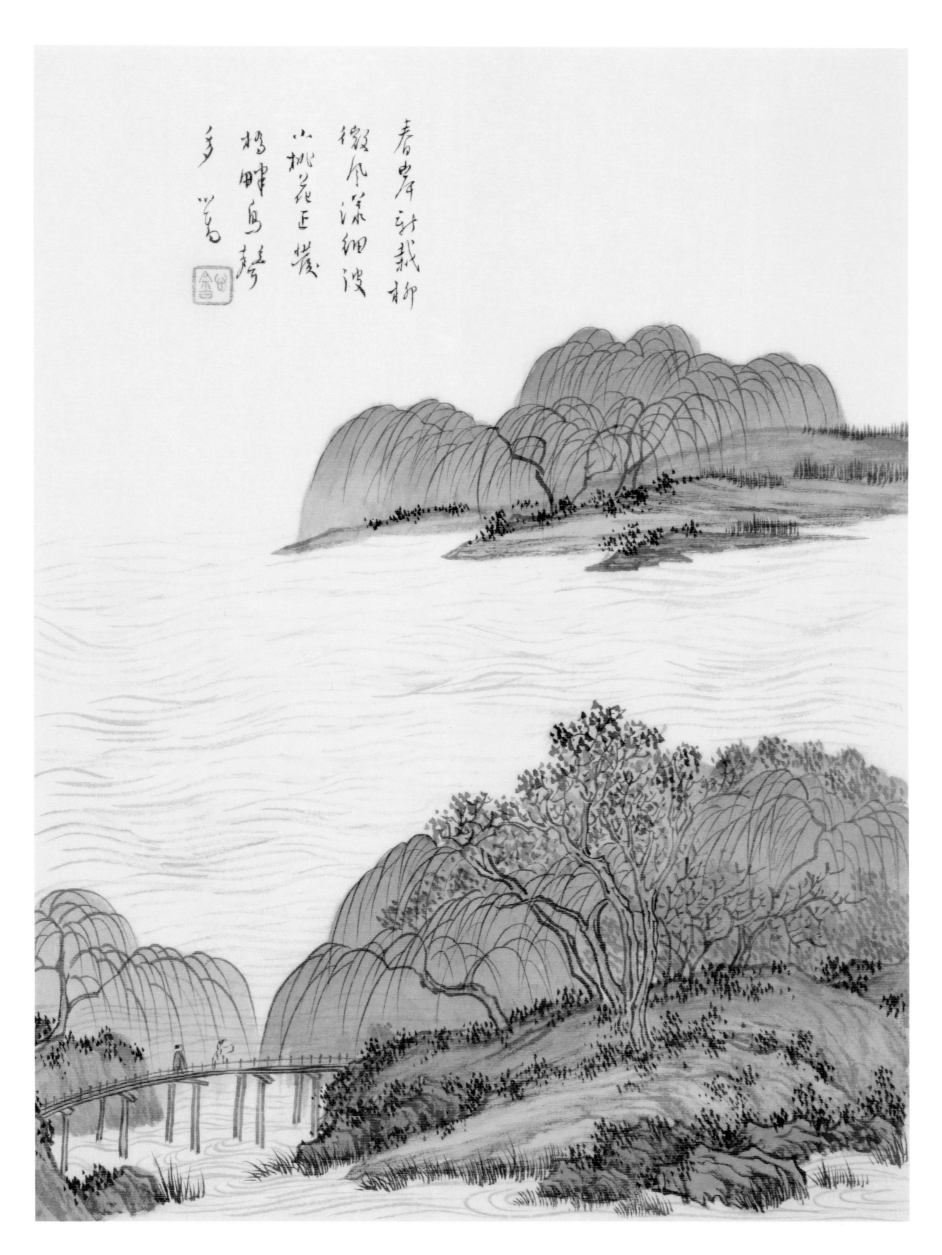

三二　山水册之五　溥心畬　30cm×20cm　1954年

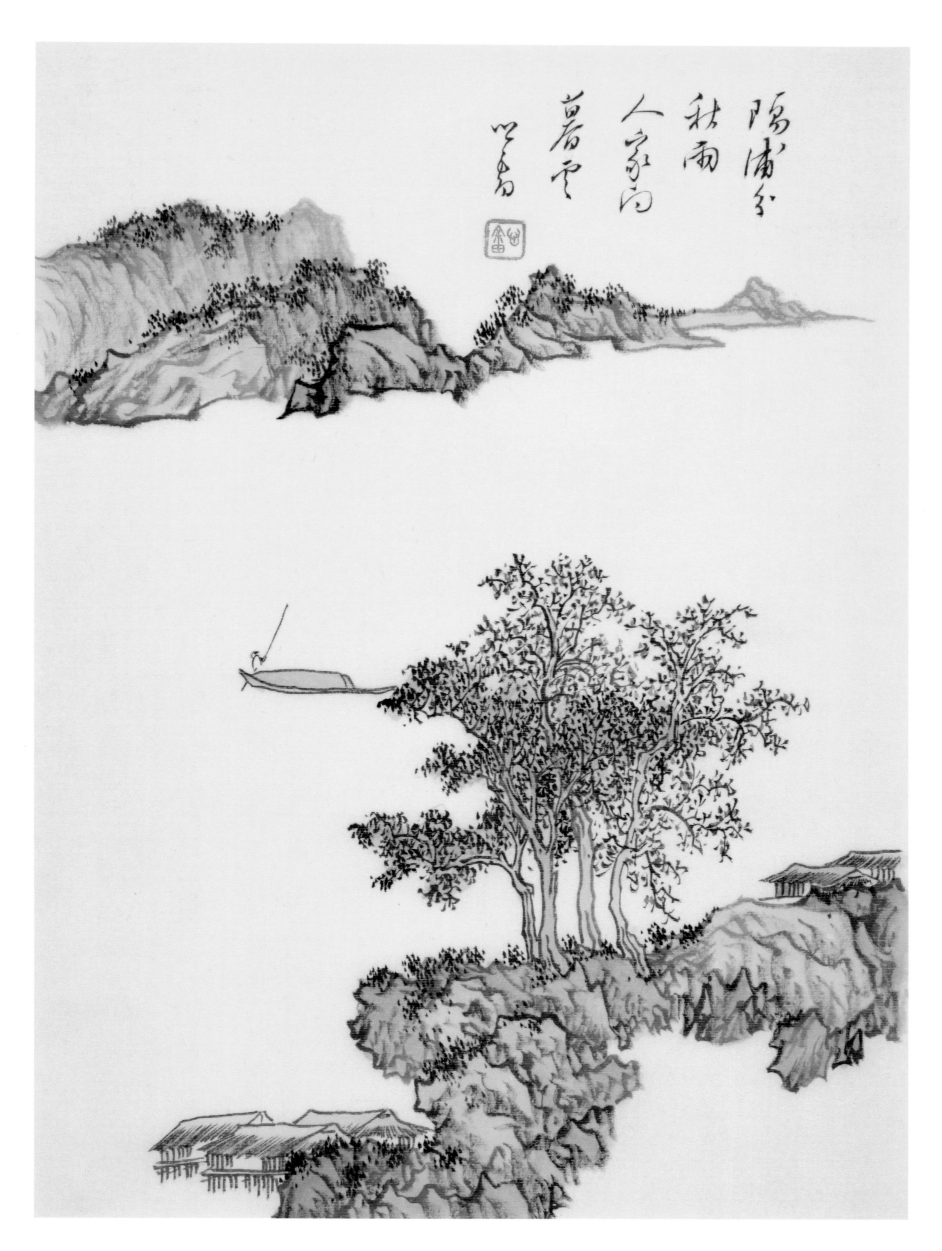

隔浦多秋雨　人家尚暮雲　心畬

三三　山水册之六　溥心畬　30cm×20cm　1954年

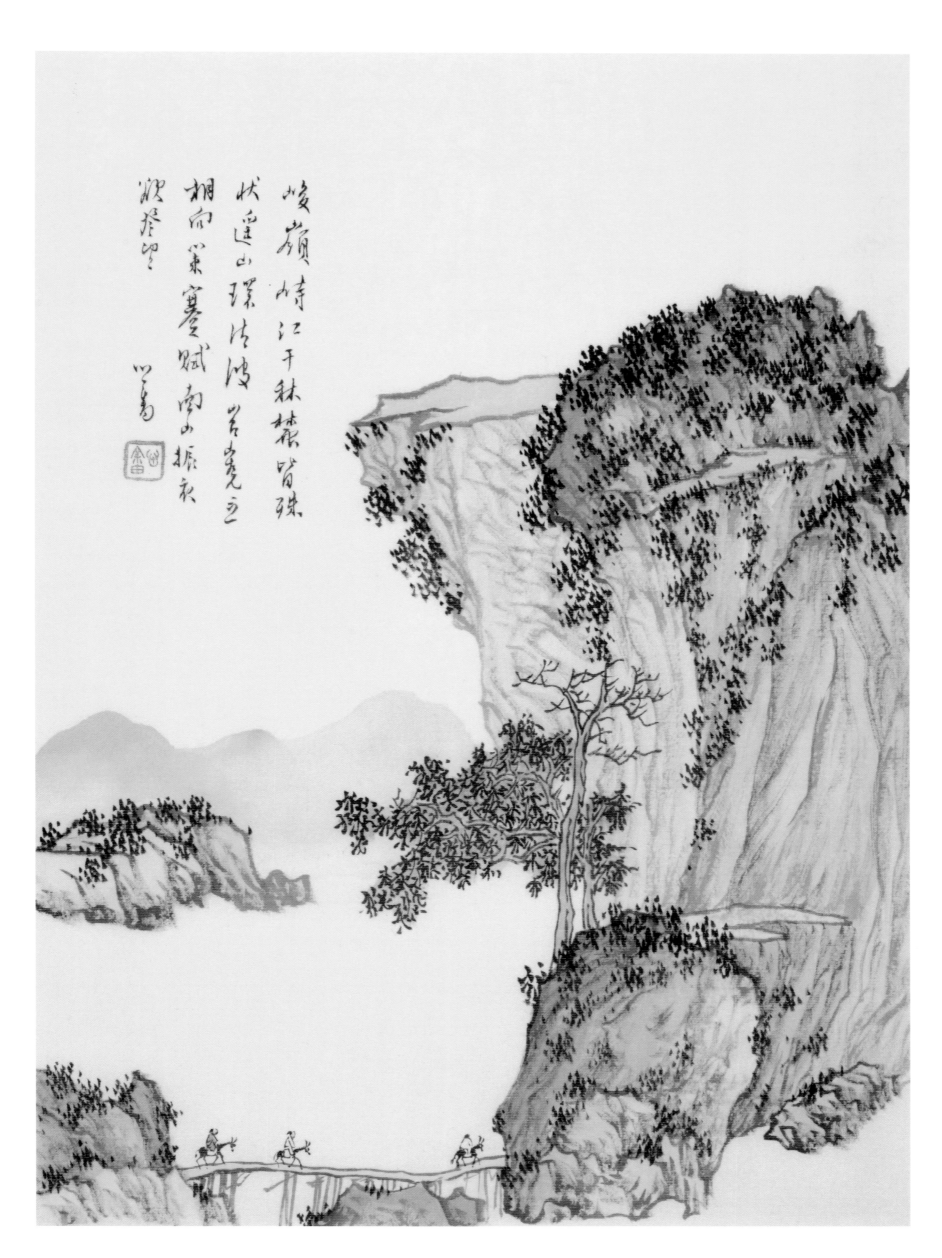

峻嶺峙江干林麓皆殊
状遥山環清鴻岩崀立
相向窠窠塞壑賦客振衣
激巖望

心畬

三四　山水册之七　溥心畬　30cm×20cm　1954年

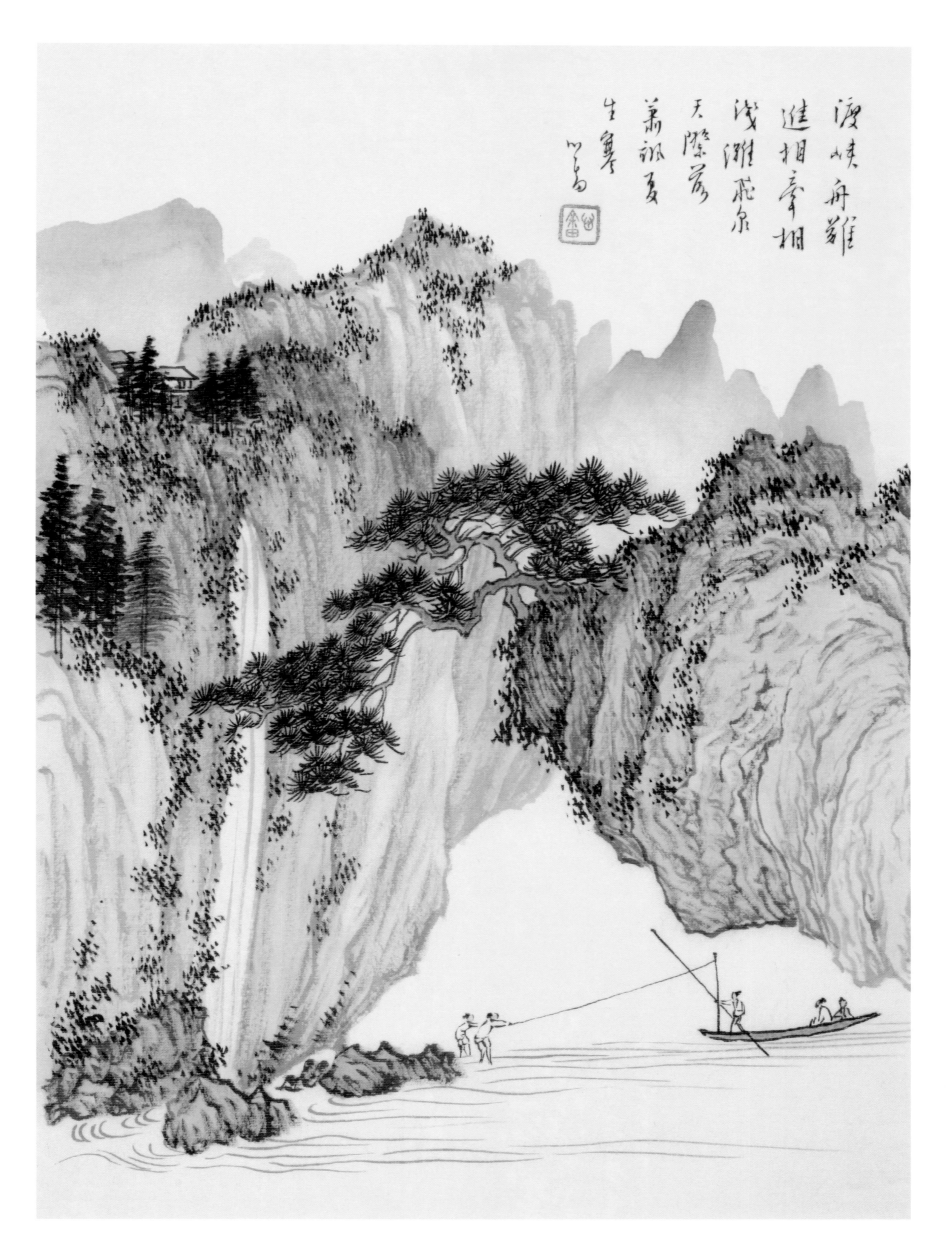

渡峽舟艤
進相牽相
淺瀨飛泉
天際蒼
蕭誠夏
生隽
心畬

三五　山水冊之八　溥心畬　30cm×20cm　1954年

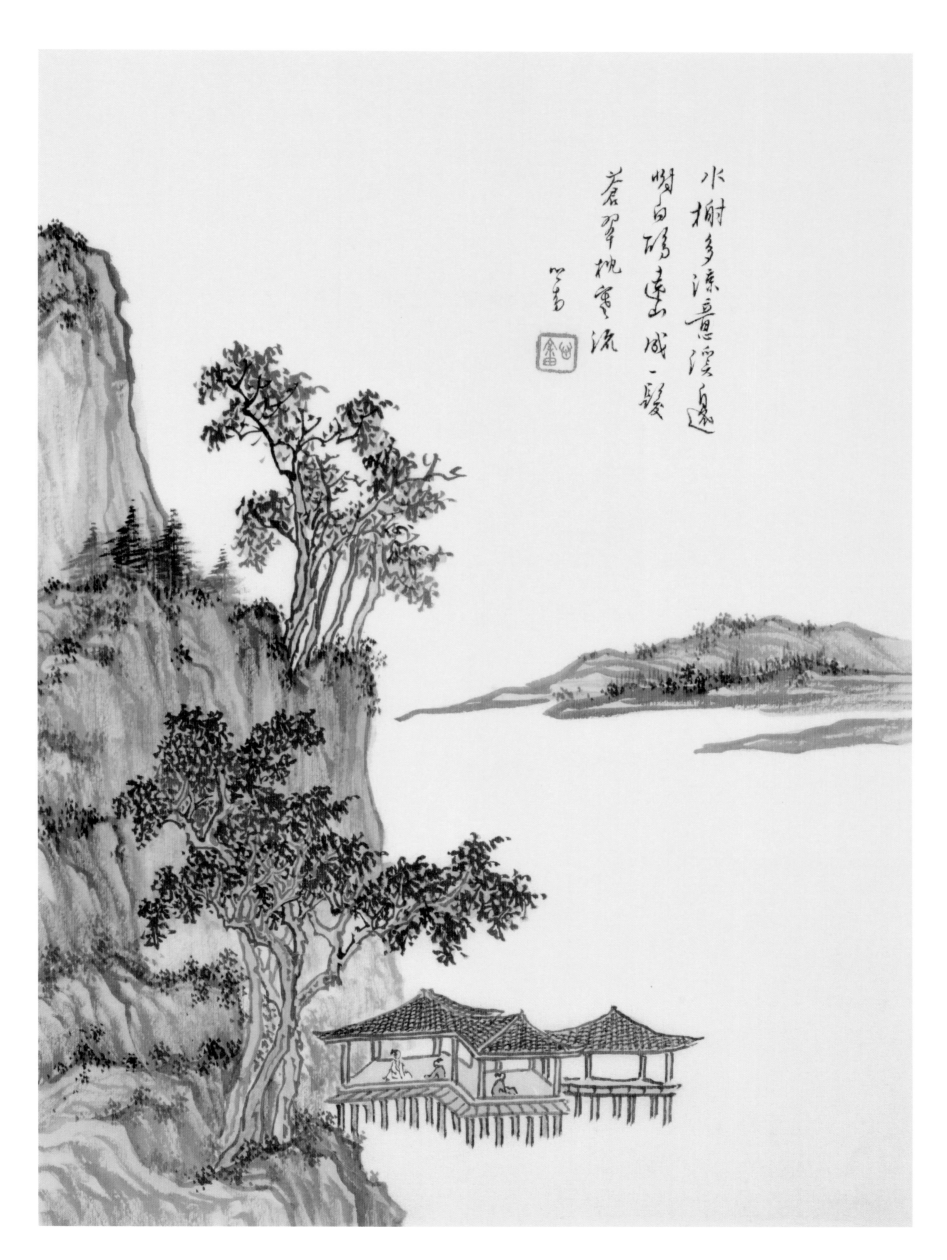

三六　山水册之九　溥心畬　30cm×20cm　1954年

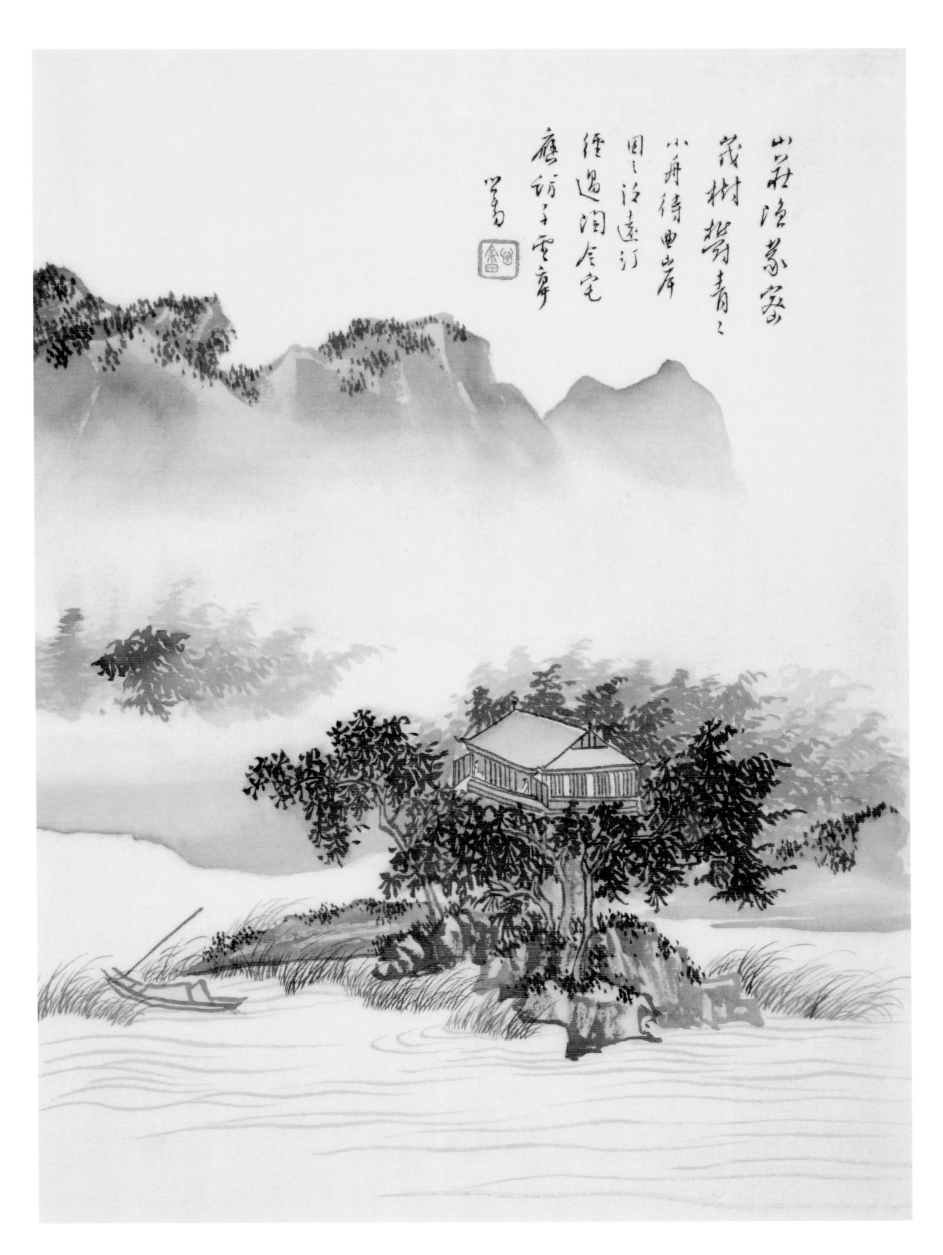

三七　山水册之十　溥心畬　30cm×20cm　1954 年

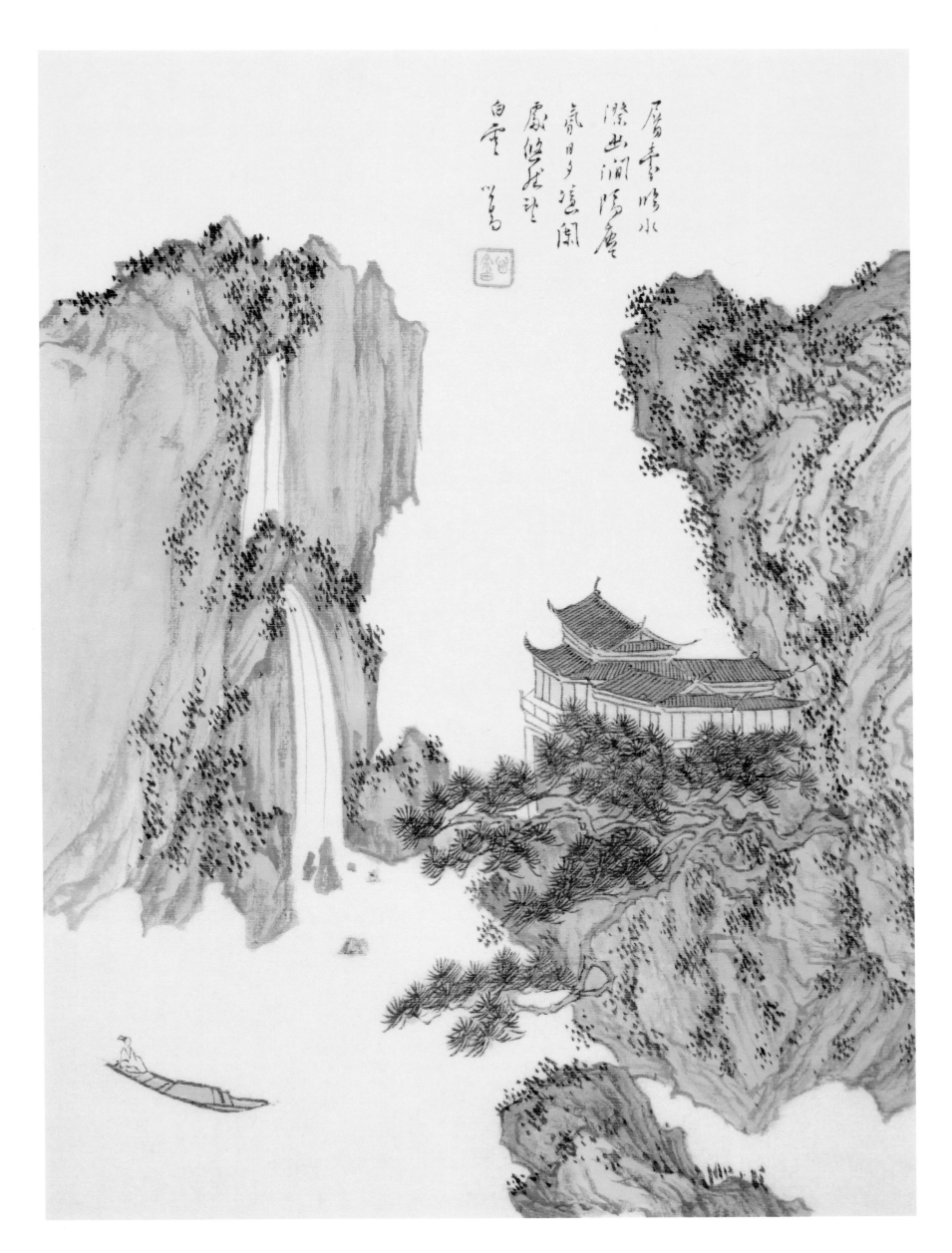

三八 山水册之十一 溥心畬 30cm×20cm 1954 年

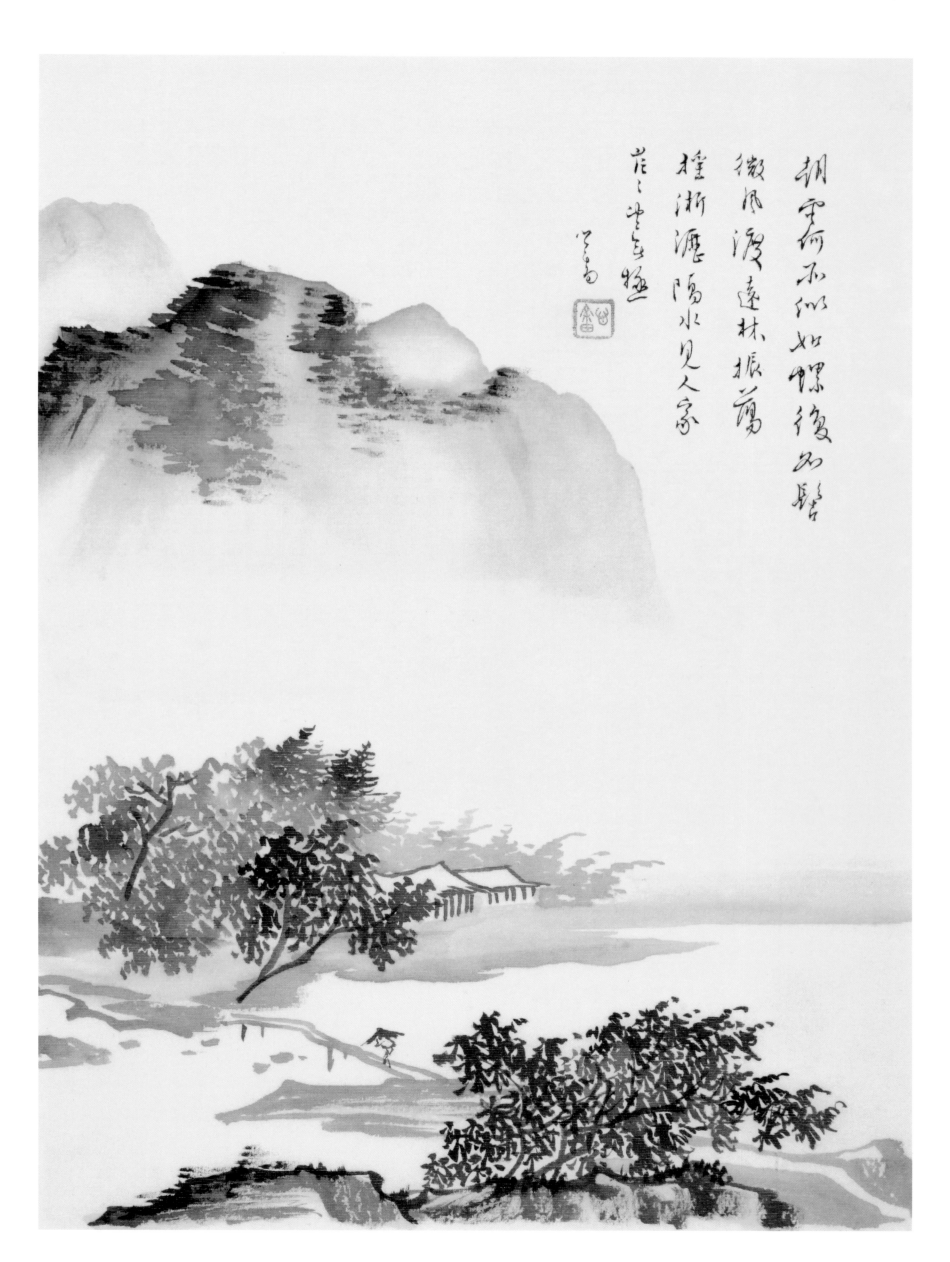

胡雲布雨如螺後如髻
微風復渡遠林振蕩
橦橦瀝瀝隔水見人家
莊々沖壑極
心畬

三九　山水册之十二　溥心畬　30cm×20cm　1954 年

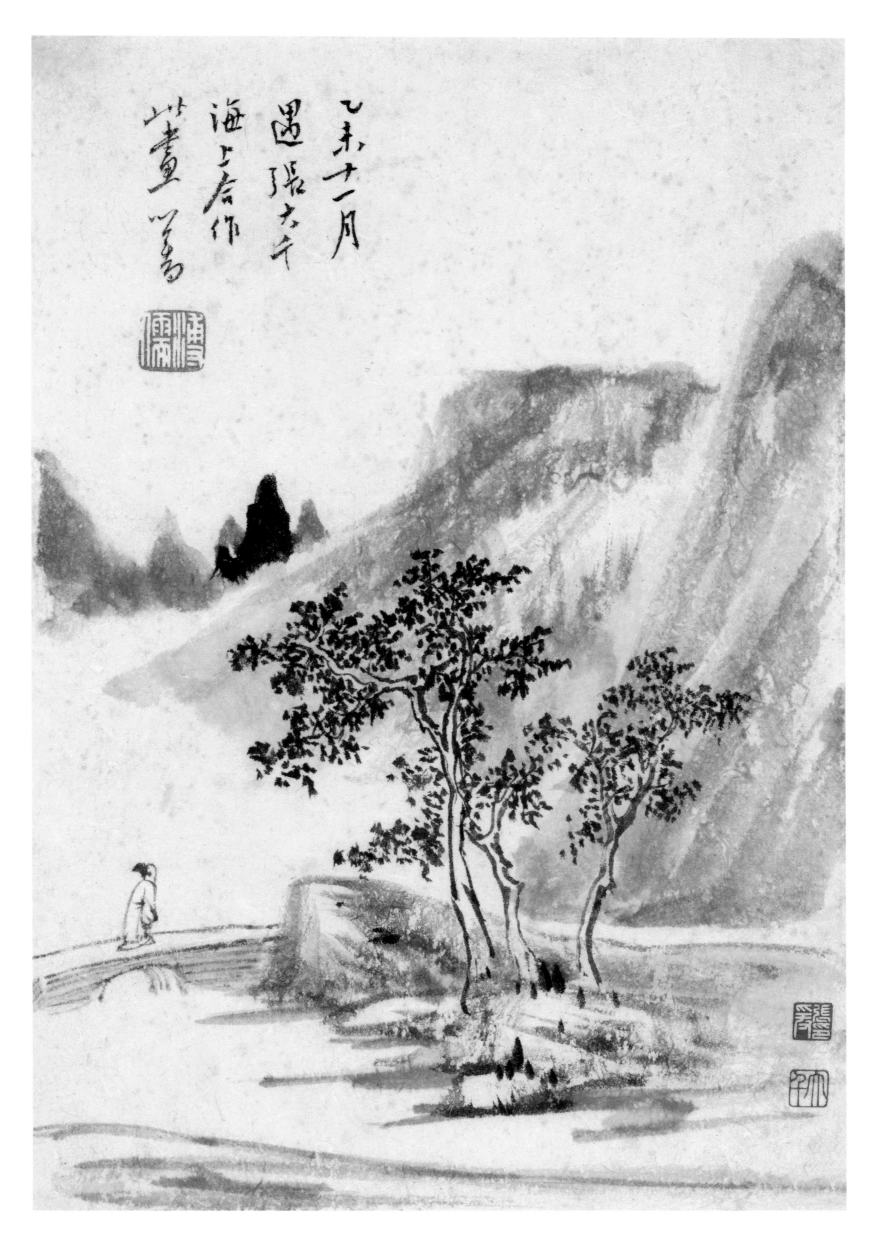

四〇　與張大千合寫松山行吟　溥心畬　張大千　13cm×9cm　1955 年

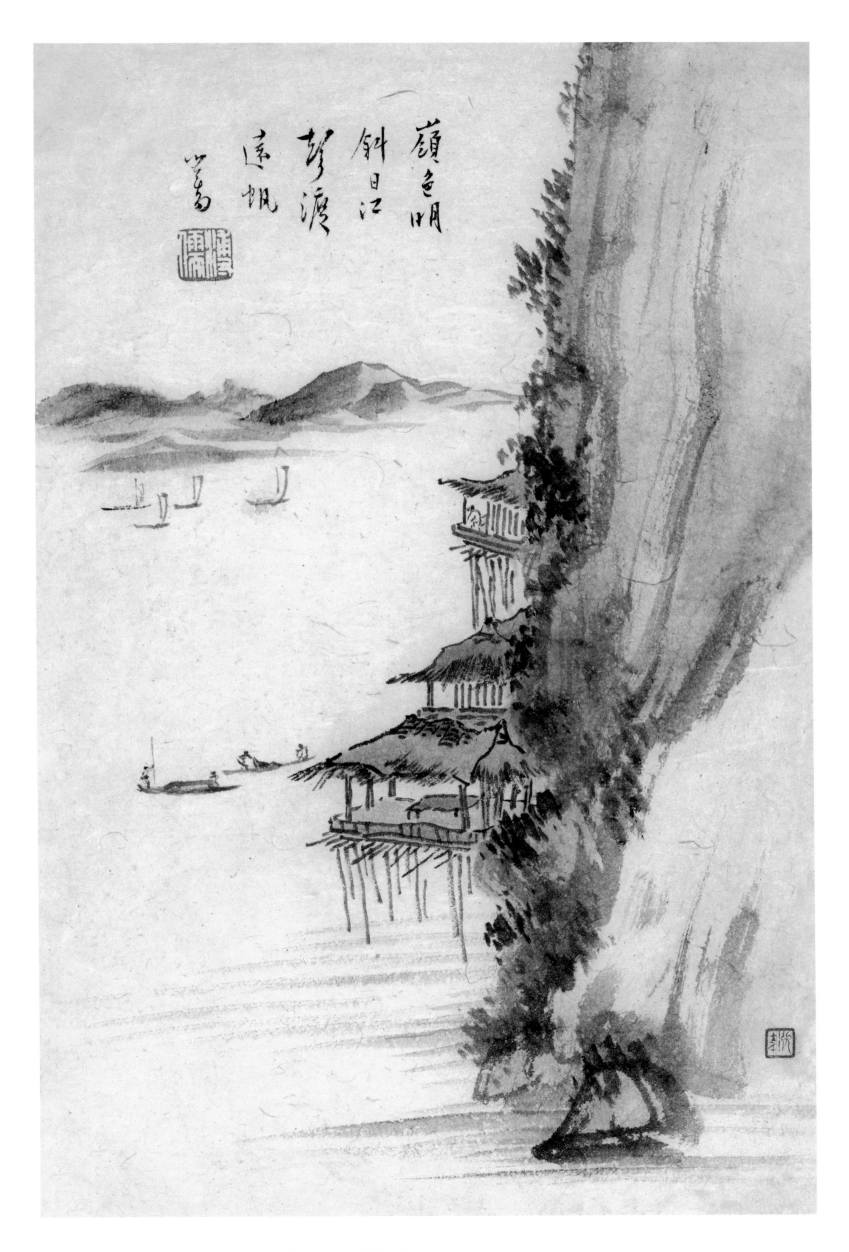

四一　與張大千合寫簪崖遠帆　溥心畬　張大千　16cm×10cm　1955 年

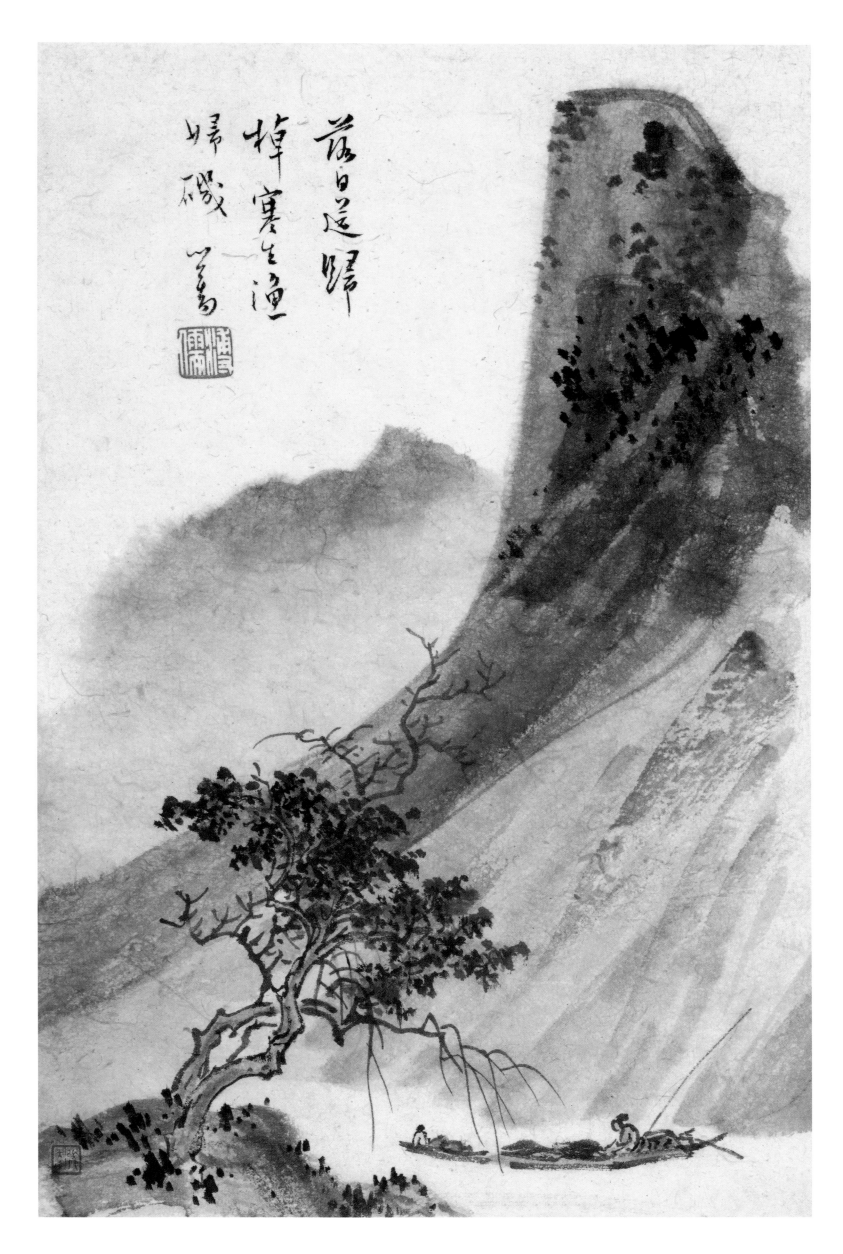

落日遠還歸
棹塞生漁
婦磯 心畬寫

四二　與張大千合寫落日歸棹　溥心畬　張大千　16cm×10cm　1955年

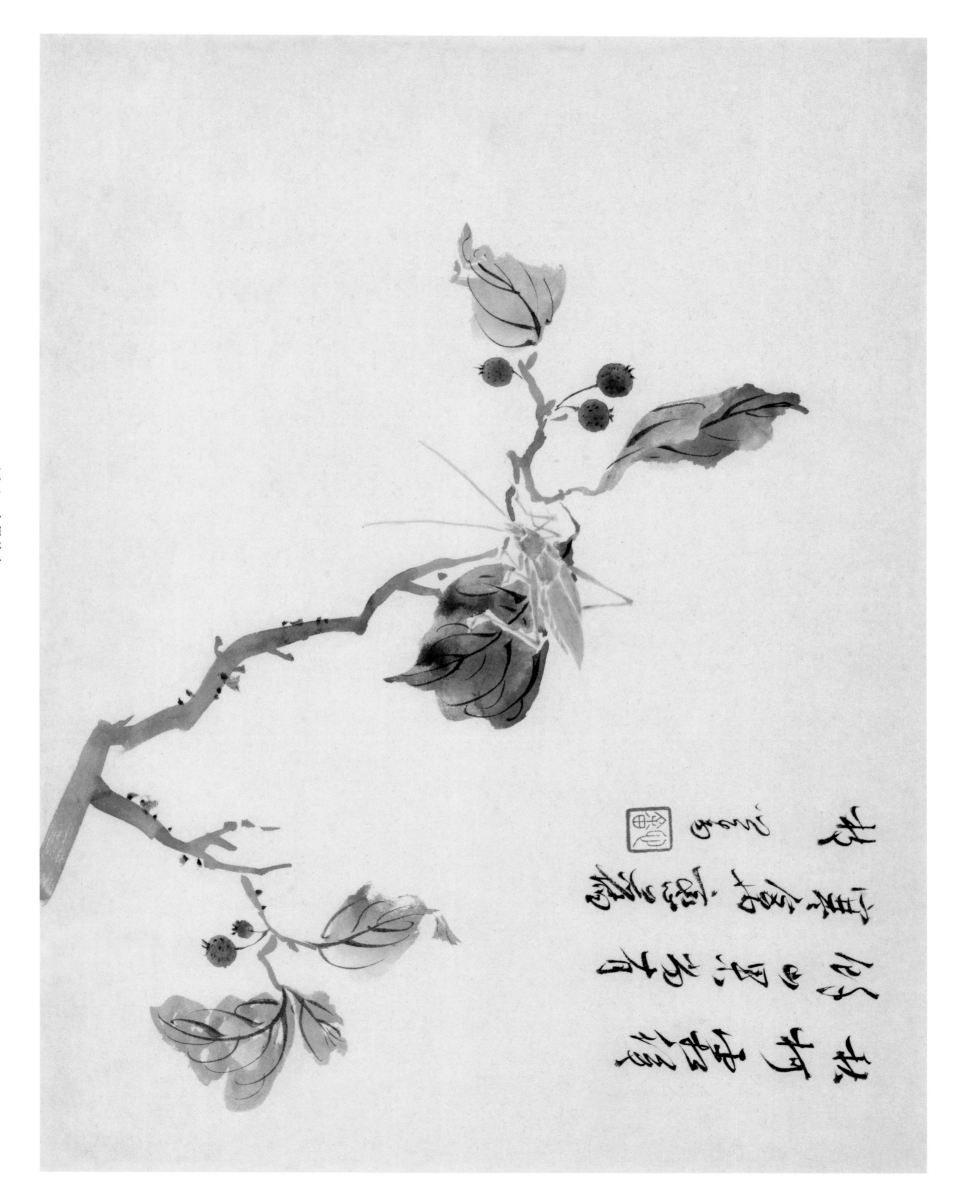

四三　山果秋蟲　溥心畬　31cm×40cm　1955年

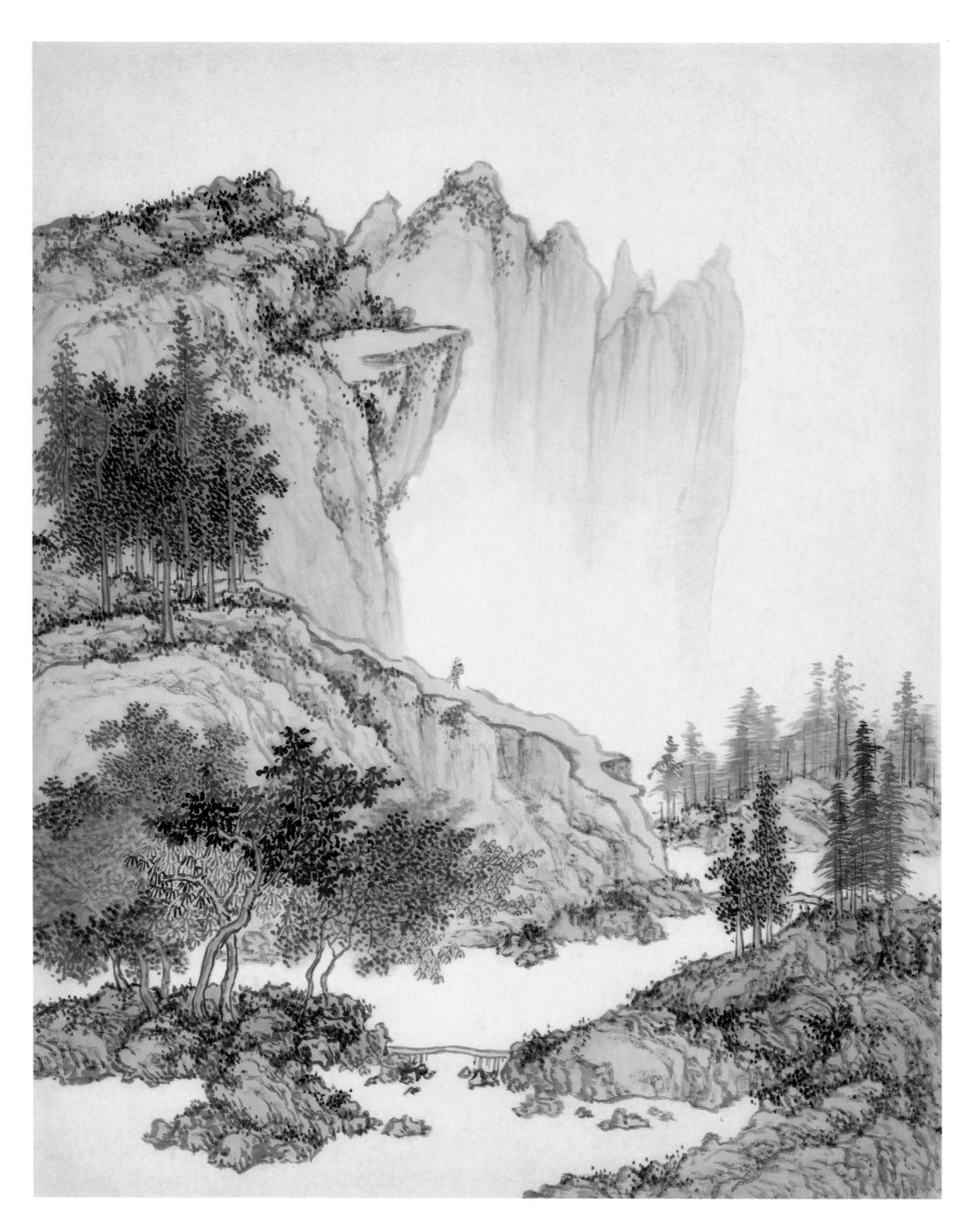

四四 山水册之一 溥心畬 40cm×31cm 1955年

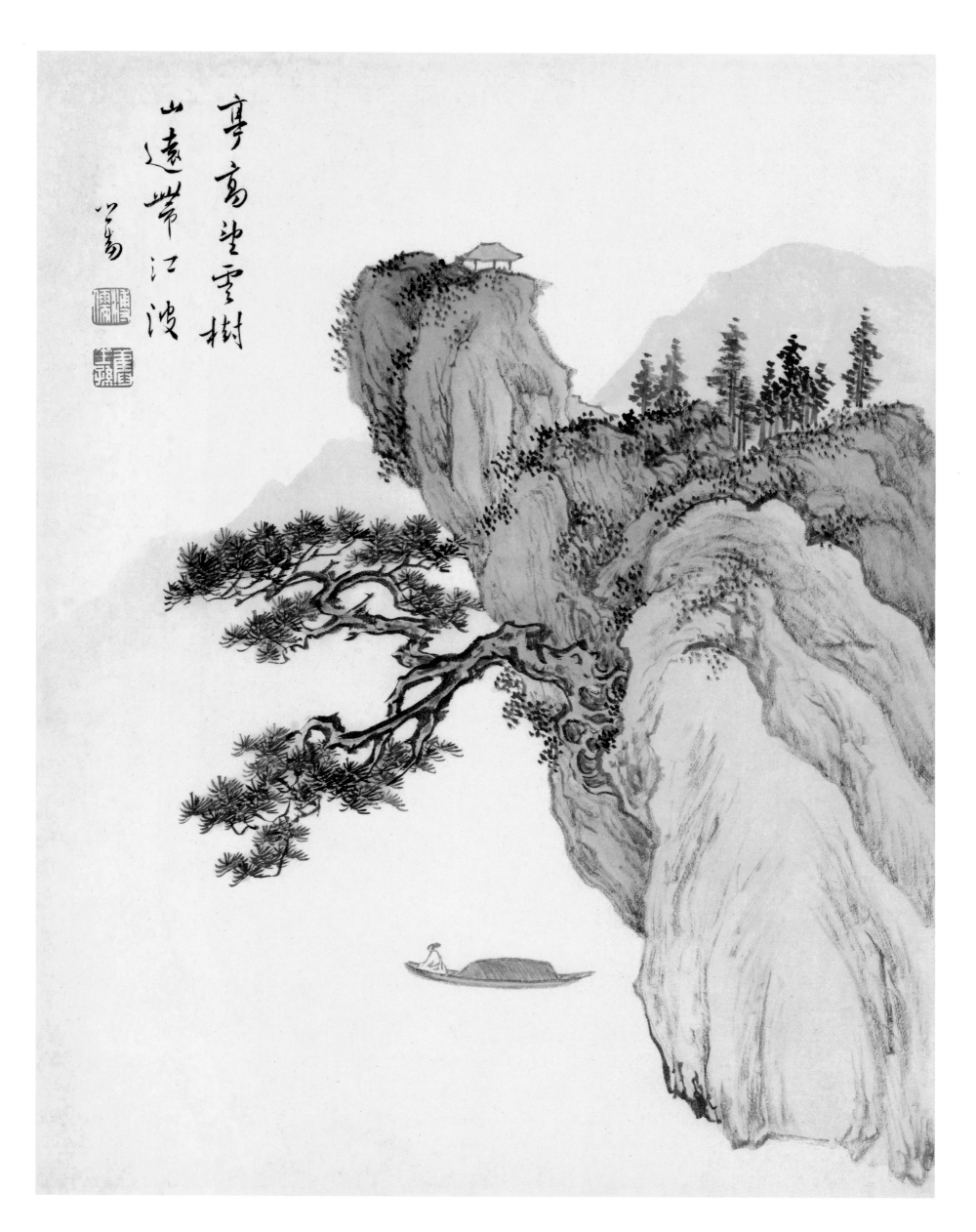

高高望雲樹
遠遠帶江波
山遠

四五　山水册之二　溥心畬　40cm×31cm　1955年

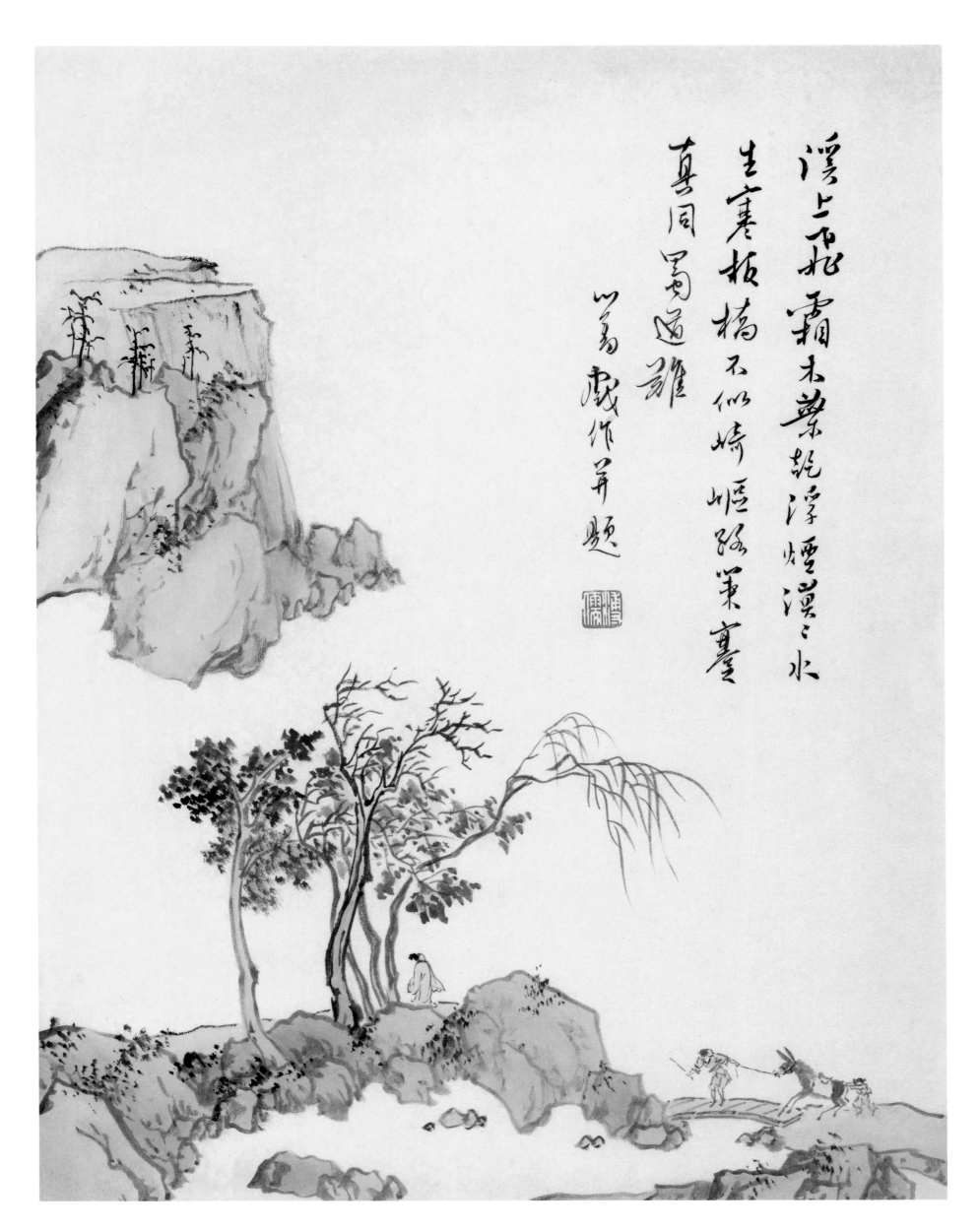

溪上飛霜木葉乾浮煙漠漠水
生寒板橋不似崎嶇路策蹇
真同蜀道難 心畬戲作并題

四六 山水册之三　溥心畬　40cm×31cm　1955年

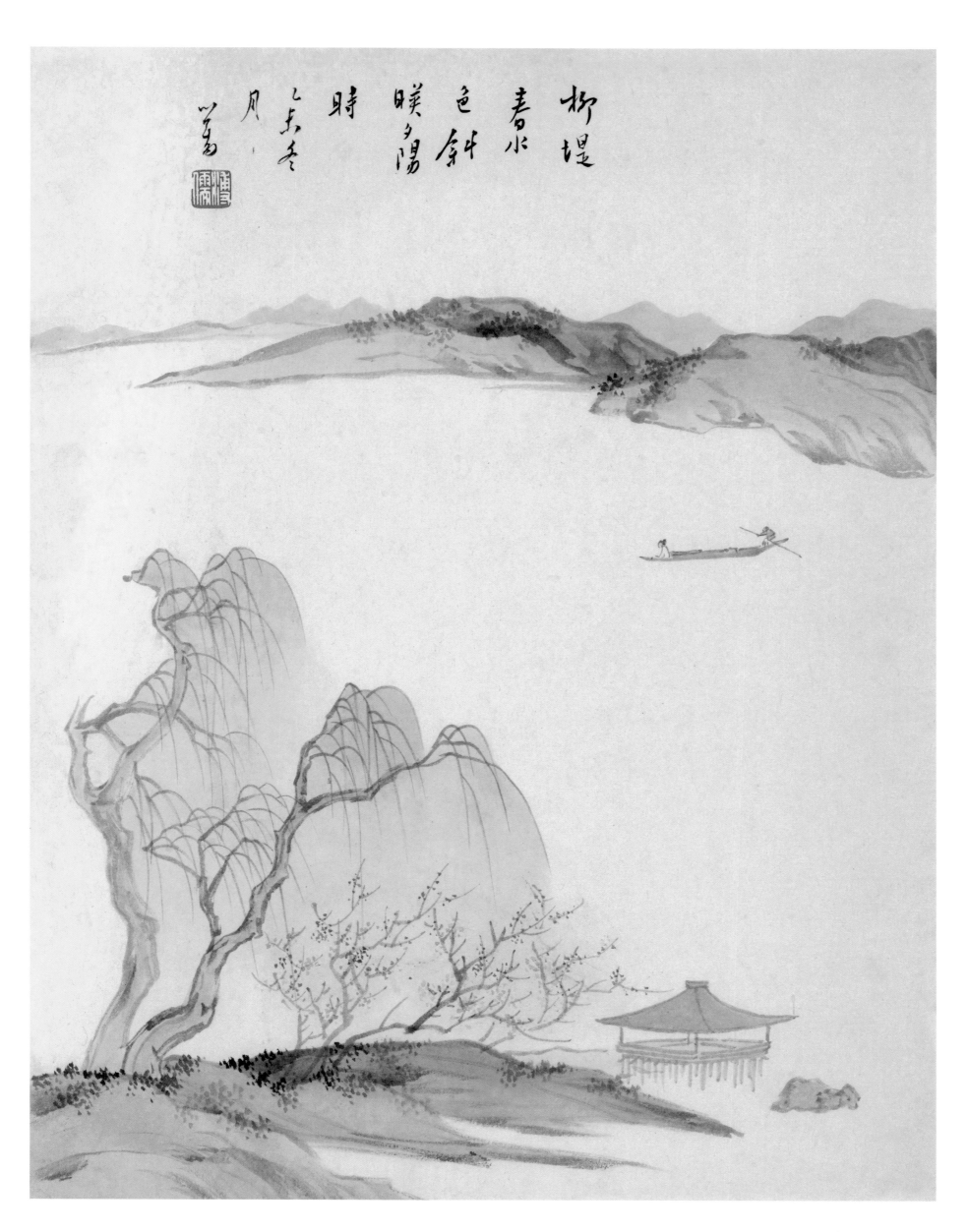

柳堤春水色斜陽暖夕陽時乙未冬月心畬

四七　山水册之四　溥心畬　40cm×31cm　1955年

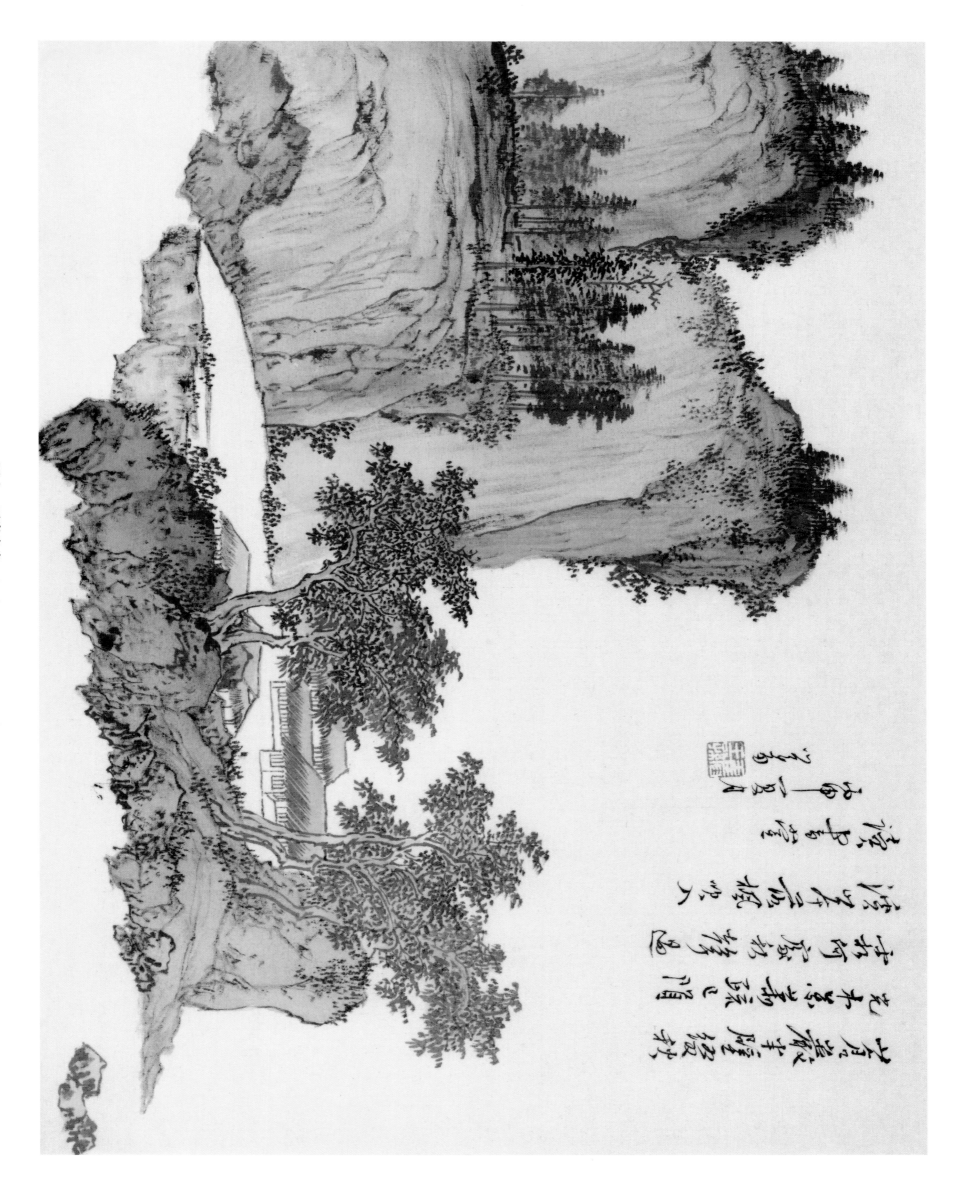

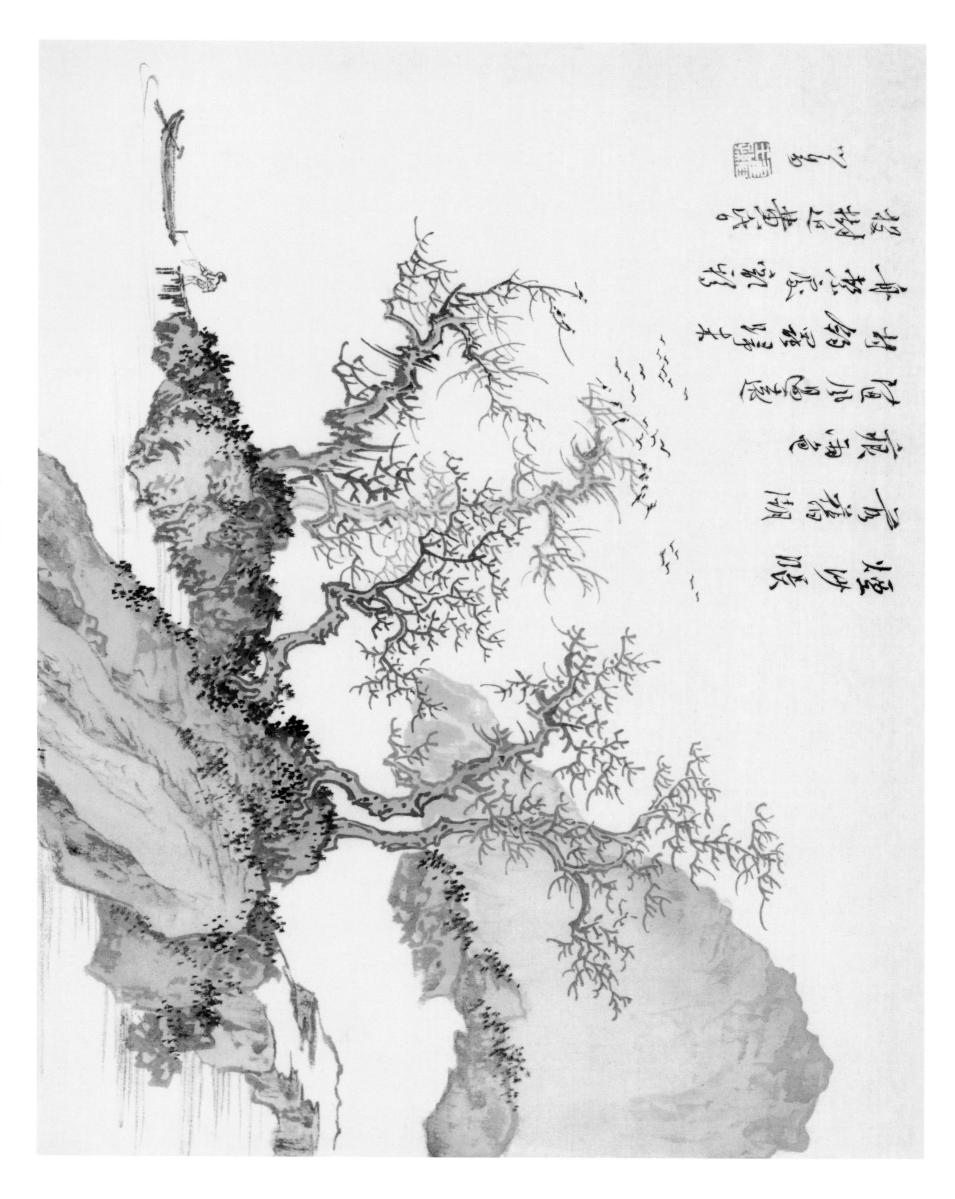

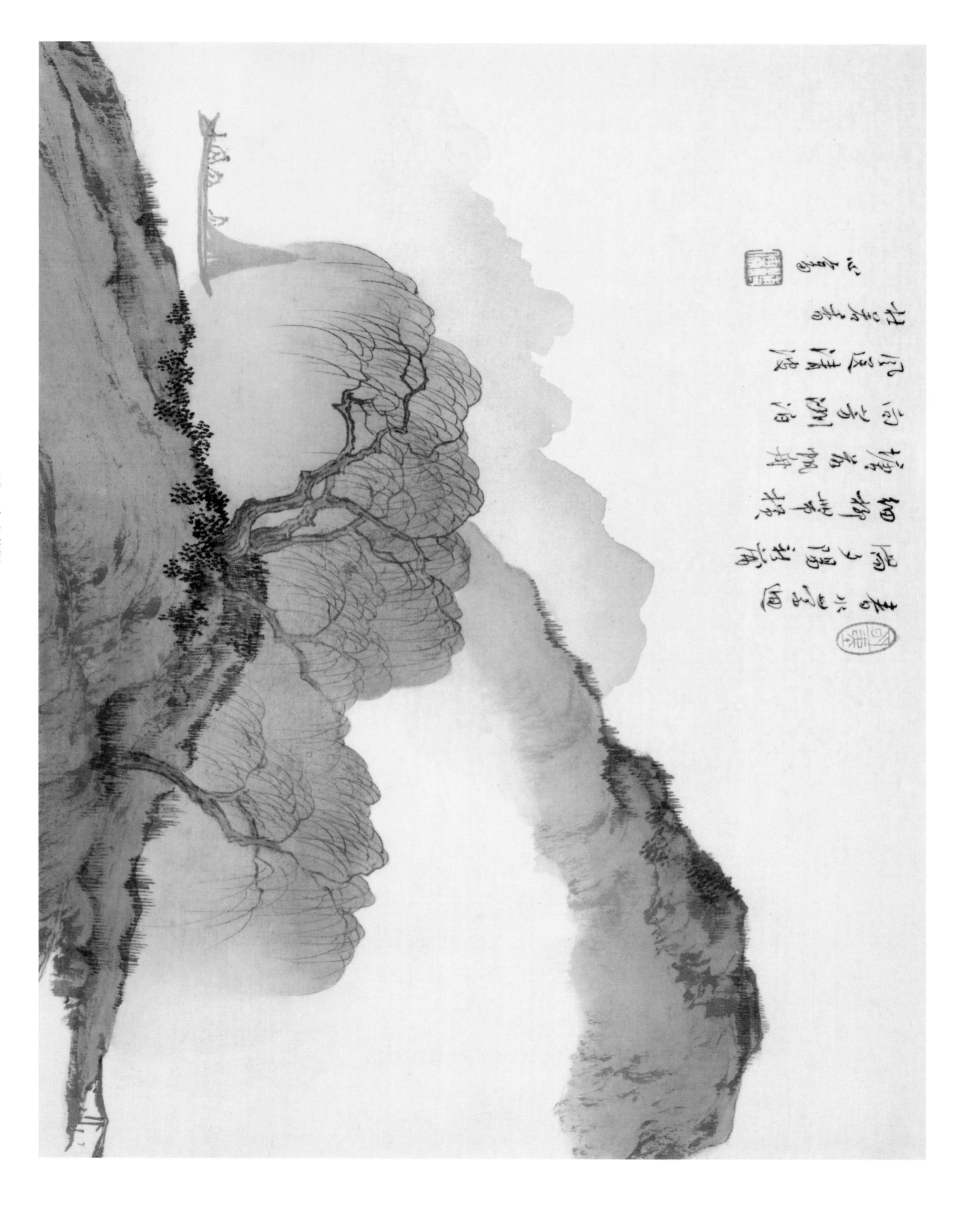

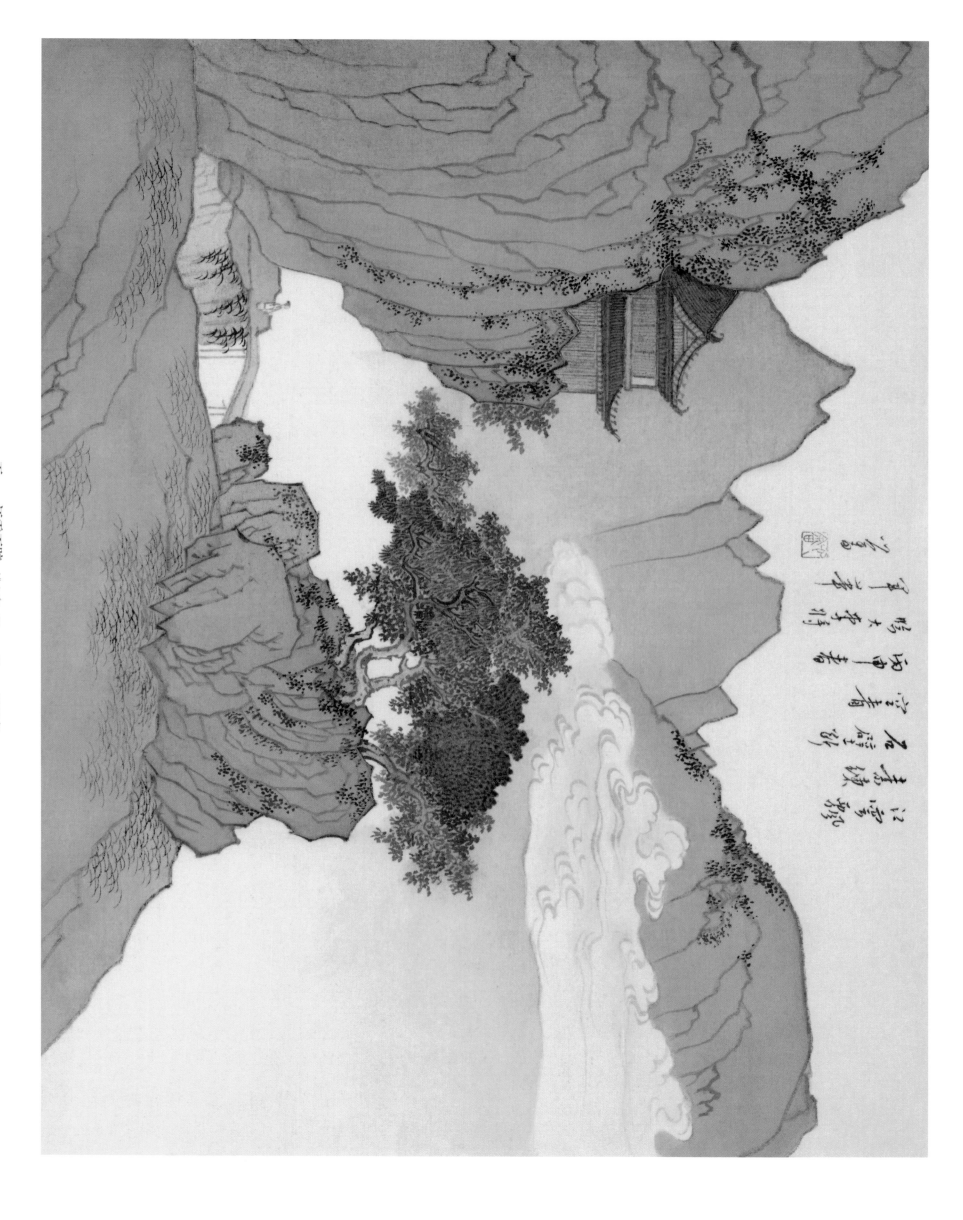

五一 汇云石壁 溥心畬 31cm×41cm 1956年

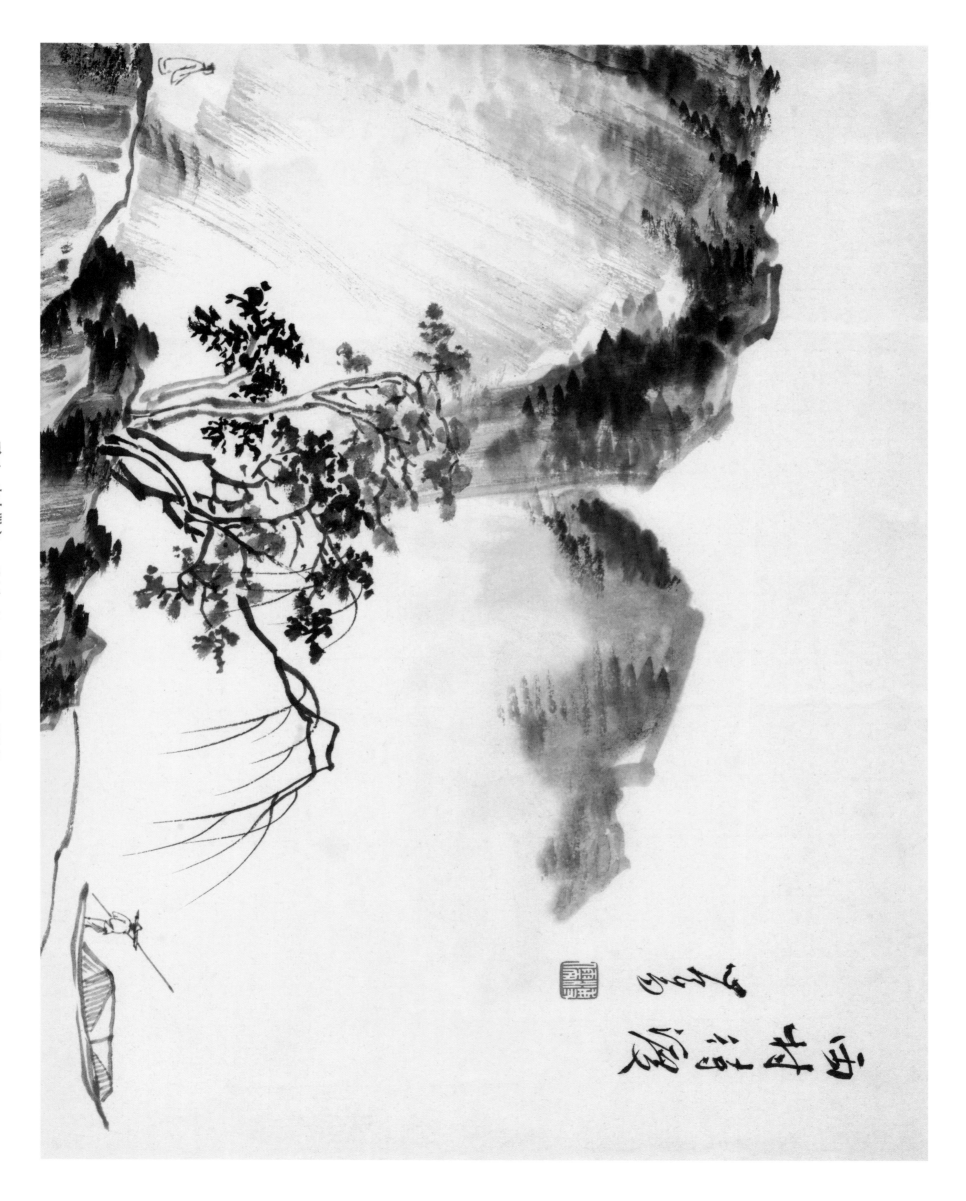

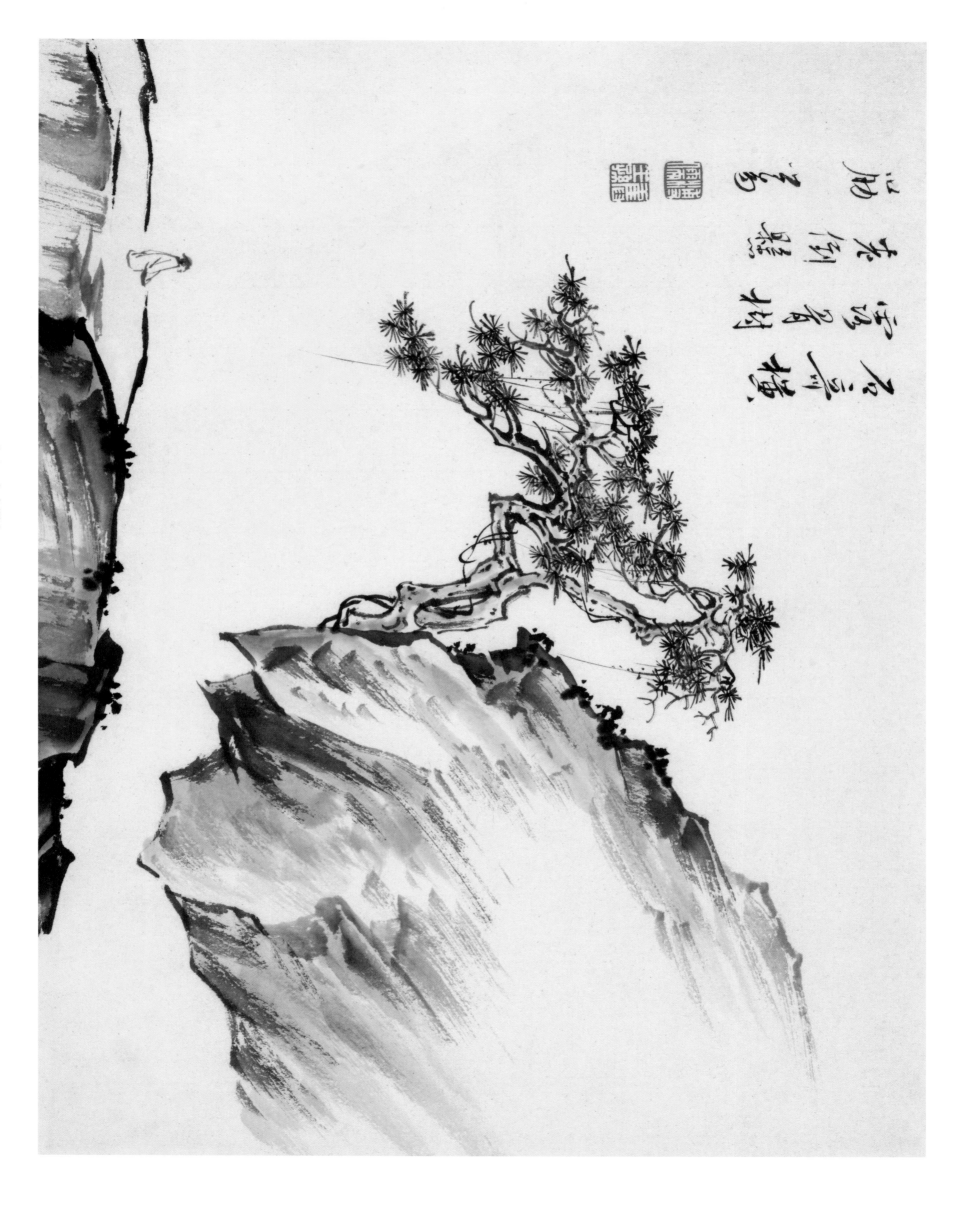

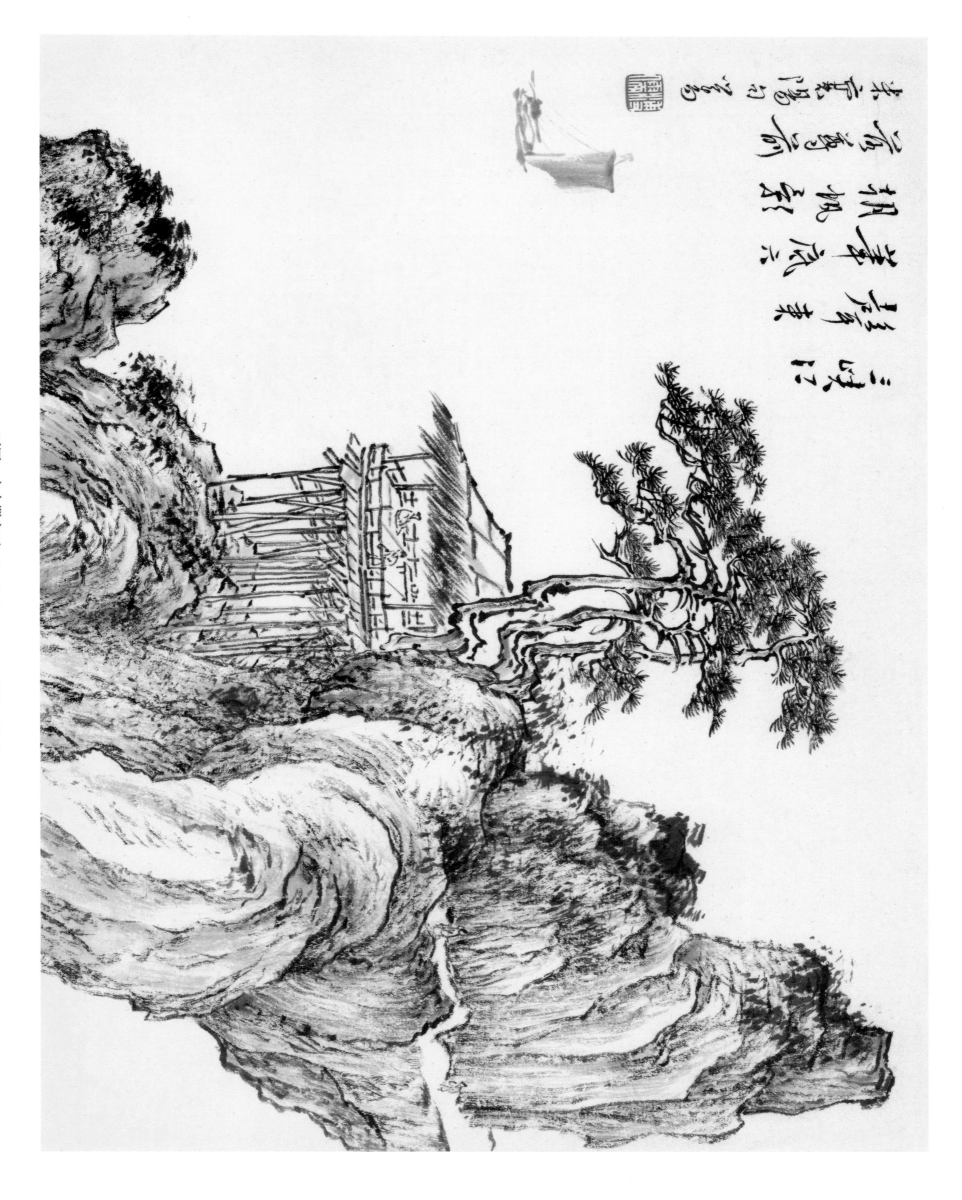

五四 山水册之三 溥心畬 31cm×40cm 1955—1956年

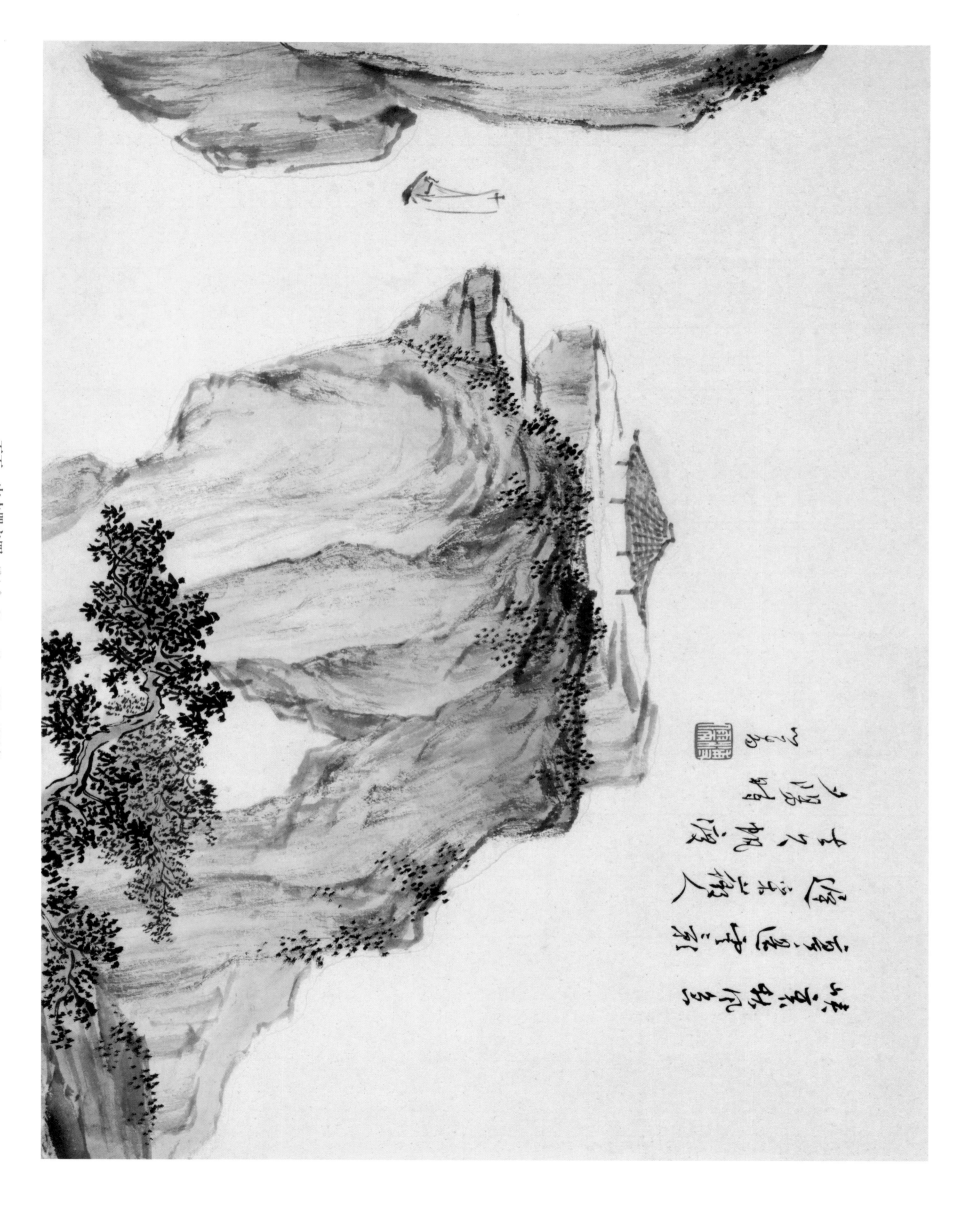

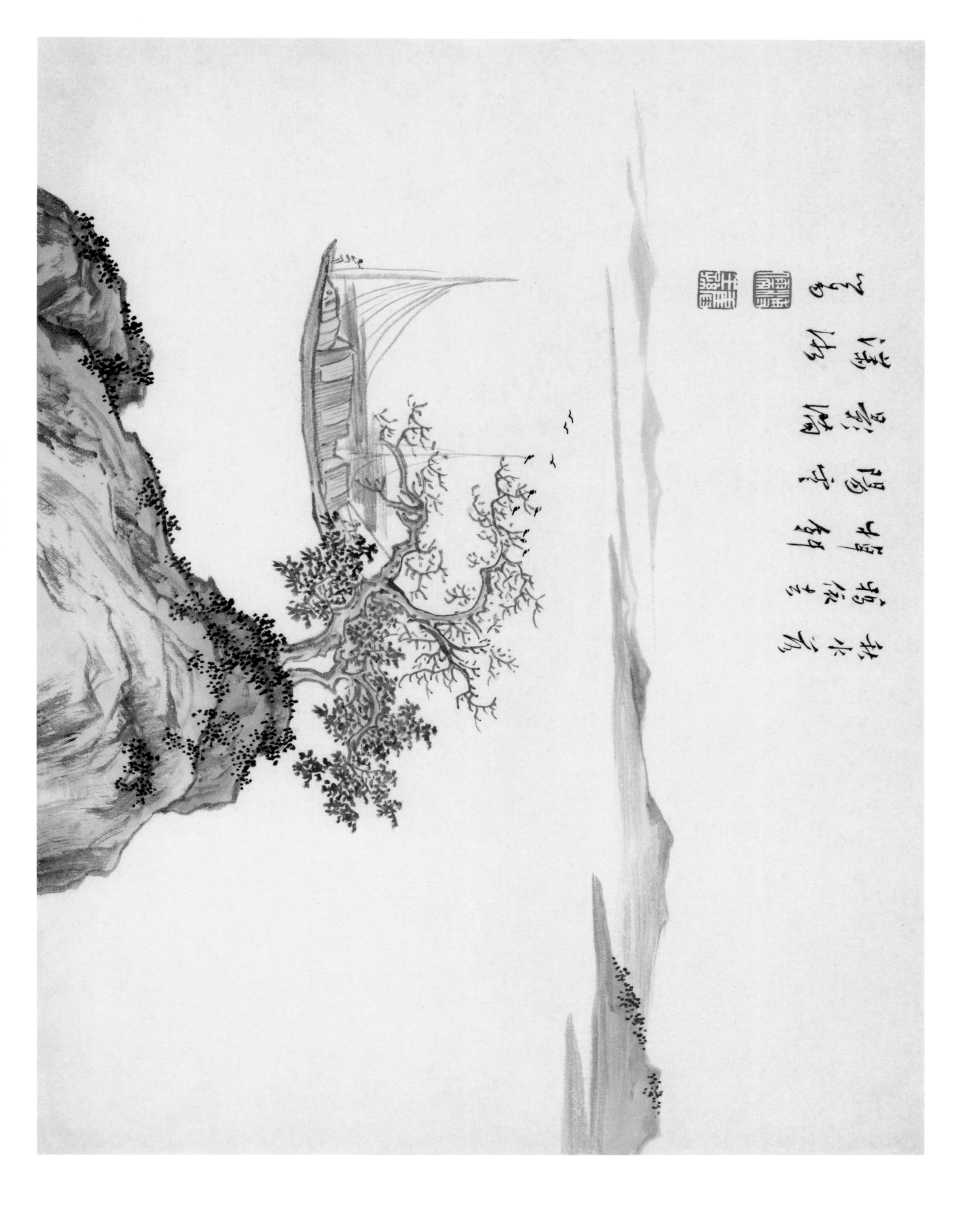

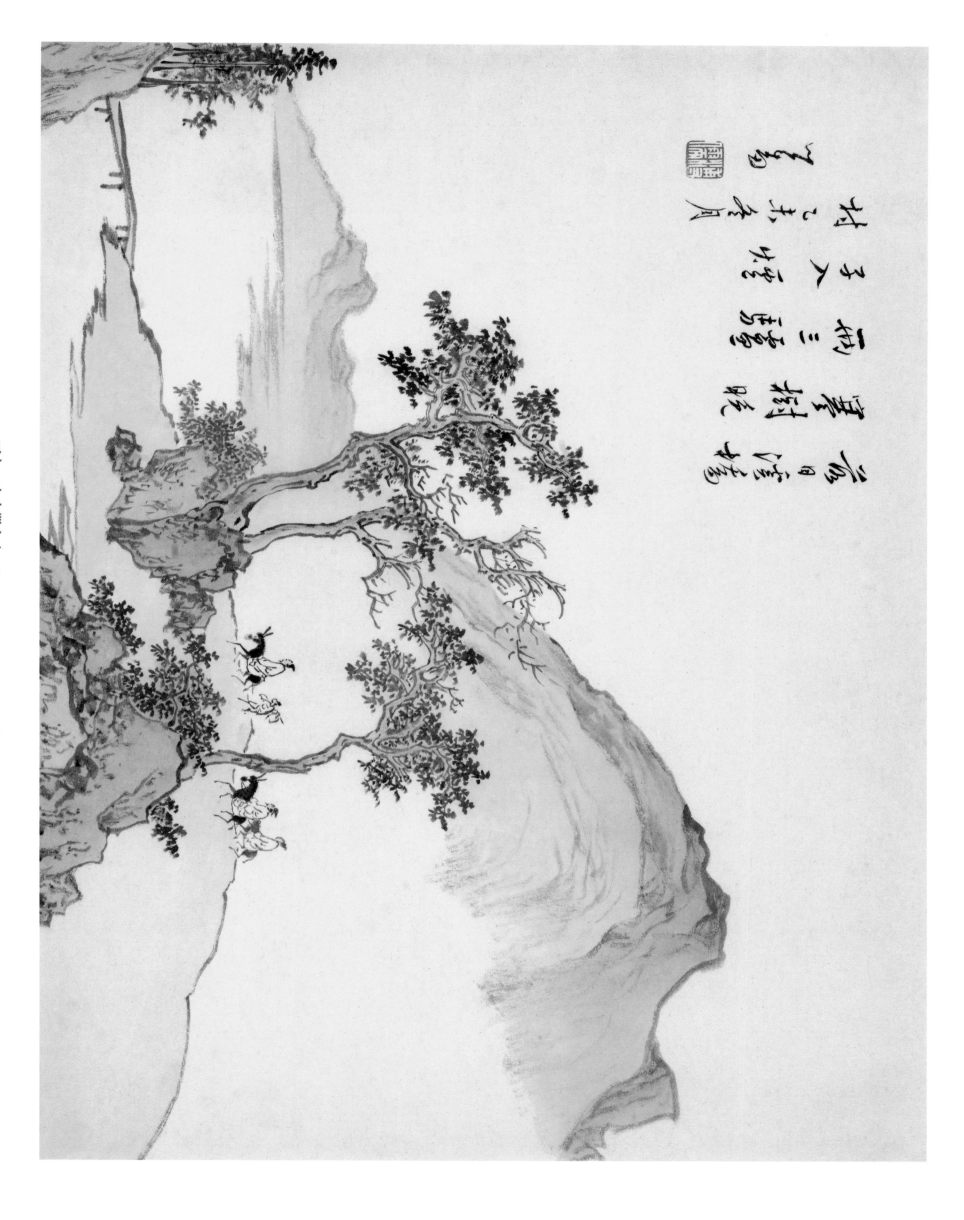

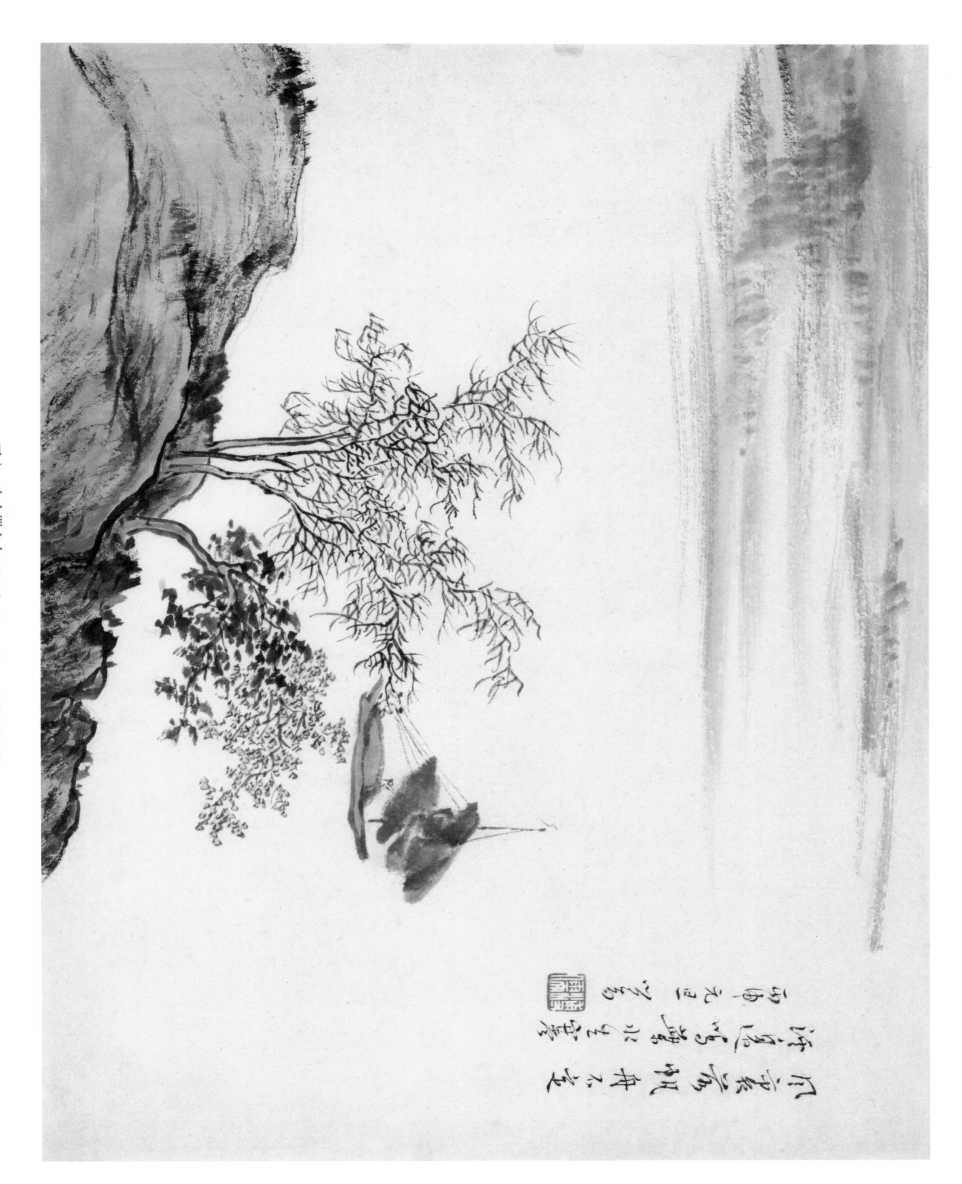

五八　山水册之七　薄心畬　31cm×40cm　1955—1956年

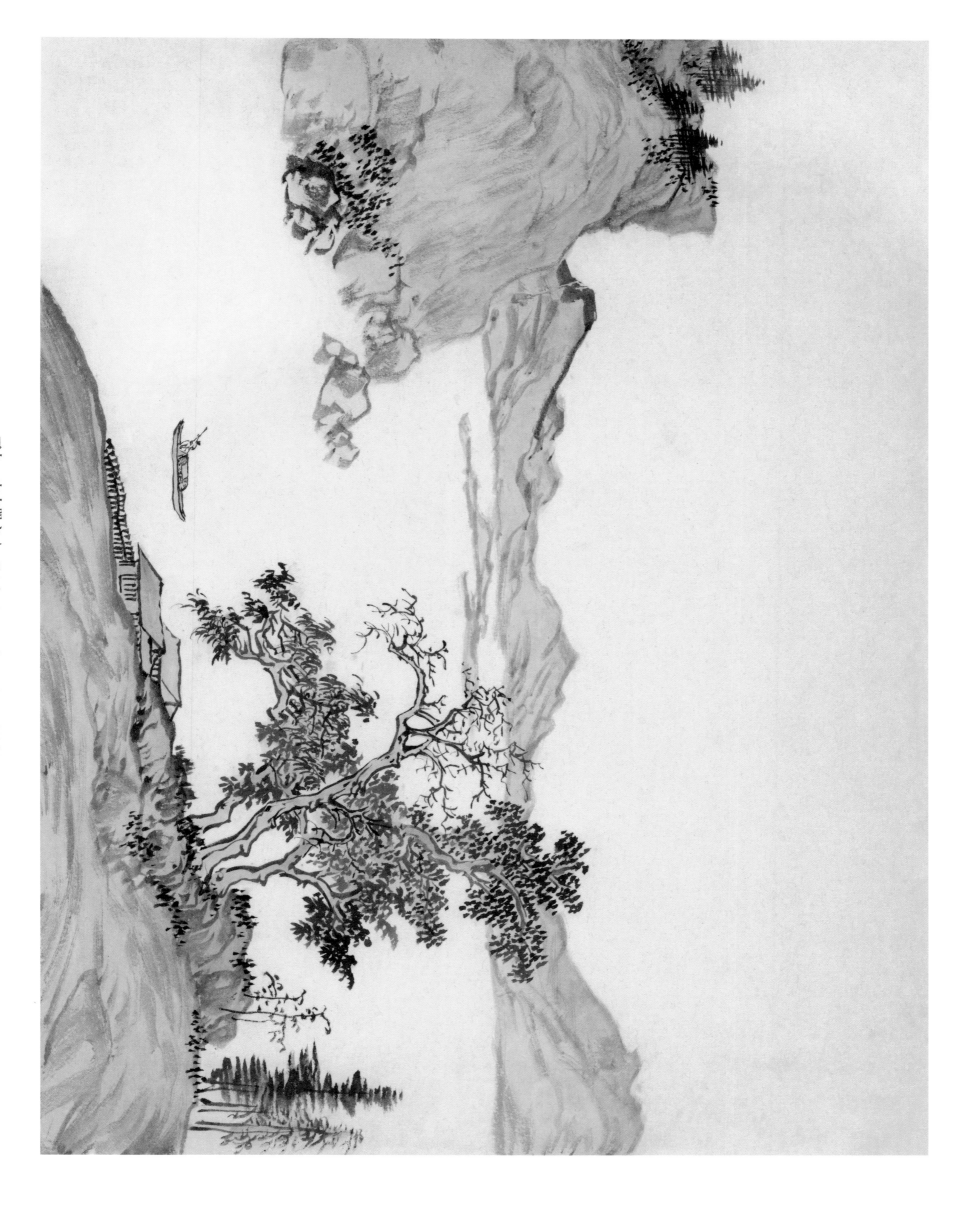

五九　山水册之八　潘心畬　31cm×40cm　1955—1956年

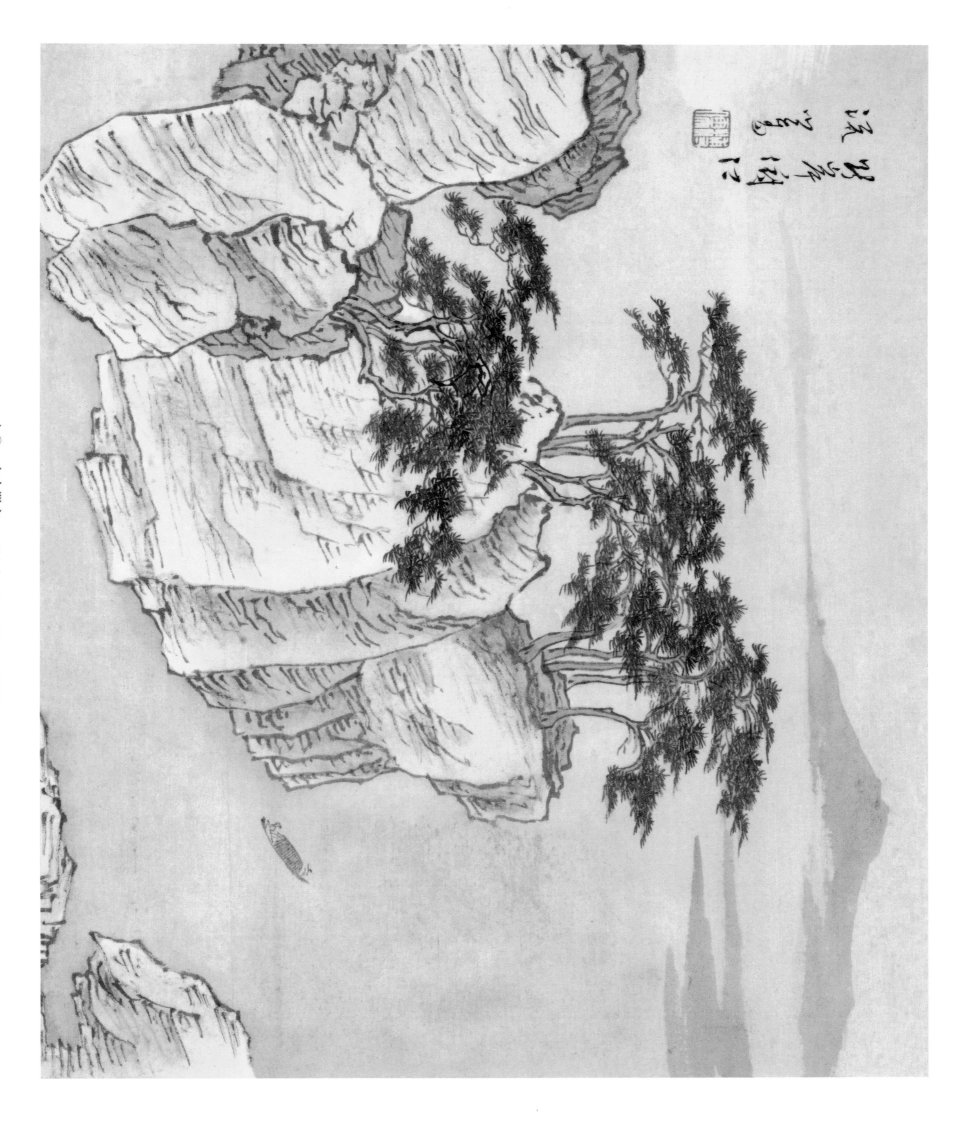

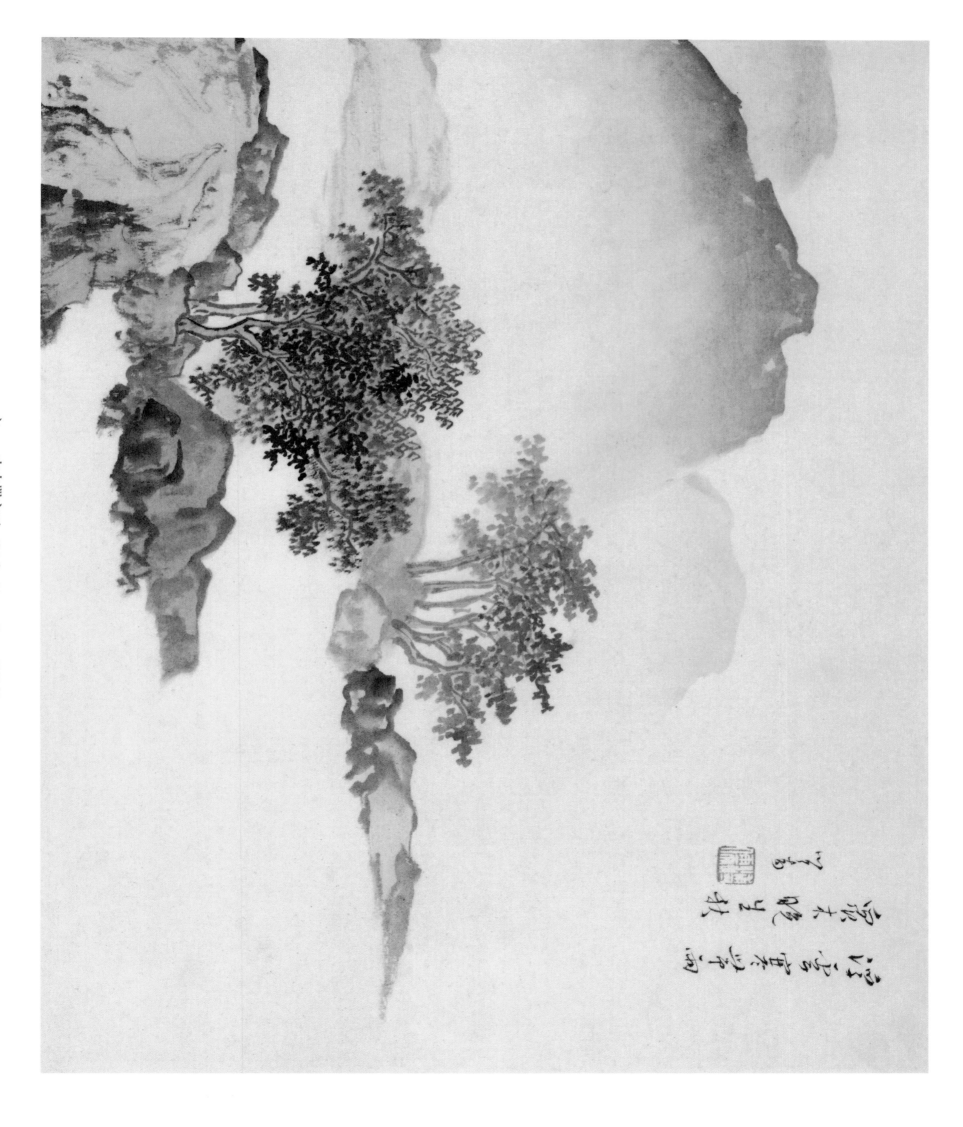

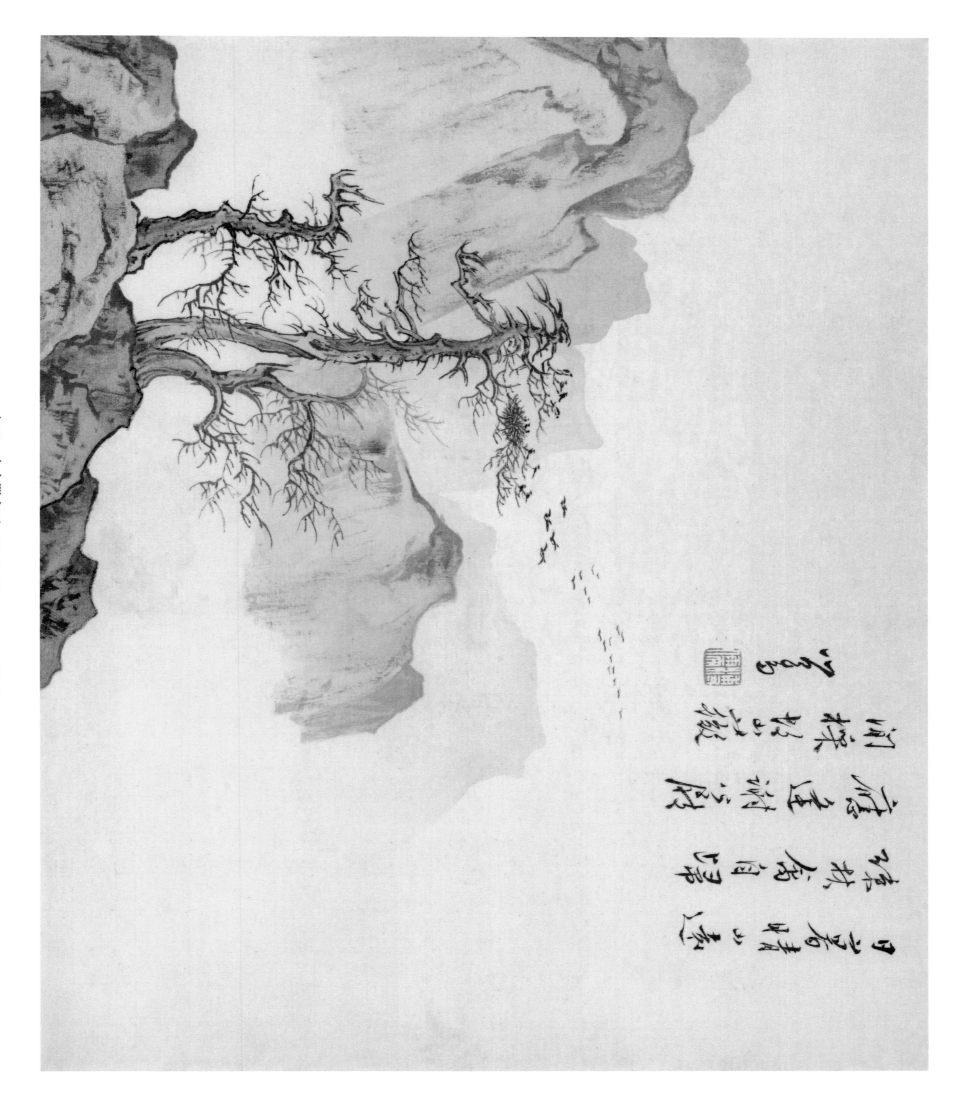

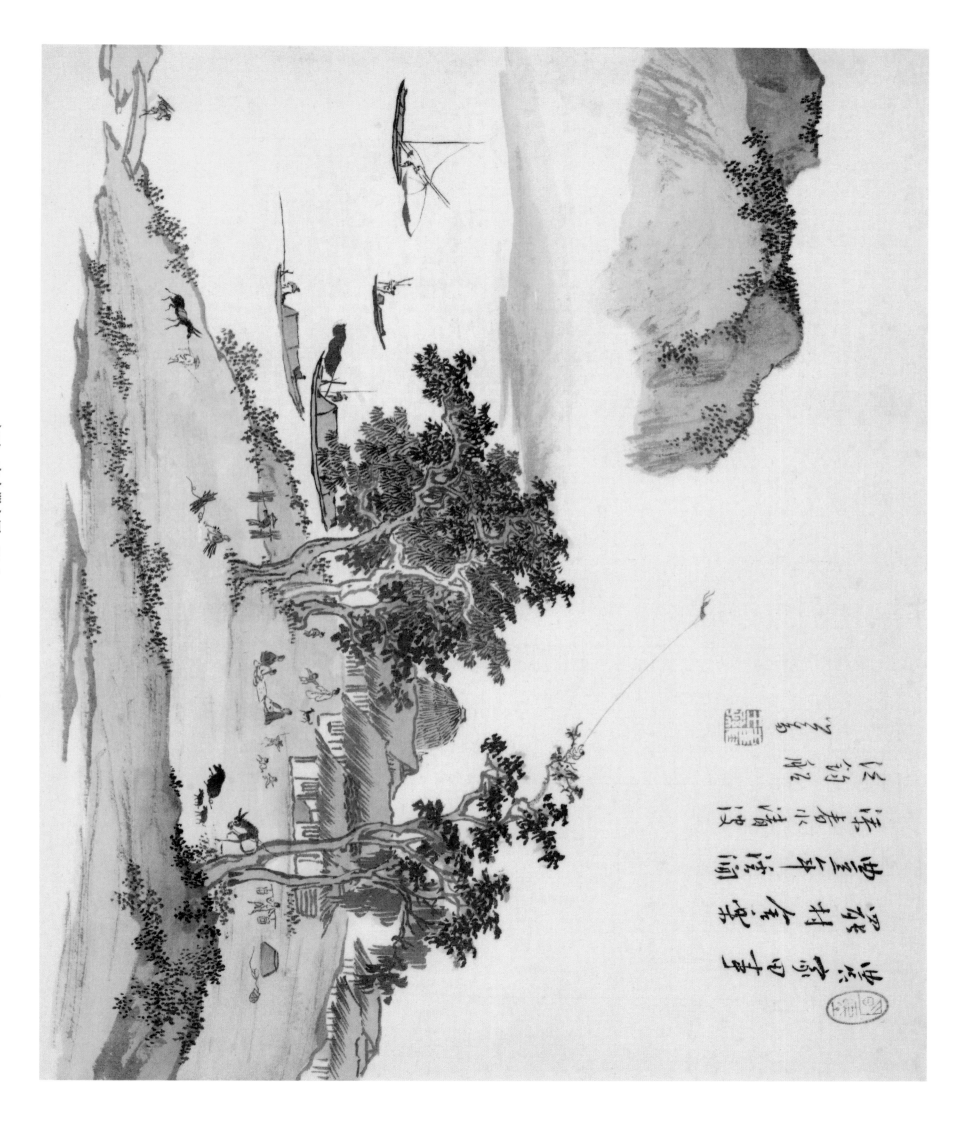

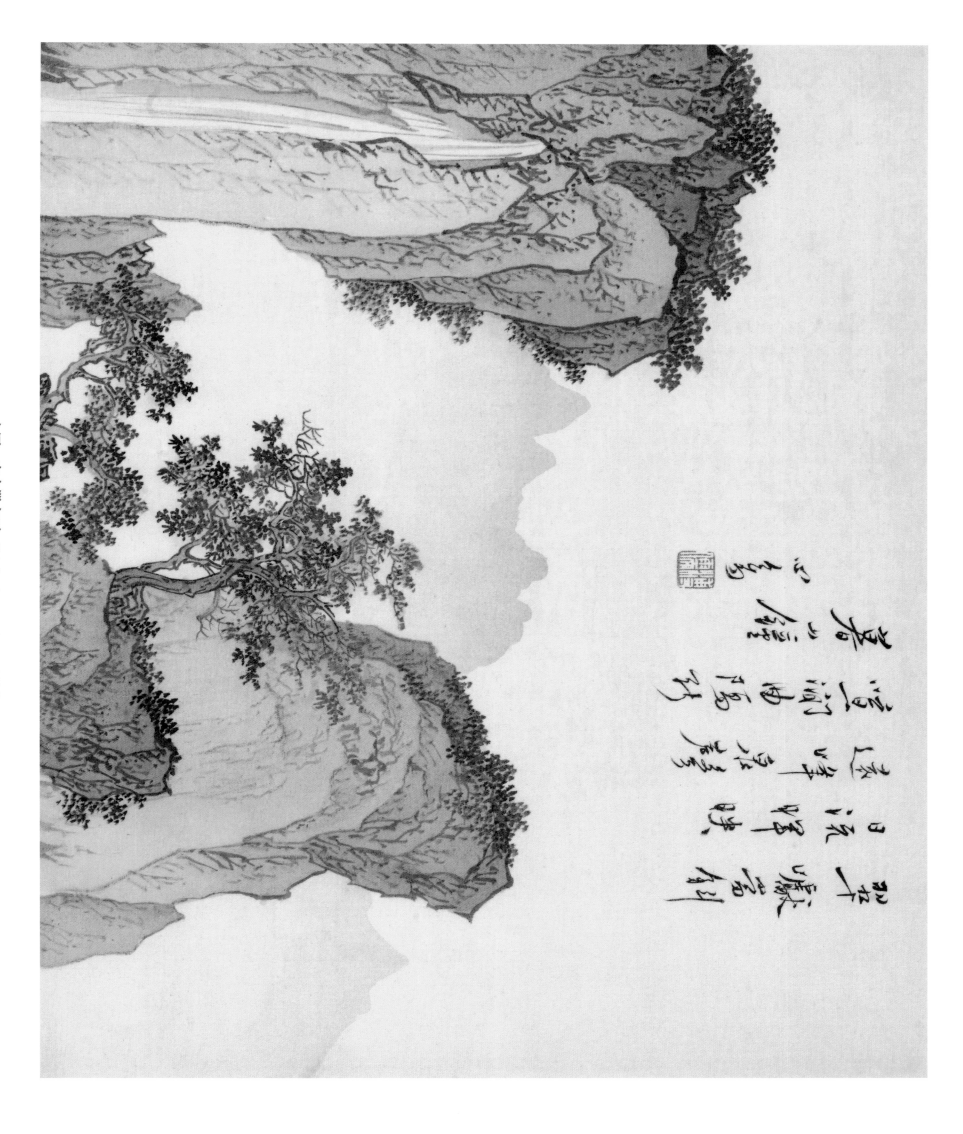

六四　山水册之五　溥心畬　31cm×40cm　1956年

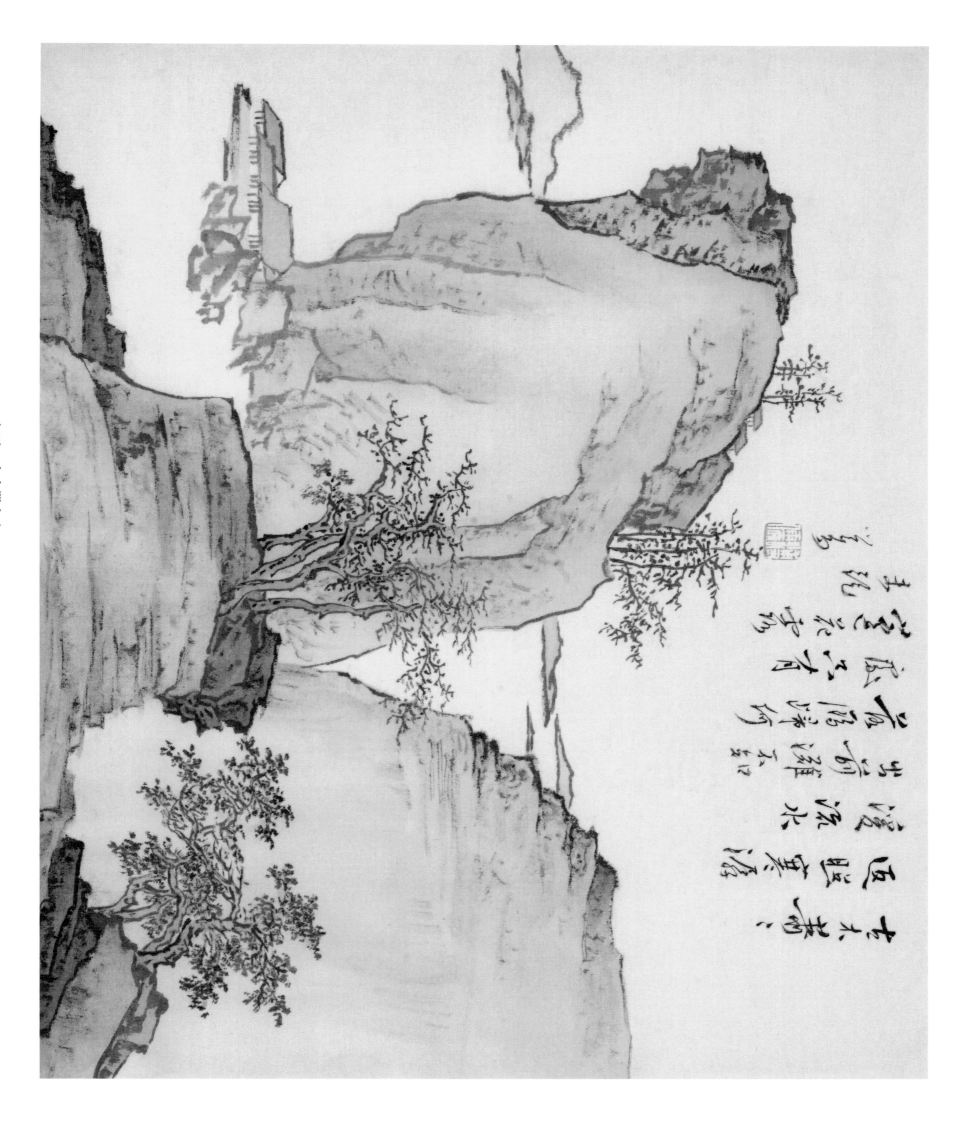

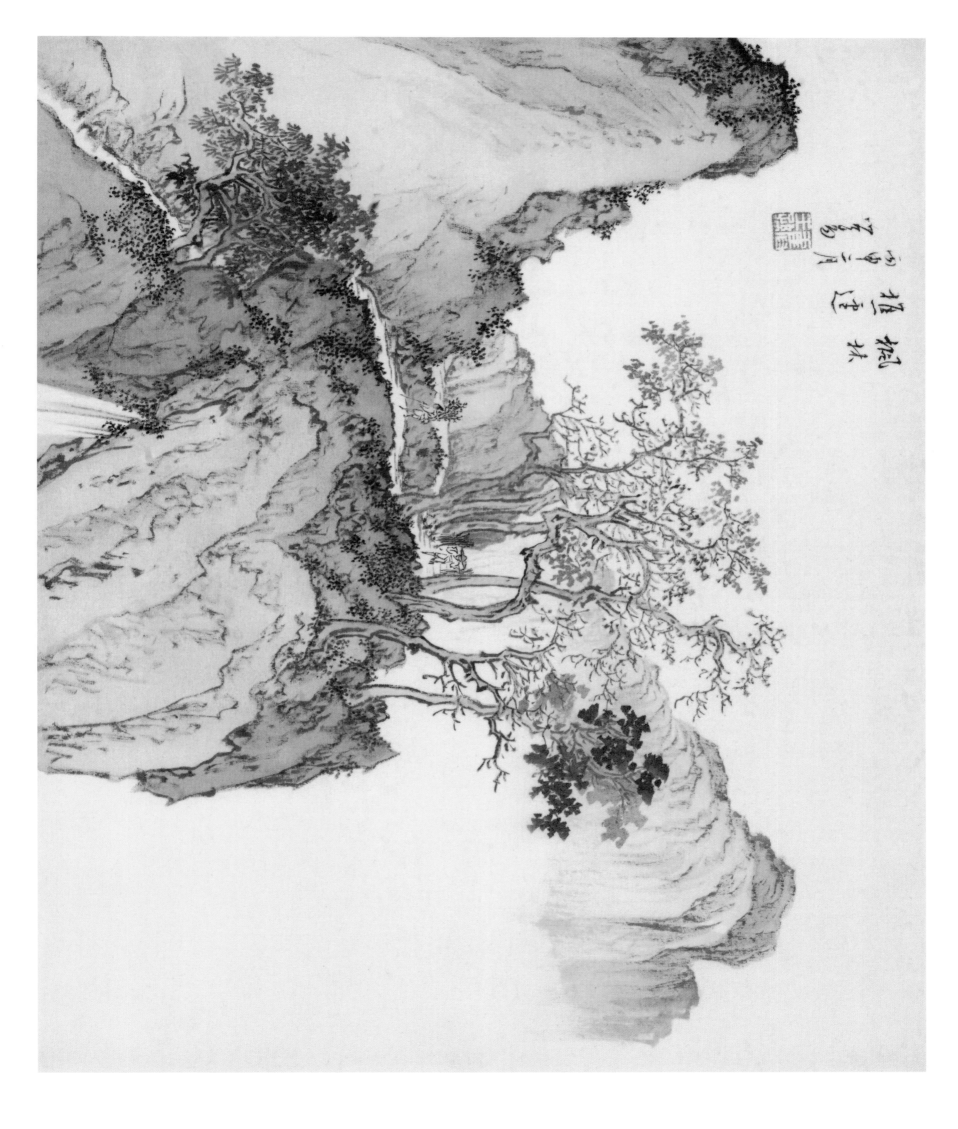

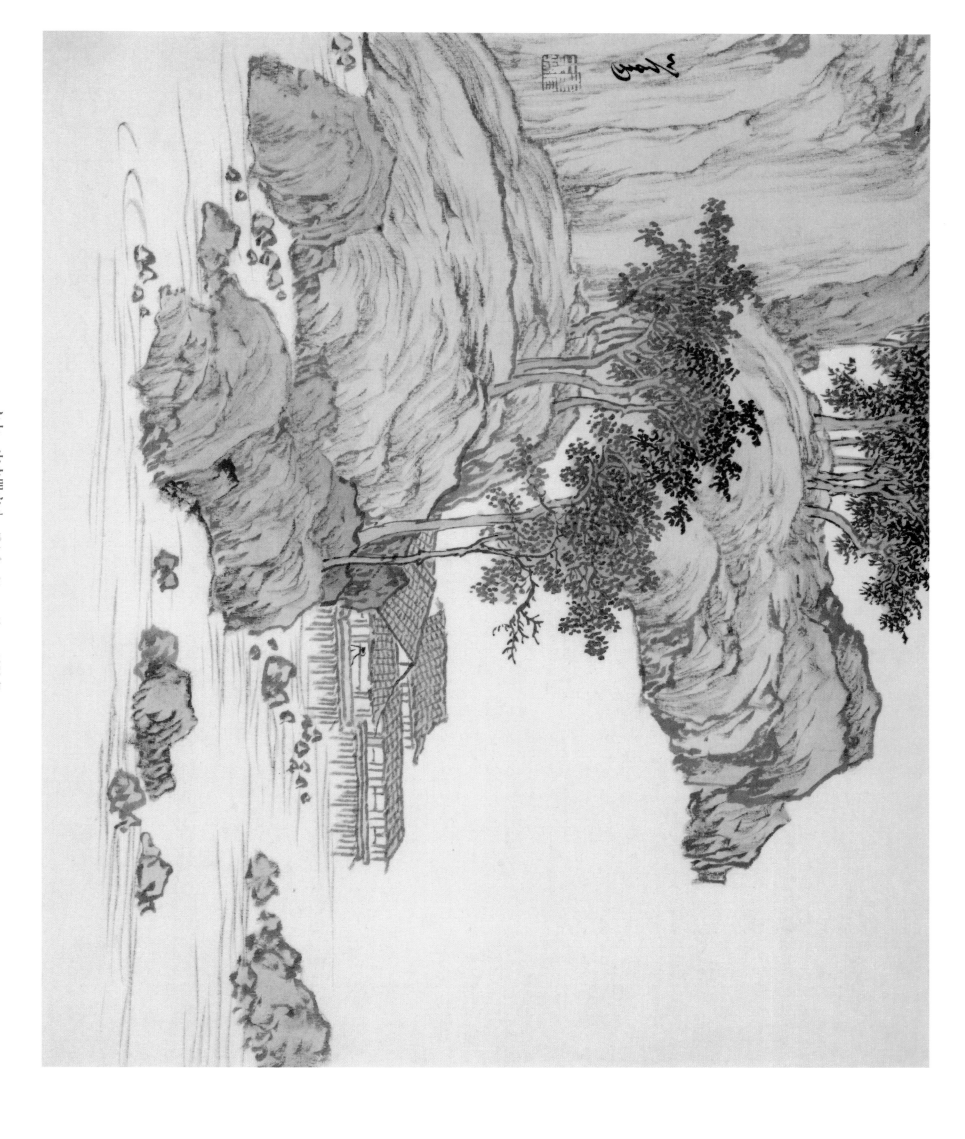

六七 山水册之八 溥心畬 31cm×40cm 1956年

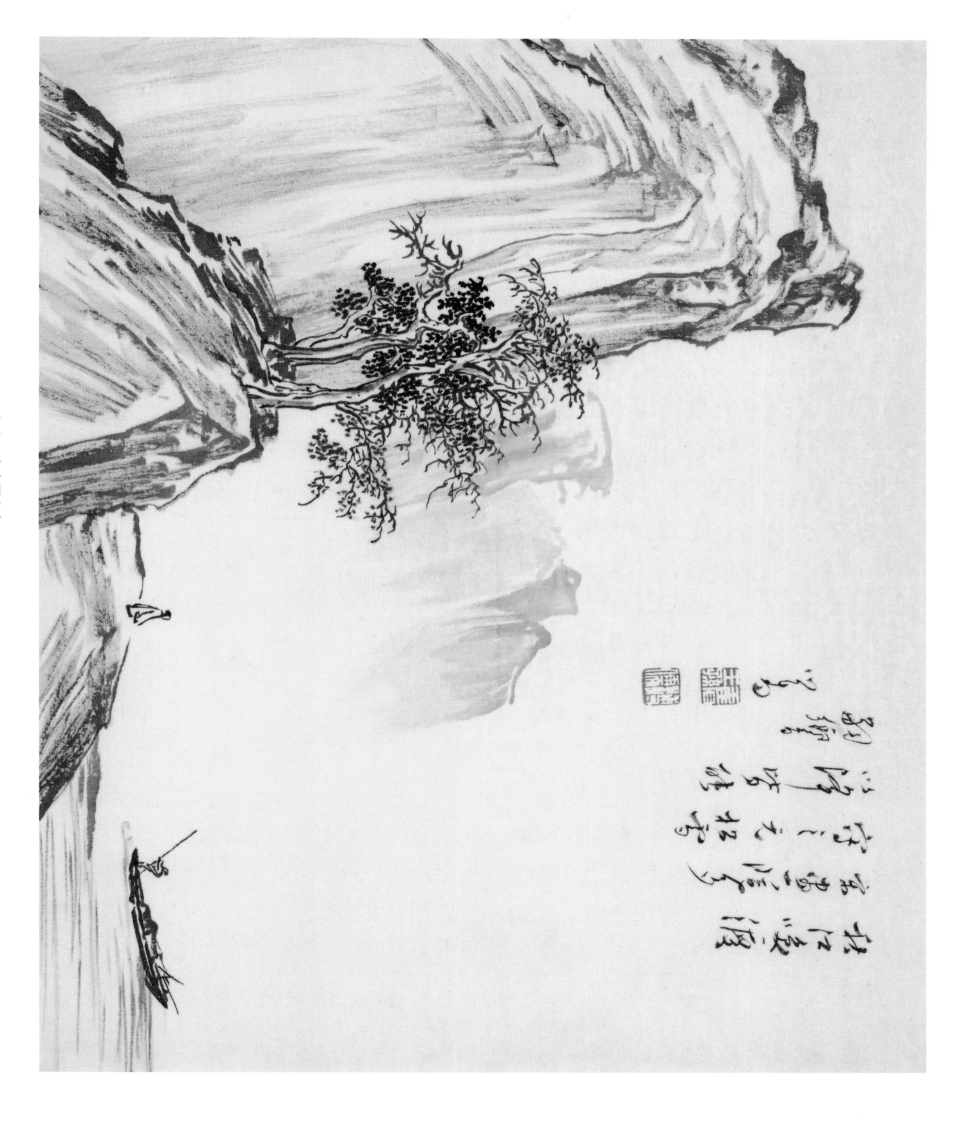

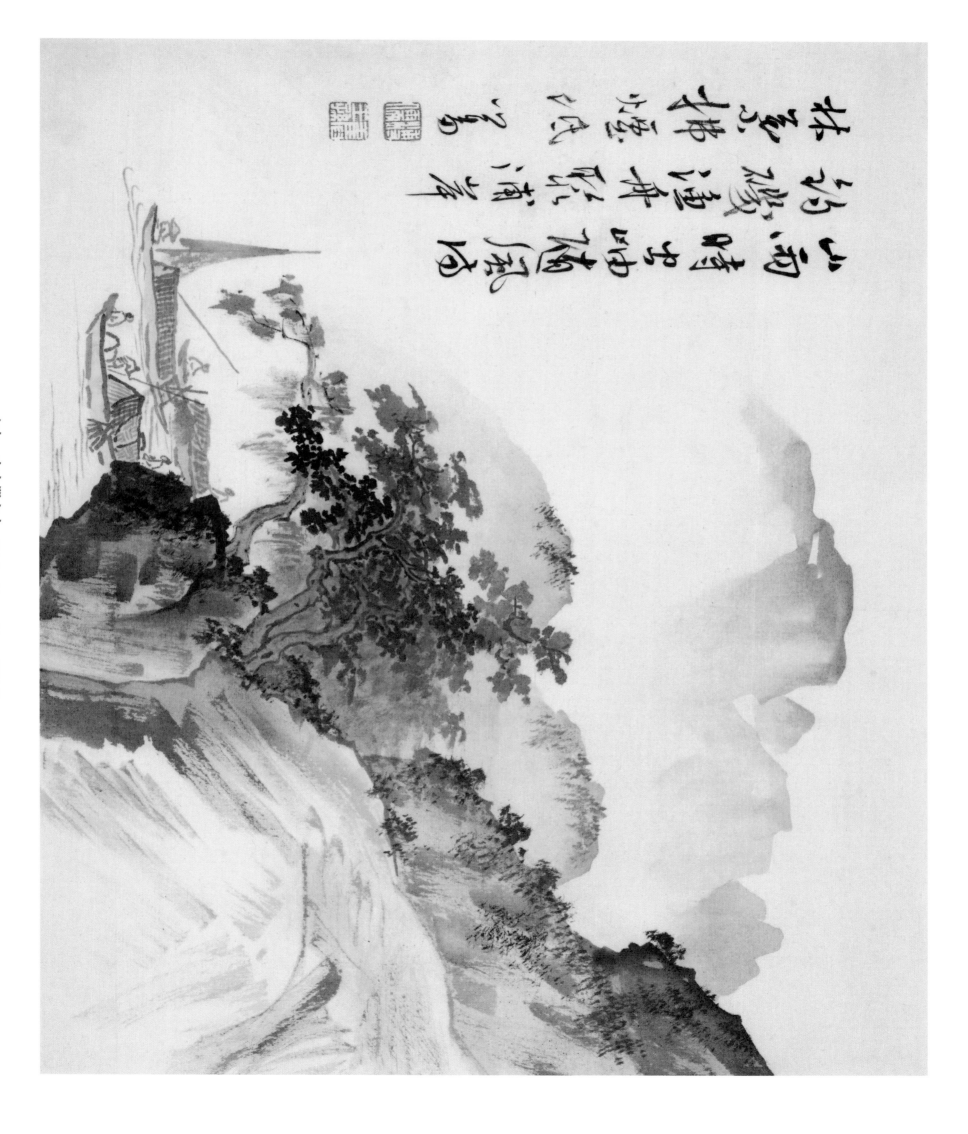

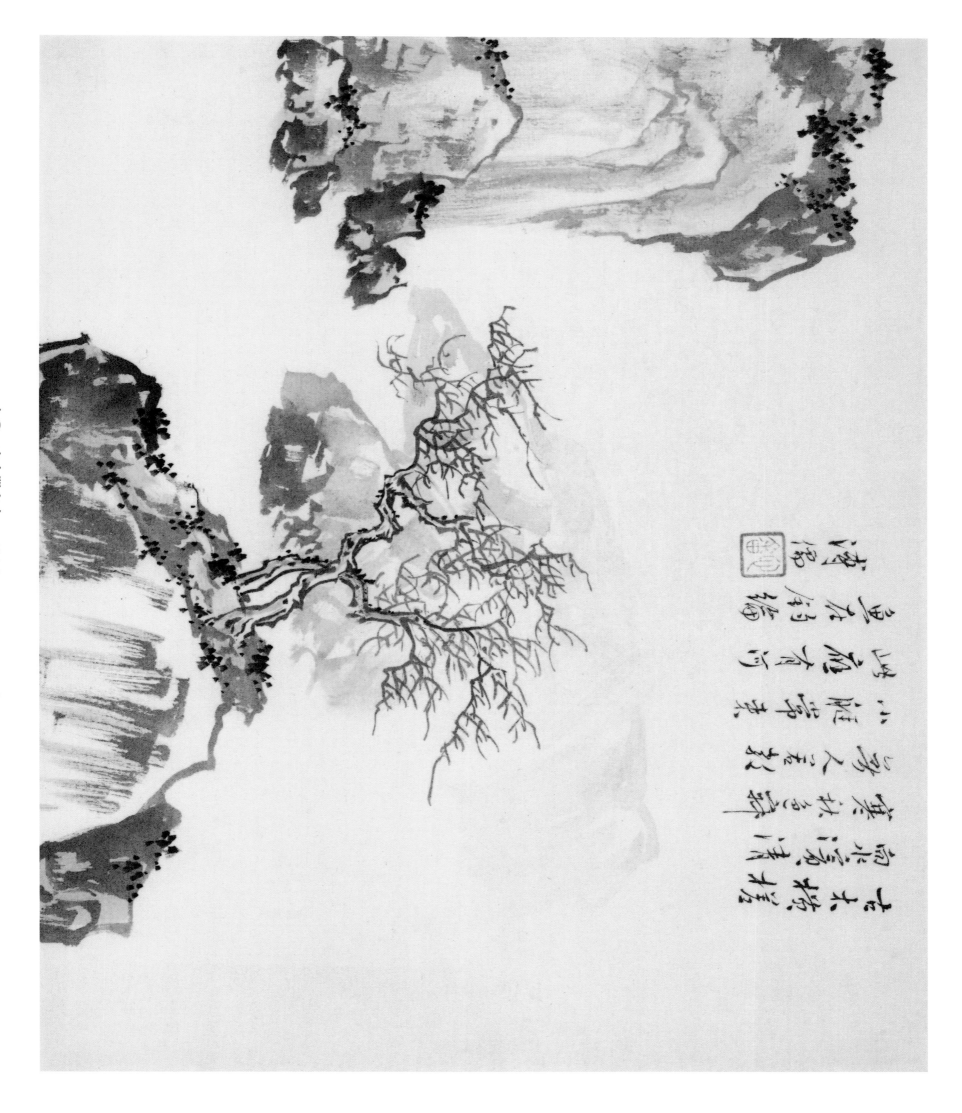

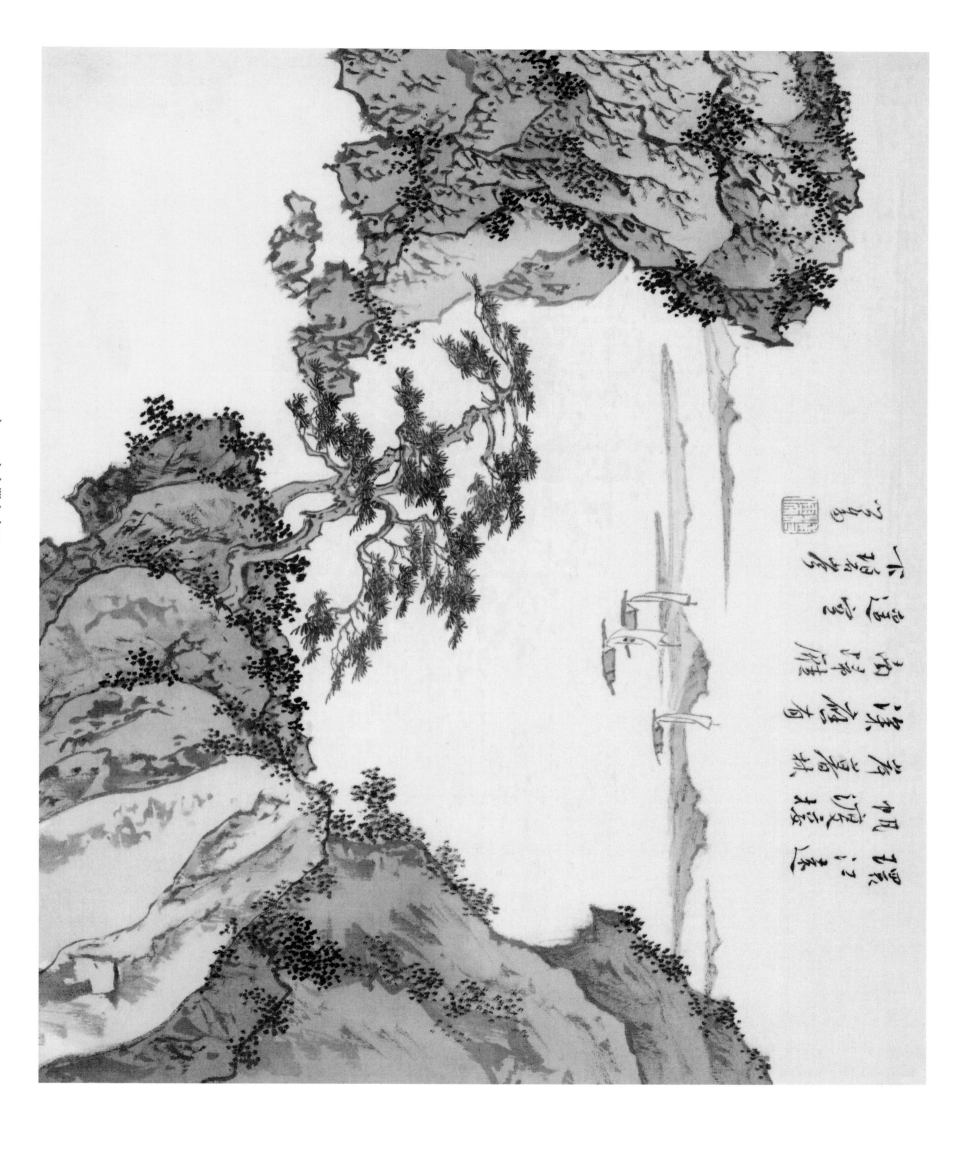

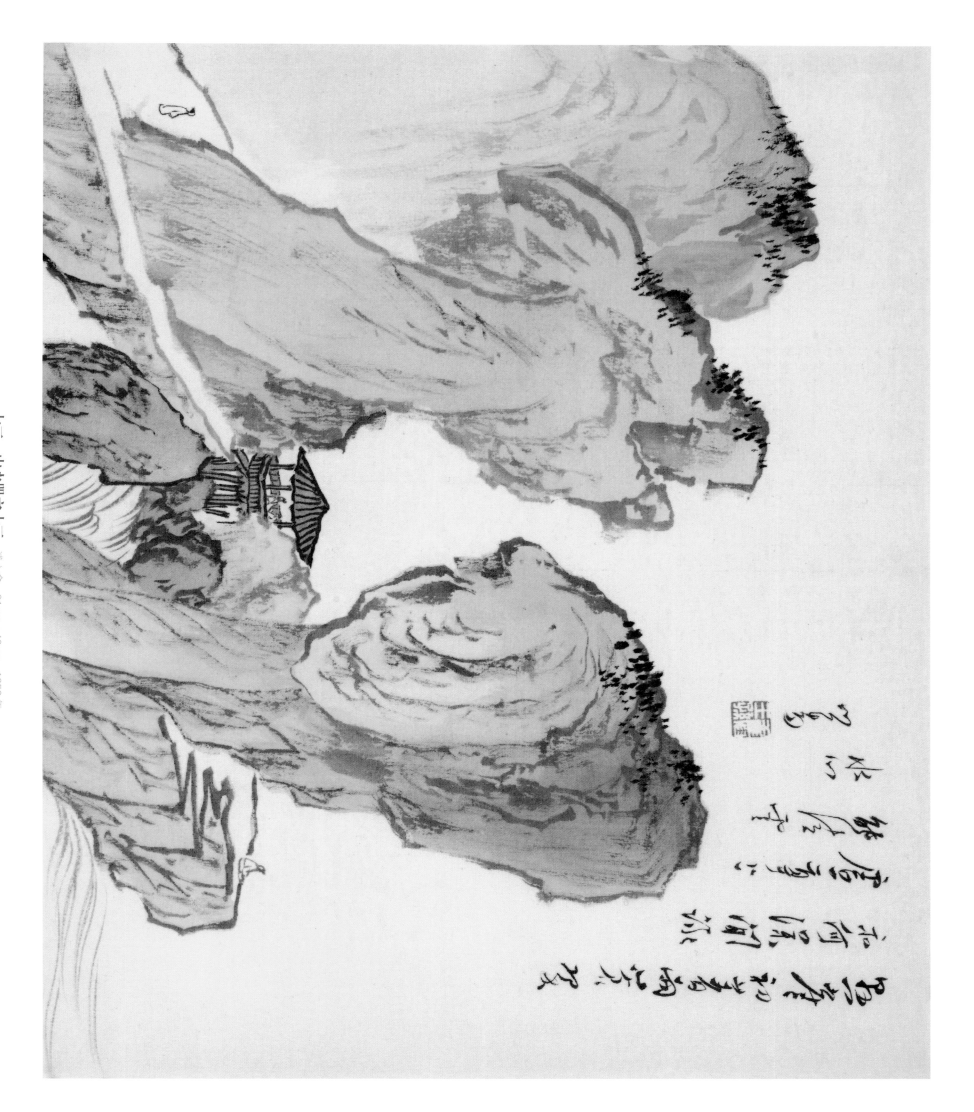

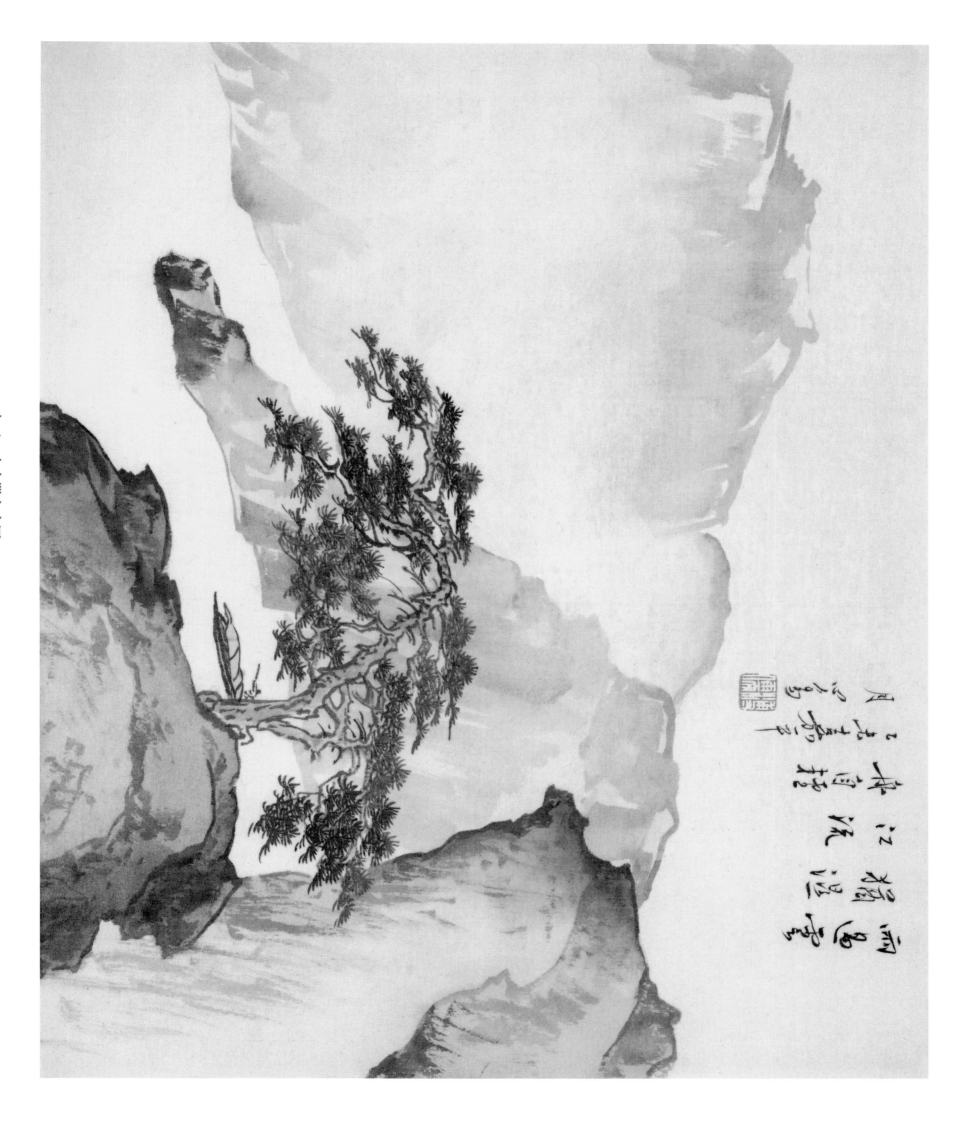

七三 山水册之十四 薄心畬 31cm×40cm 1956年

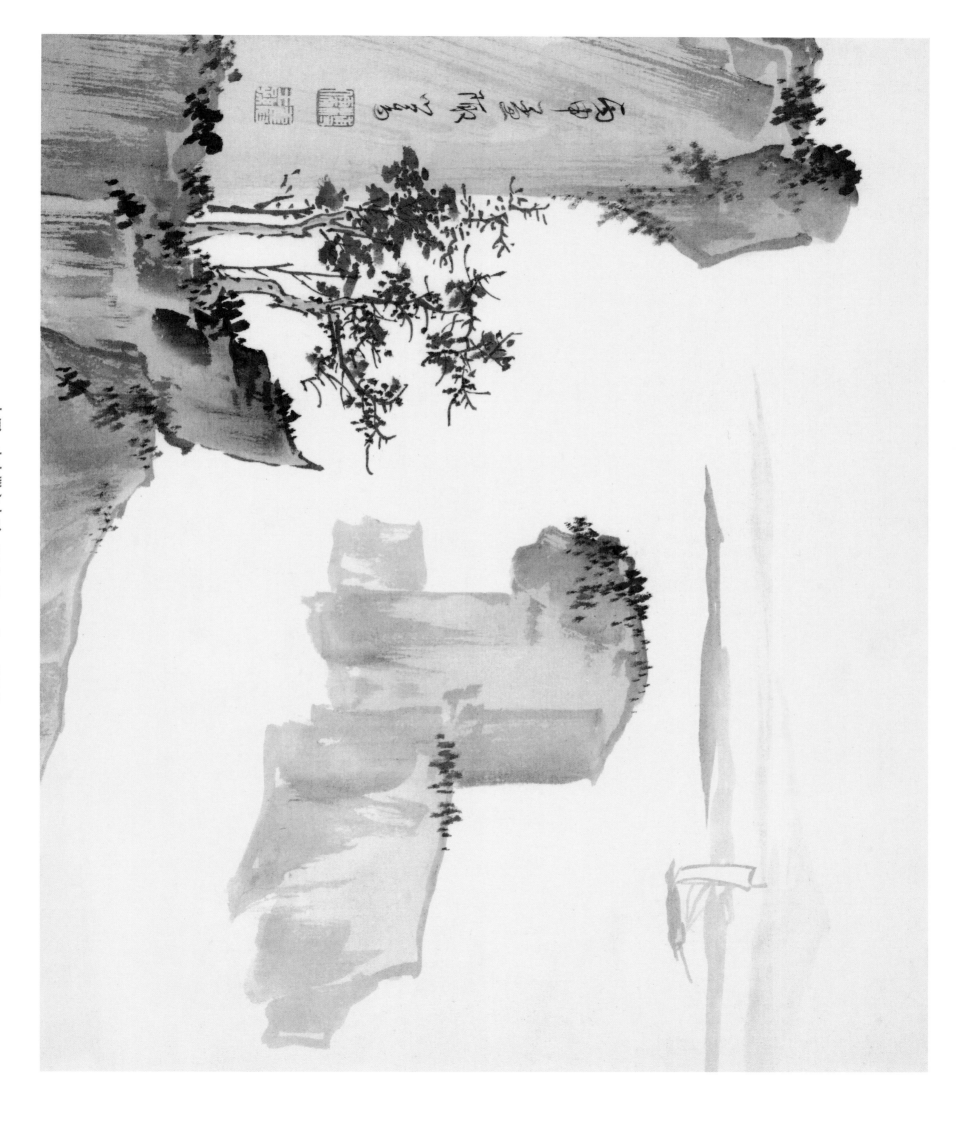

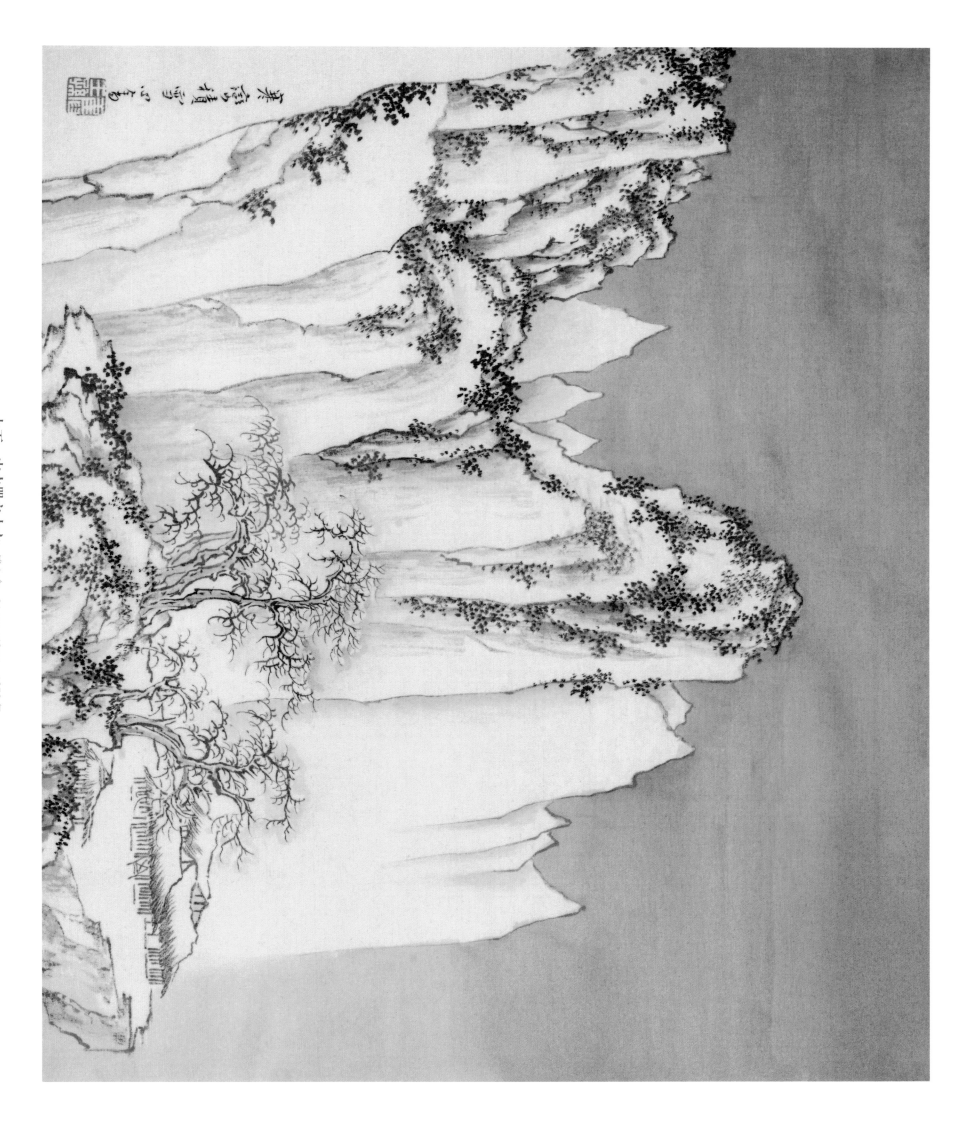

七五 山水册之十六 薄心畬 31cm×40cm 1956年

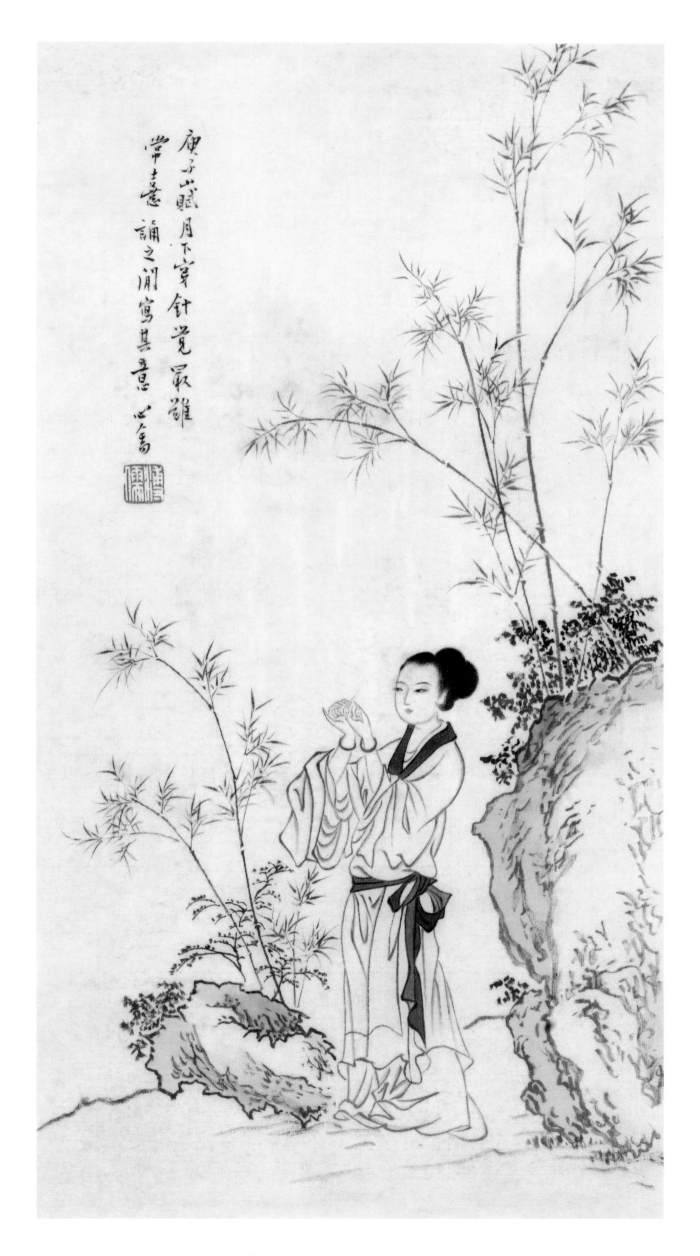

七六　月下穿針　溥心畬　38cm×20cm　約1956年

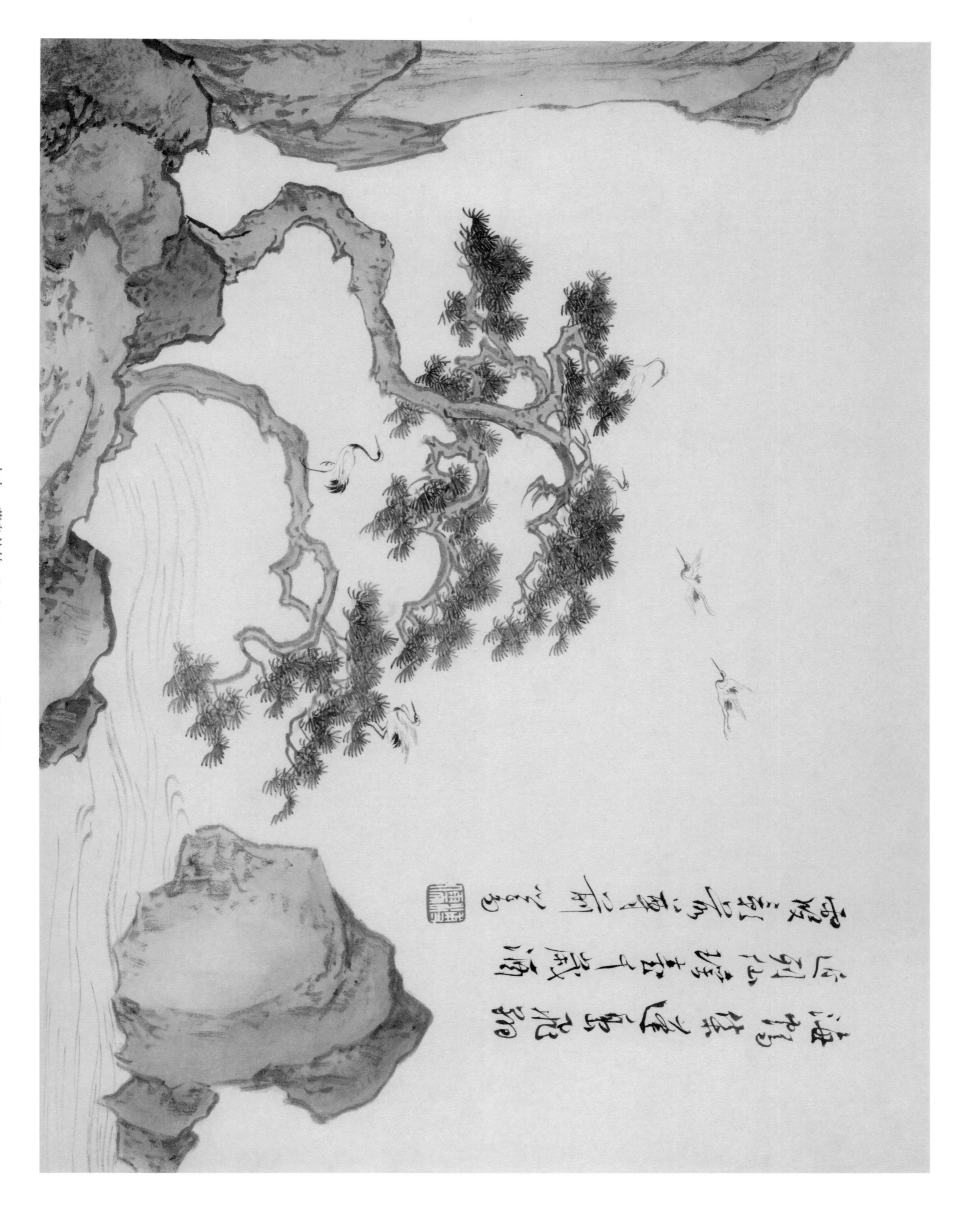

七七 蓬岛仙鹤 溥心畬 31cm×40cm 约1956年

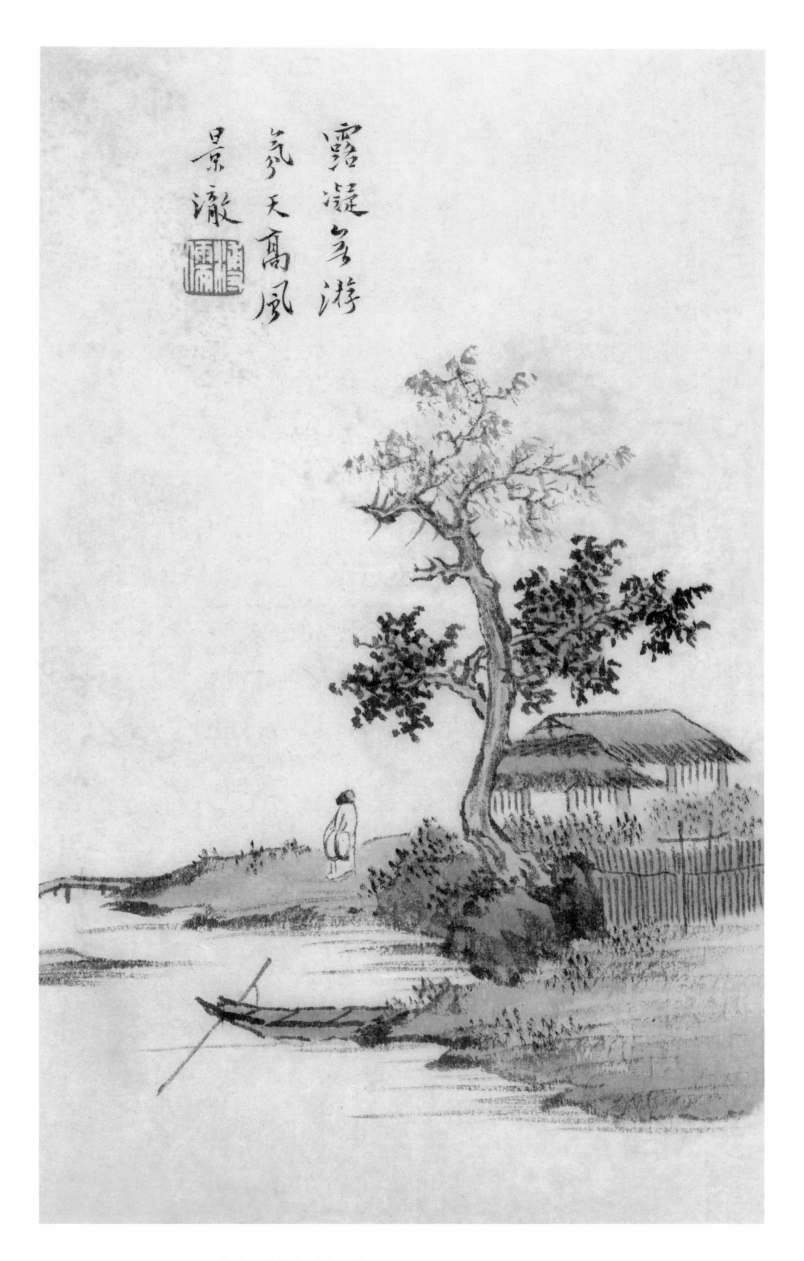

露凝無游氛
天高風景澈

七八　陶淵明詩意圖册之一　溥心畬　26cm×16cm　約 1956 年

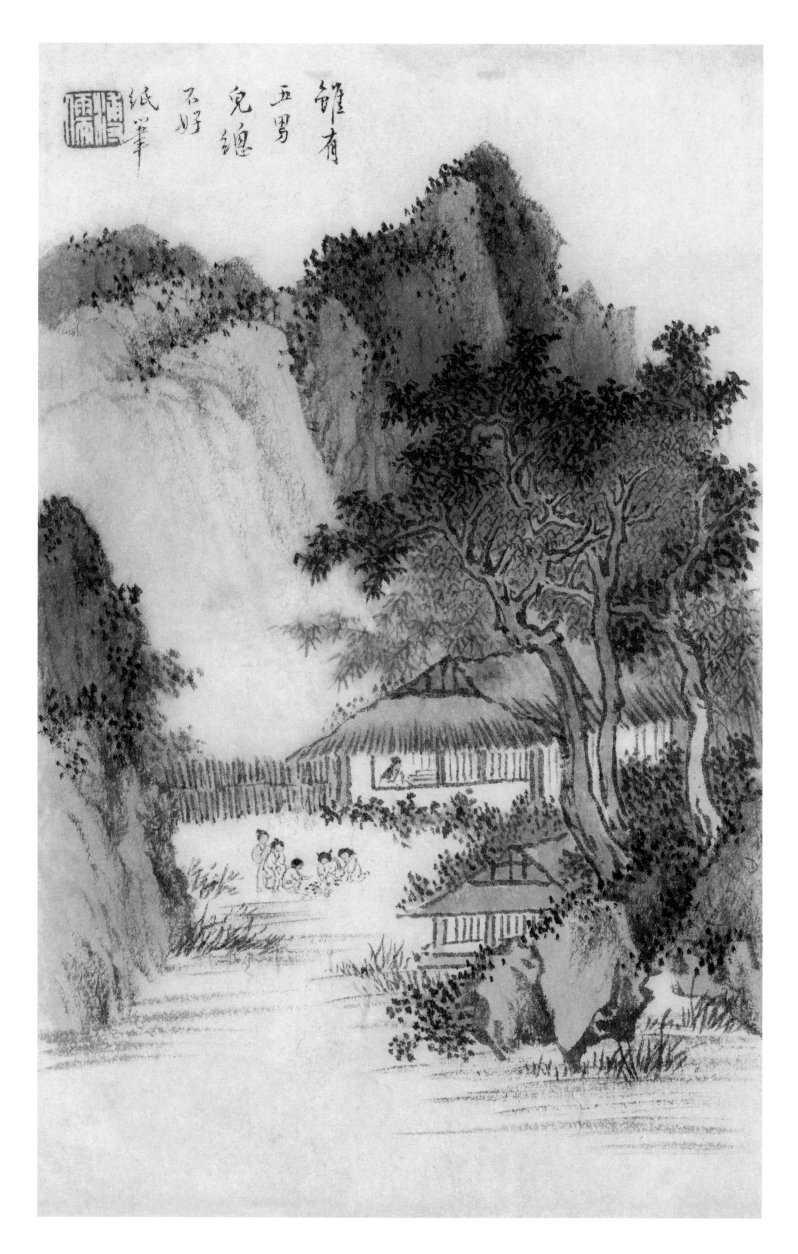

七九　陶淵明詩意圖冊之二　溥心畬　26cm×16cm　約1956年

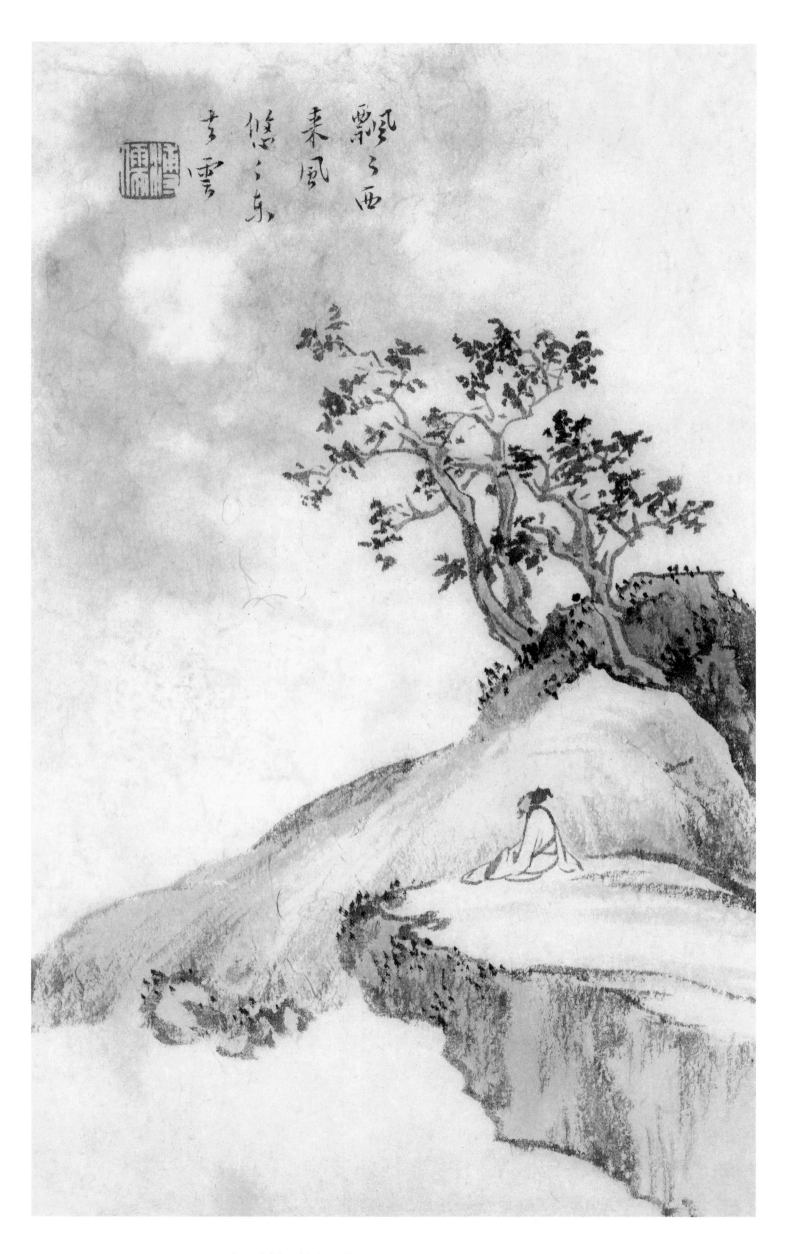

八〇　陶淵明詩意圖冊之三　溥心畬　26cm×16cm　約 1956 年

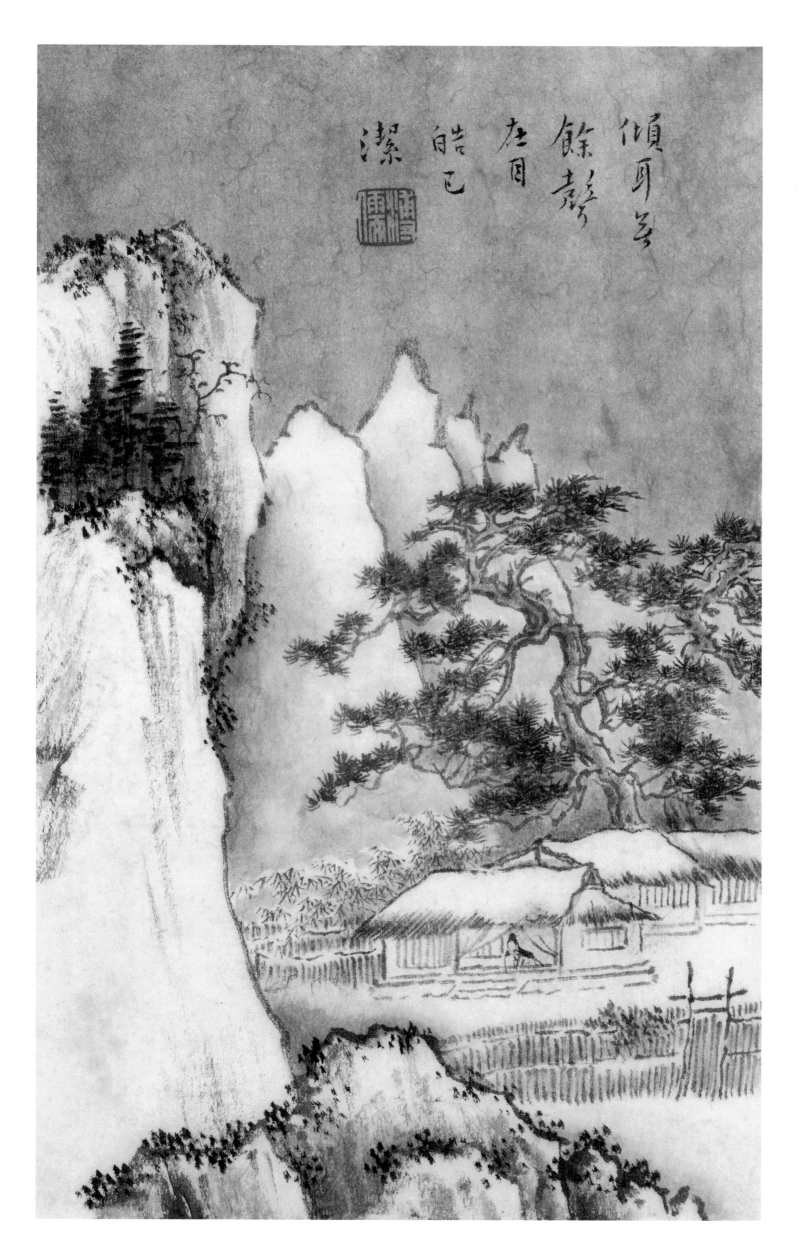

八一　陶淵明詩意圖册之四　溥心畬　26cm×16cm　約 1956 年

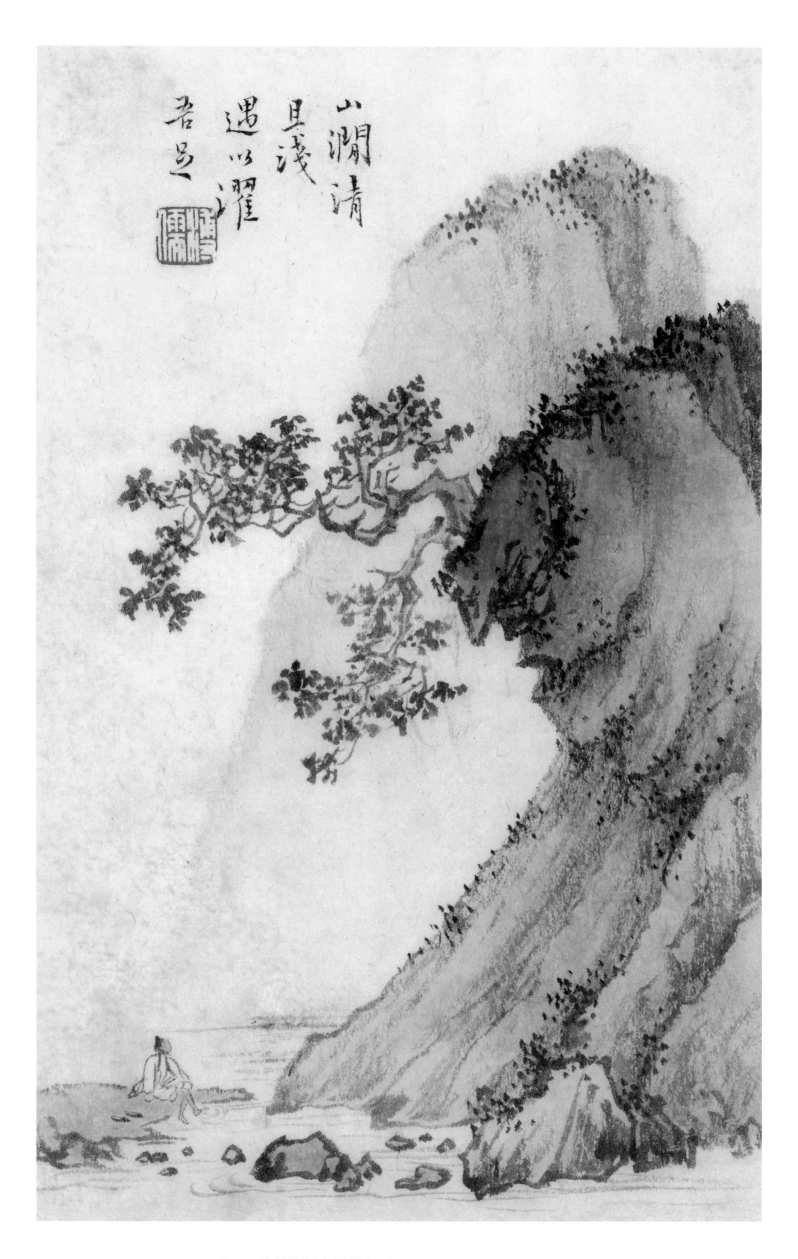

八二　陶淵明詩意圖冊之五　溥心畬　26cm×16cm　約1956年

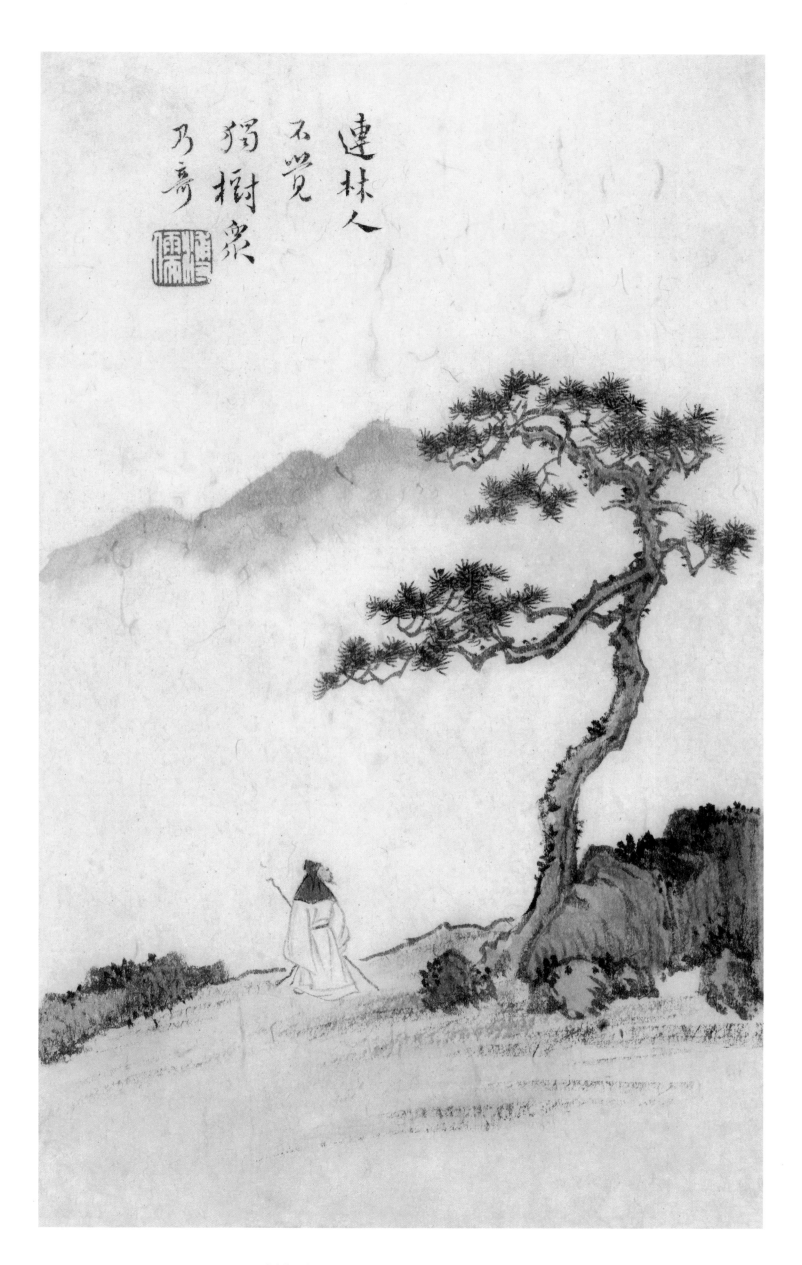

連林人不覺獨樹衆乃奇

八三　陶淵明詩意圖册之六　溥心畬　26cm×16cm　約1956年

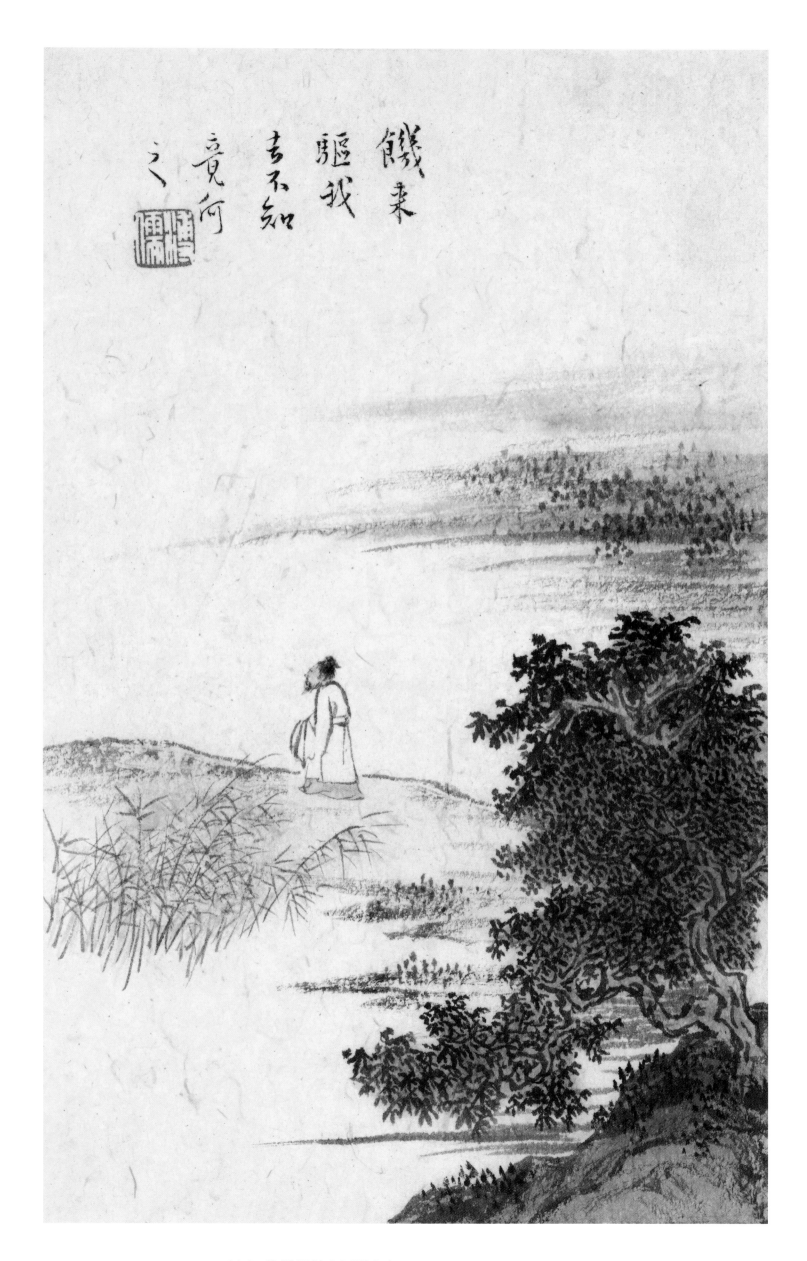

八四 陶淵明詩意圖冊之七　溥心畬　26cm×16cm　約1956年

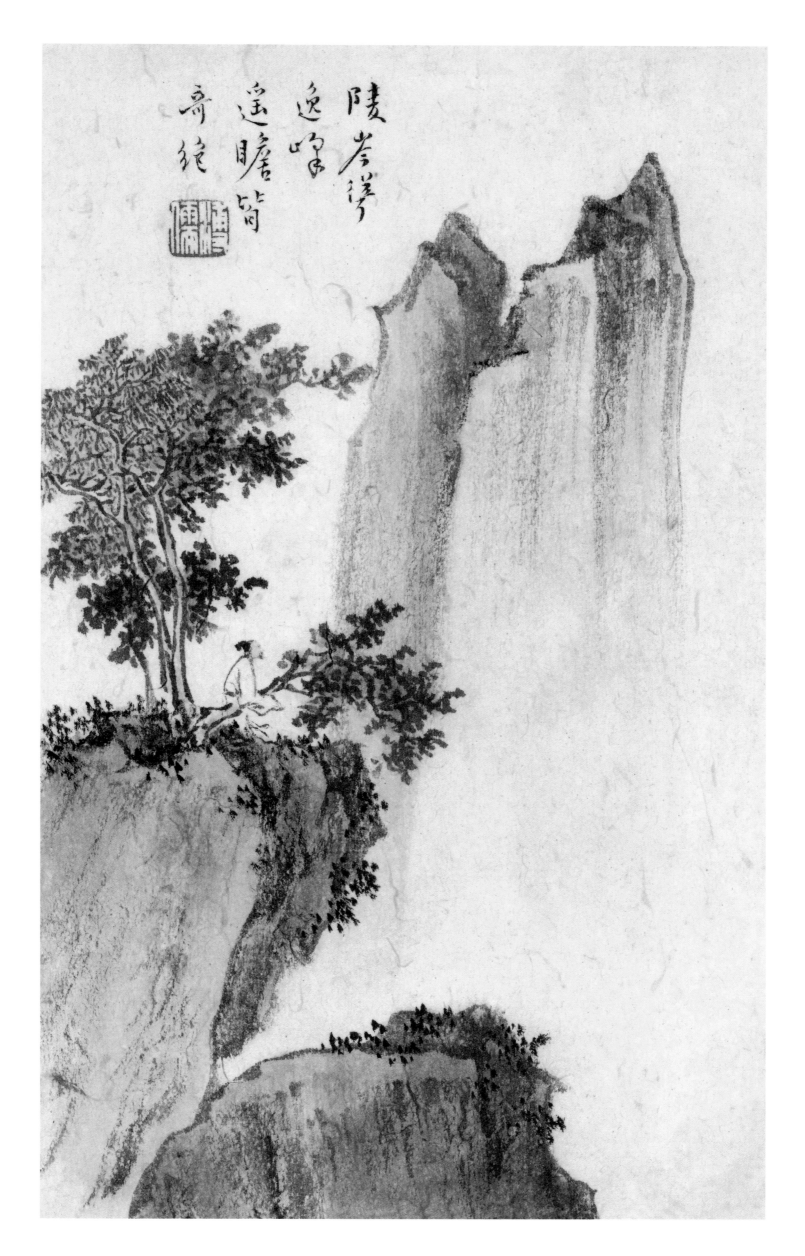

陵岑聳逸峰遙瞻皆奇絕

八五 陶淵明詩意圖册之八　溥心畬　26cm×16cm　約1956年

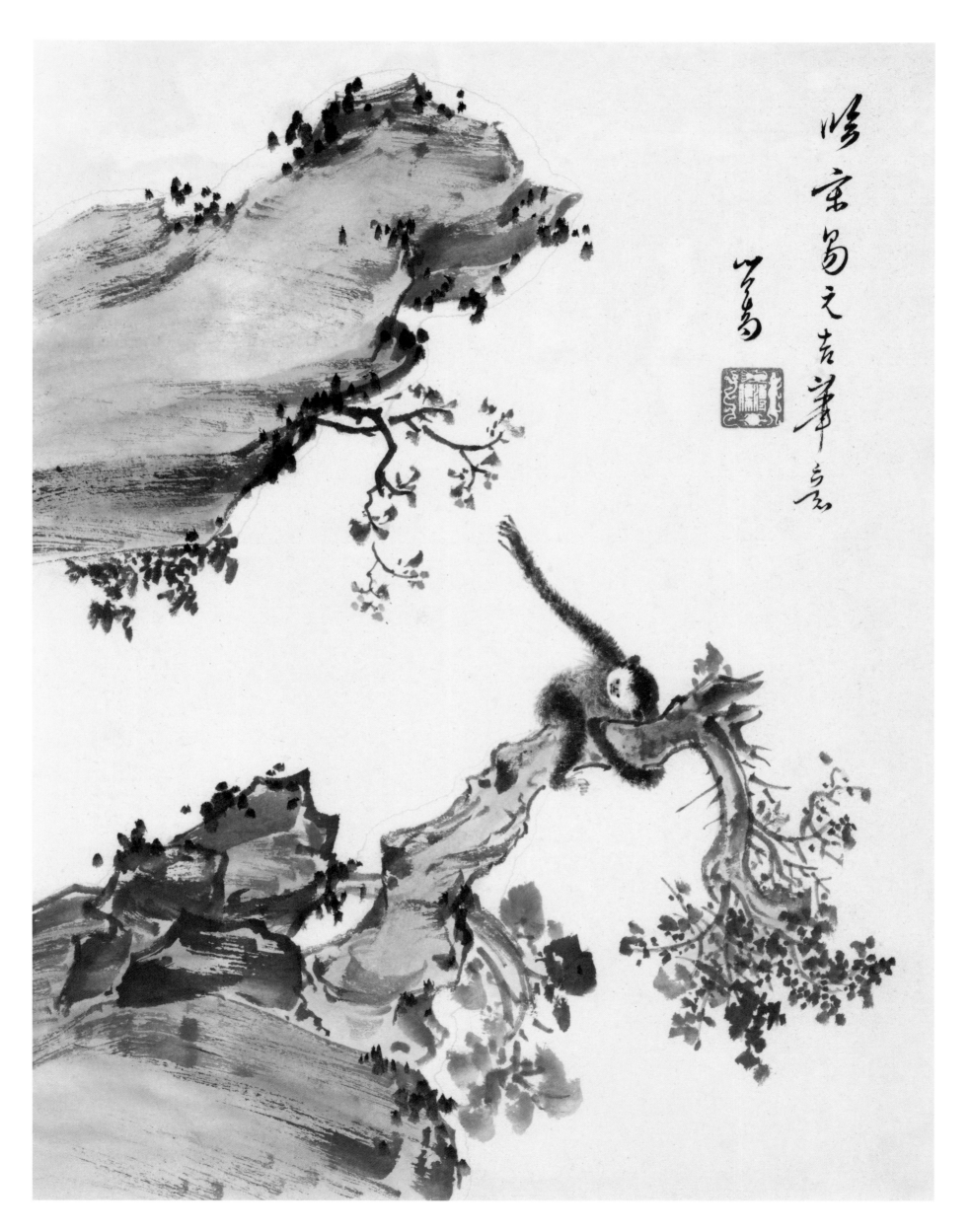

八六 松崖戲猿　溥心畬　40cm×31cm　約1956年

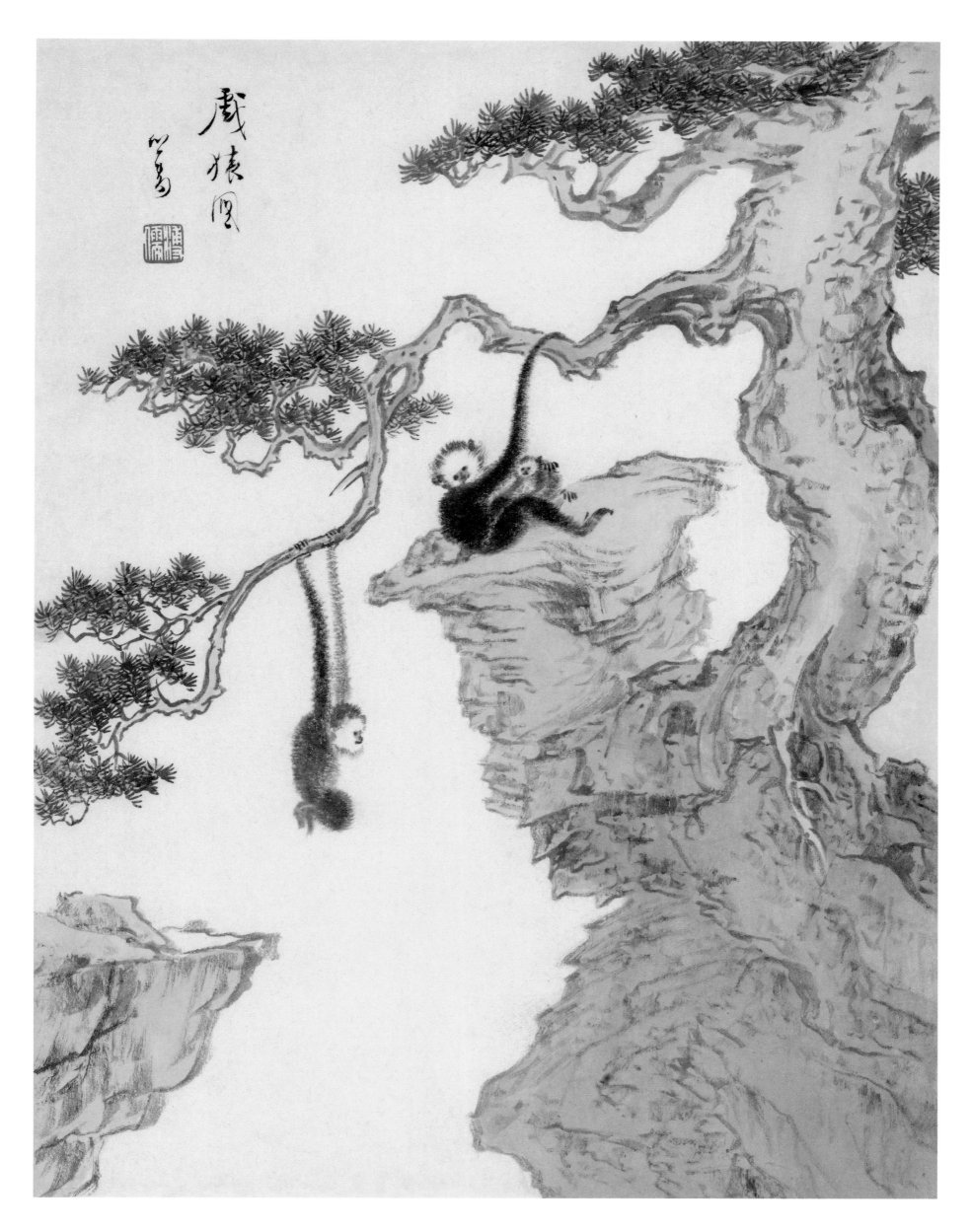

八七　戲猿圖　溥心畬　40cm×31cm　約 1956 年

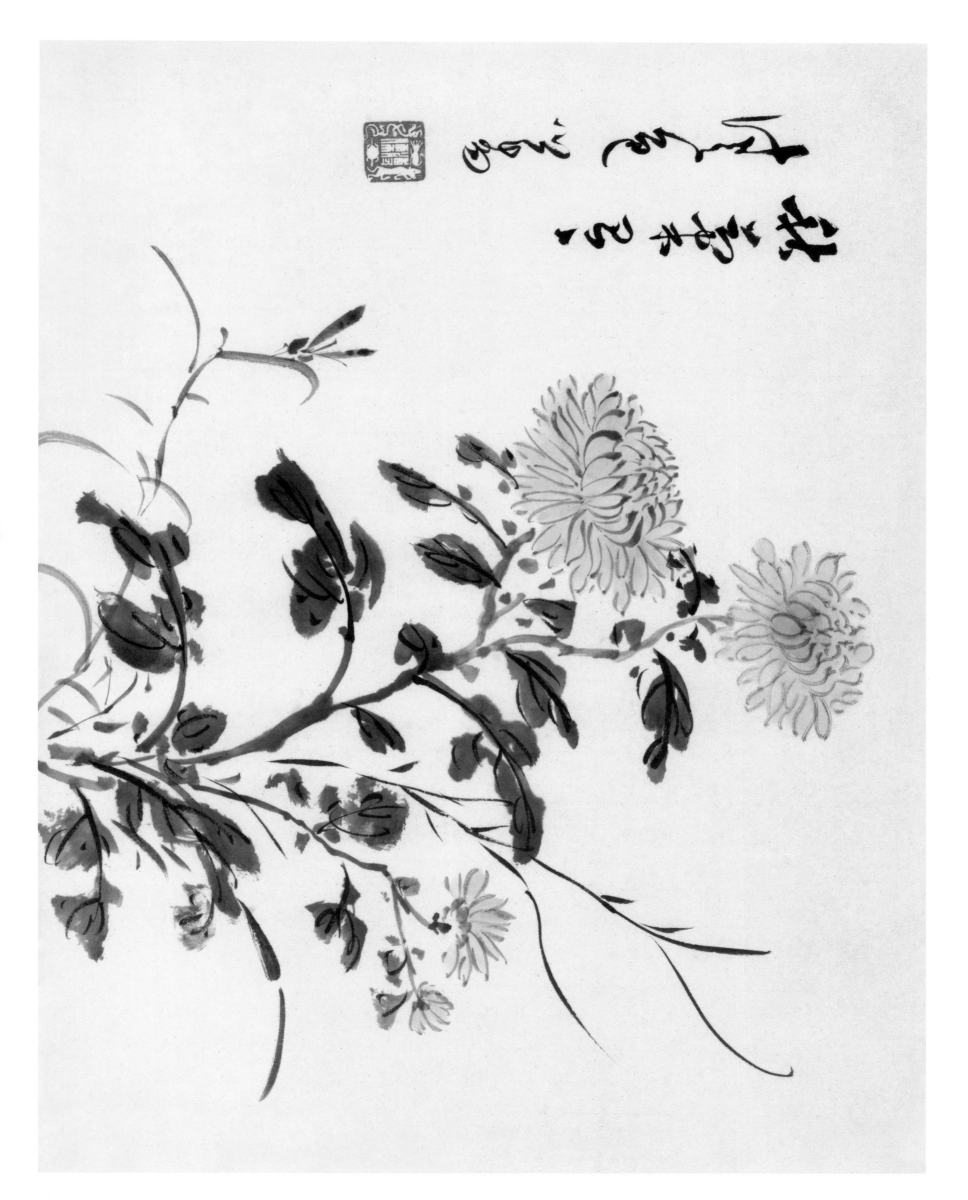

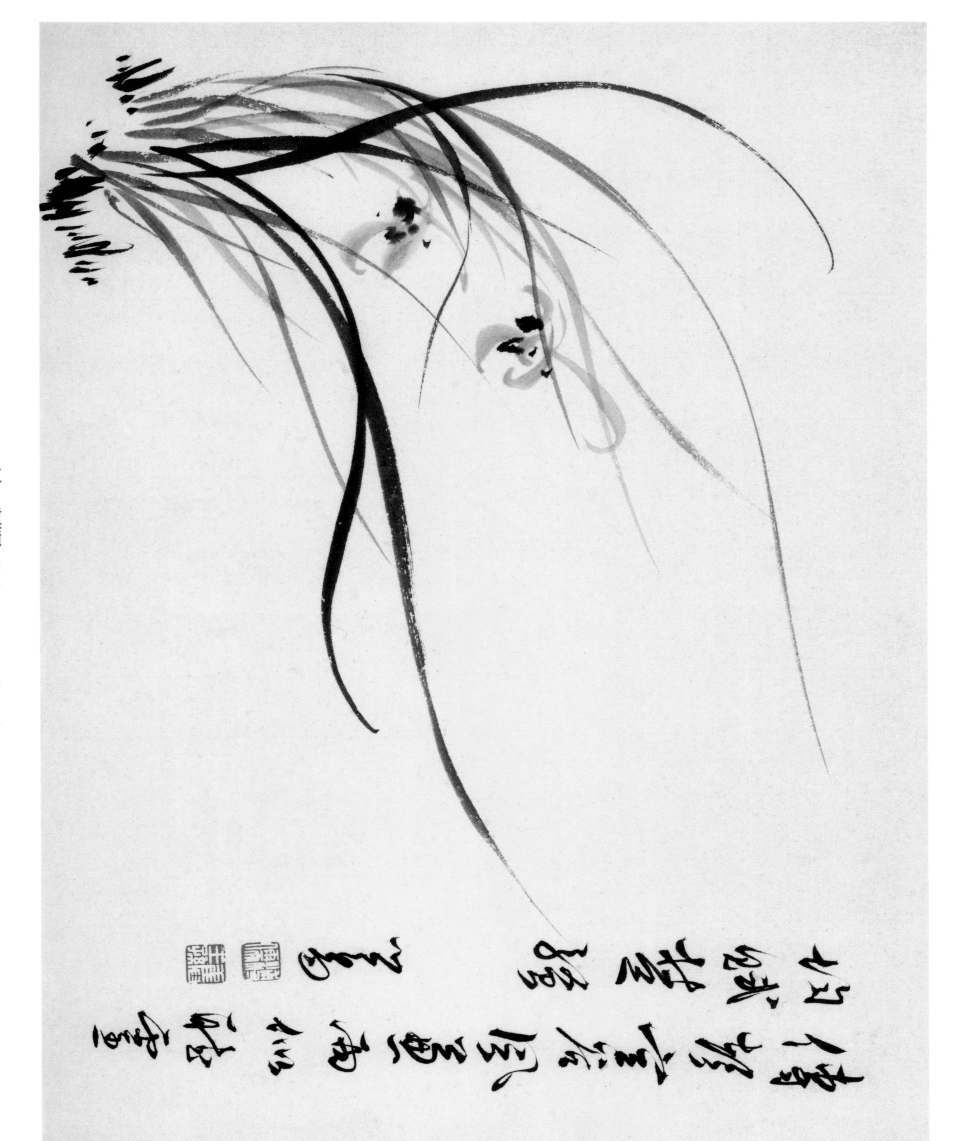

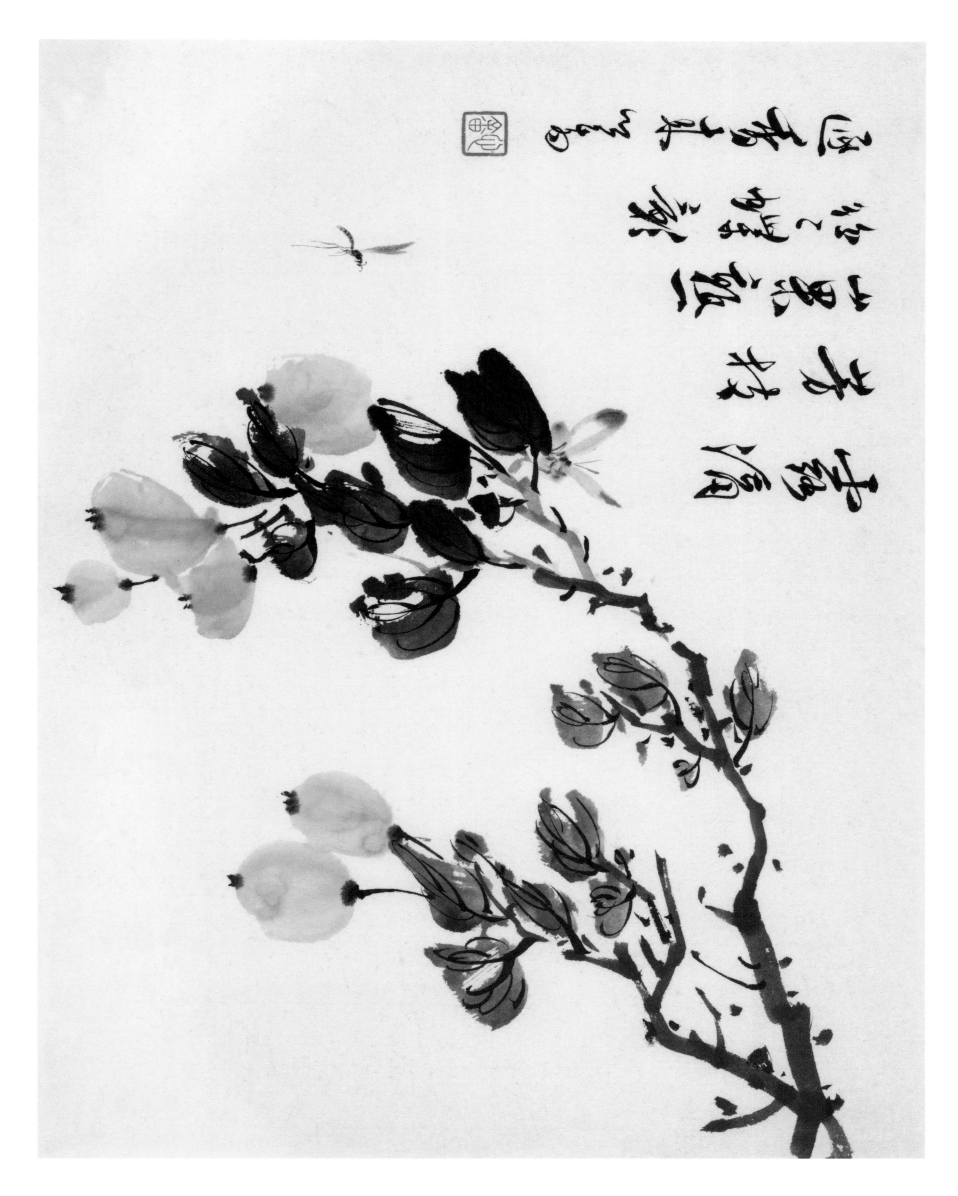

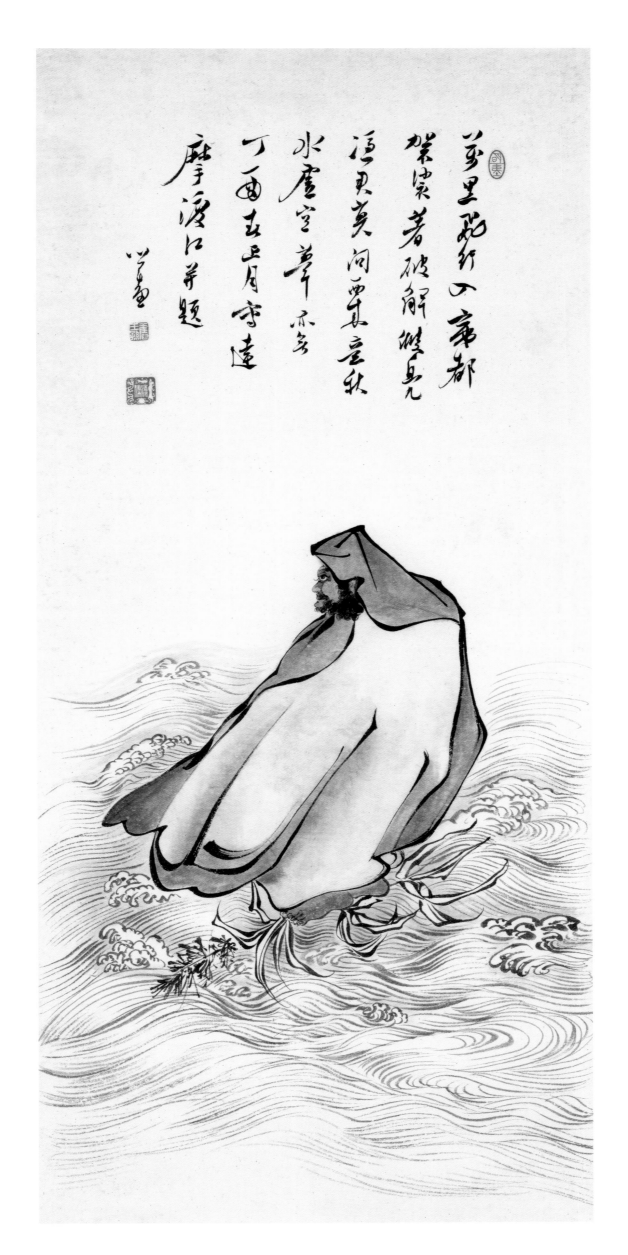

九一　一葦渡江　溥心畬　88.5cm×40cm　1957 年

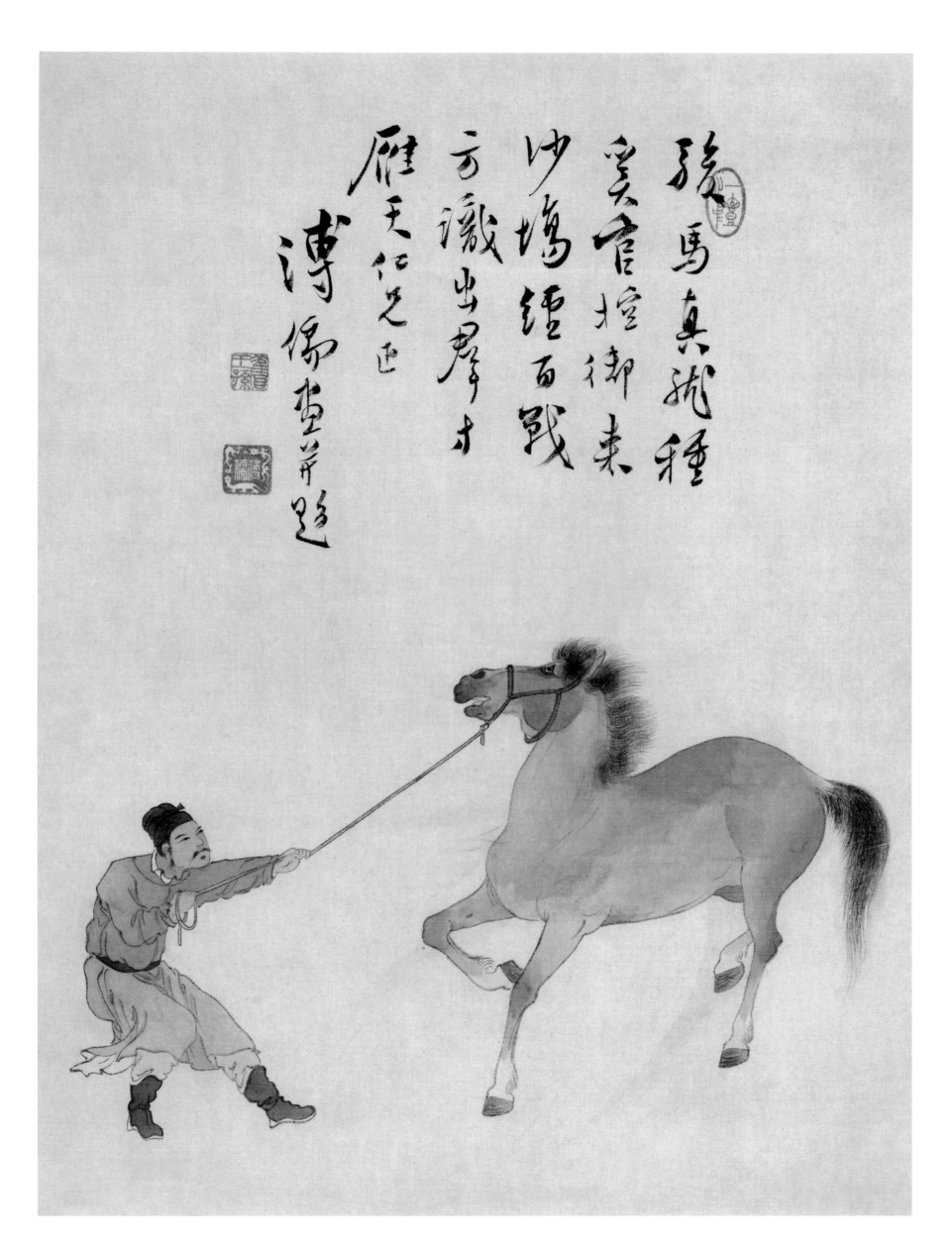

九二　控馬圖　溥心畬　54cm×32cm　年代不詳

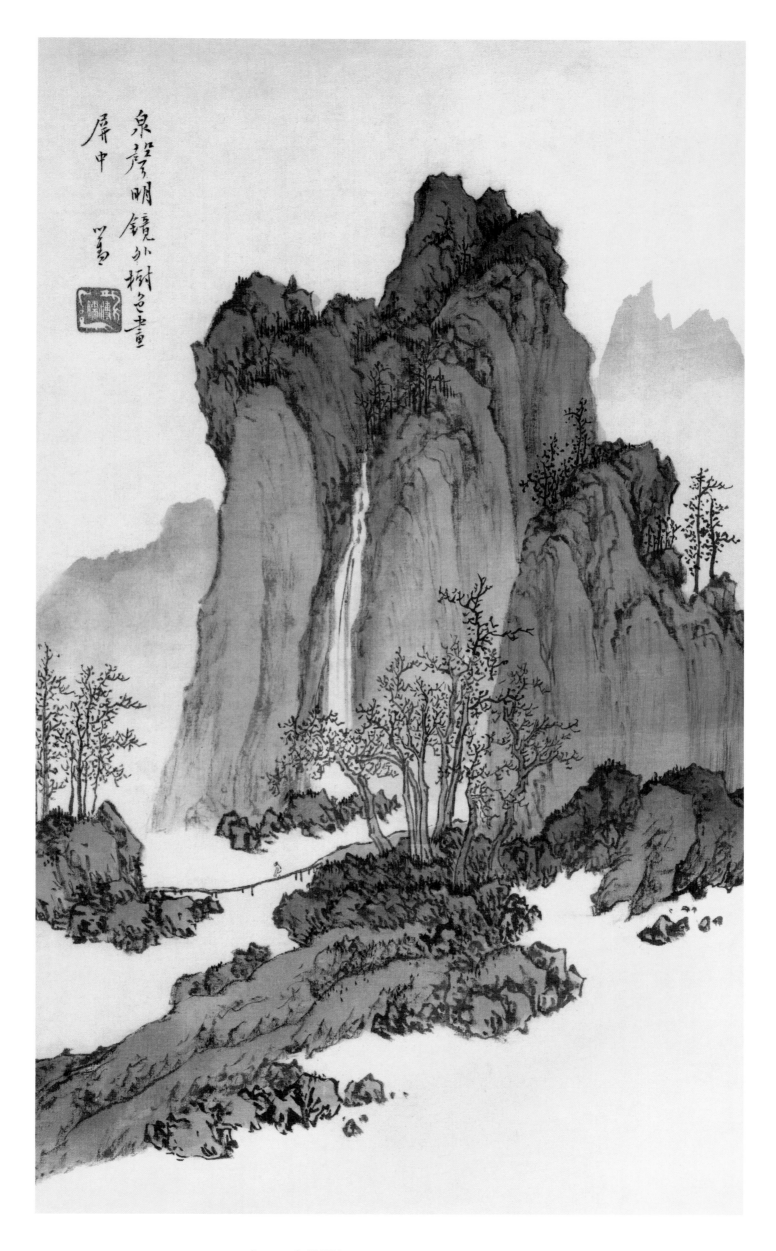

九三　泉聲樹色　溥心畬　48cm×28cm　年代不詳

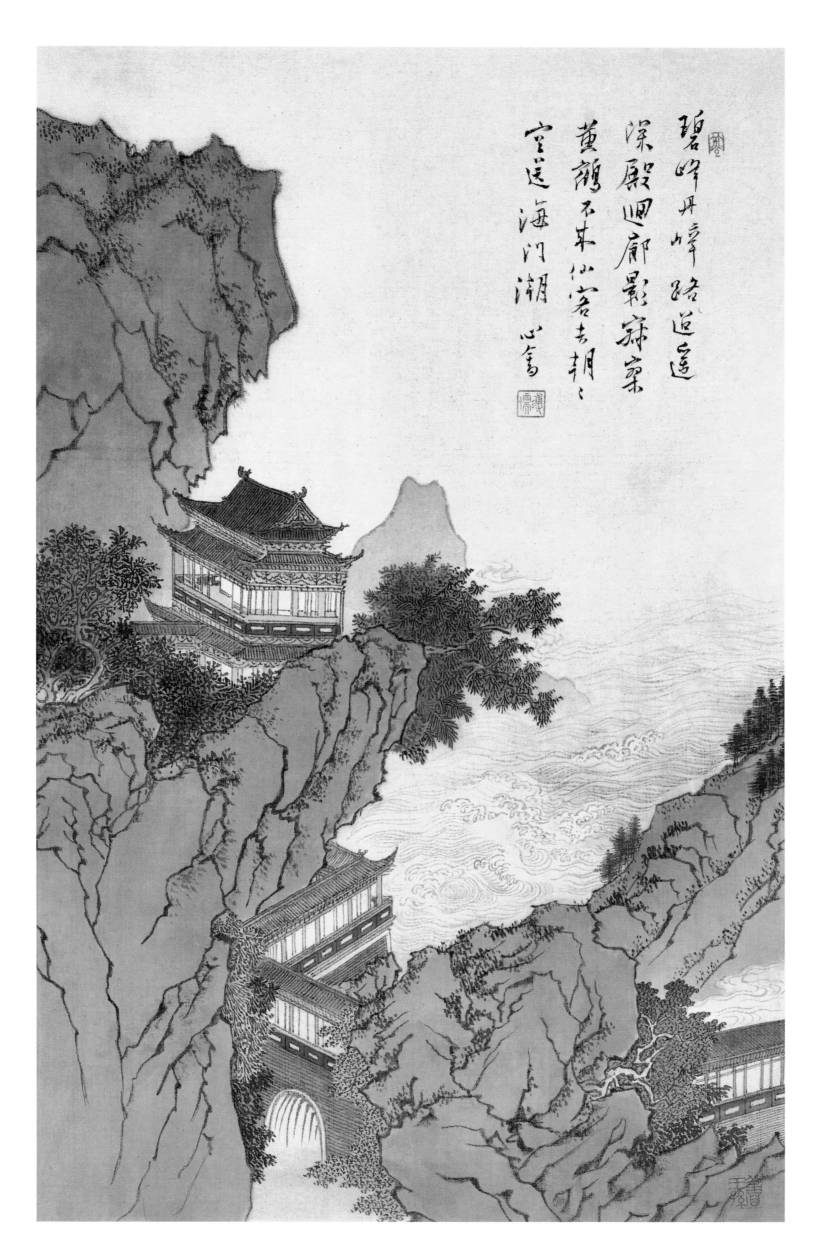

碧峰丹嶂路逶迤
深殿迴廊影寂寥
黃鵠不來仙客去
空送海門潮 心畬書

九四　海門觀潮　溥心畬　50cm×31cm　年代不詳

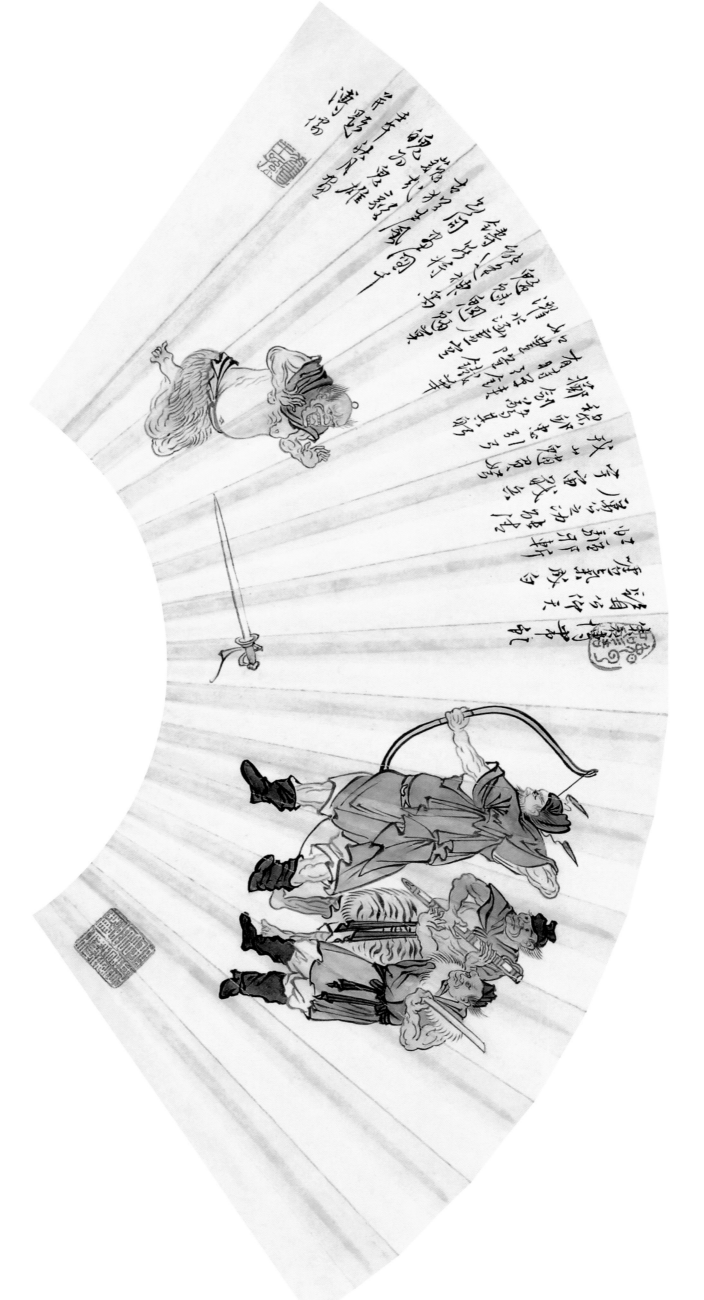

九五　鍾馗射鬼圖　溥心畬　20cm×53cm　1942 年

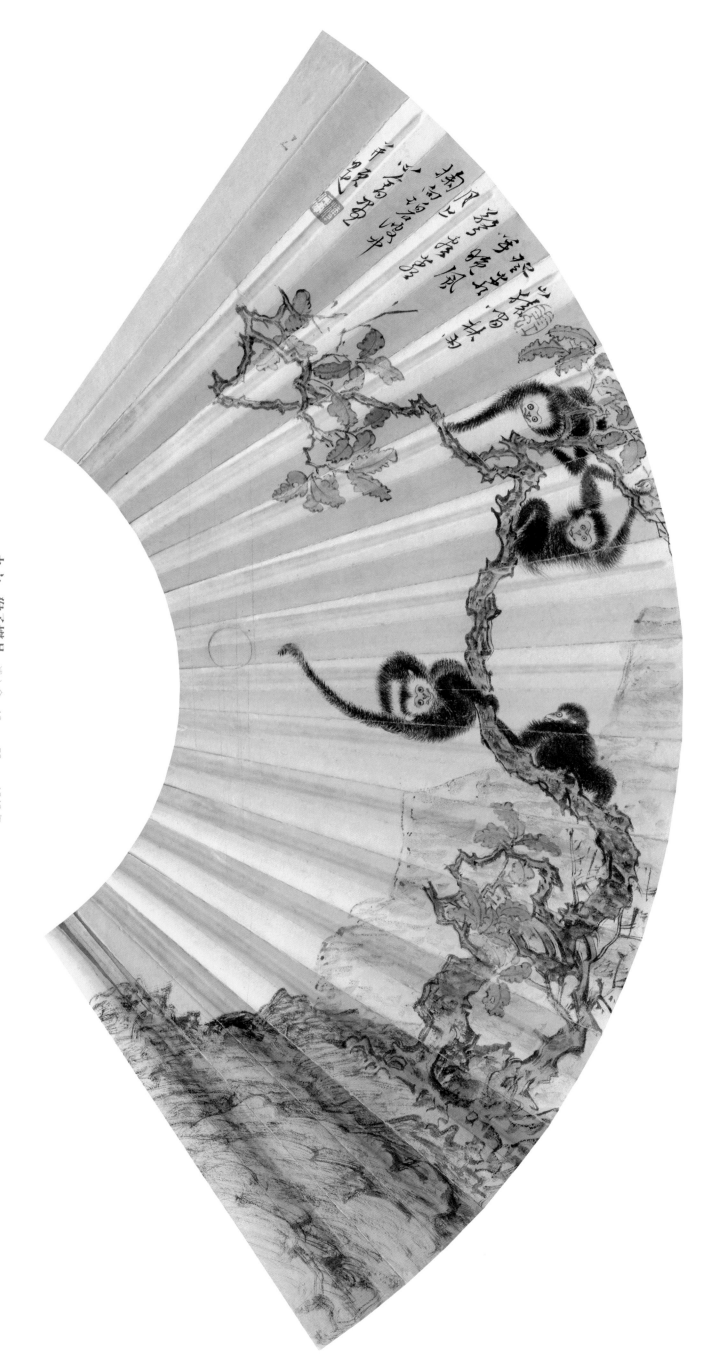

九六 猴子撈月 薄心畬 19cm×52cm 1948年

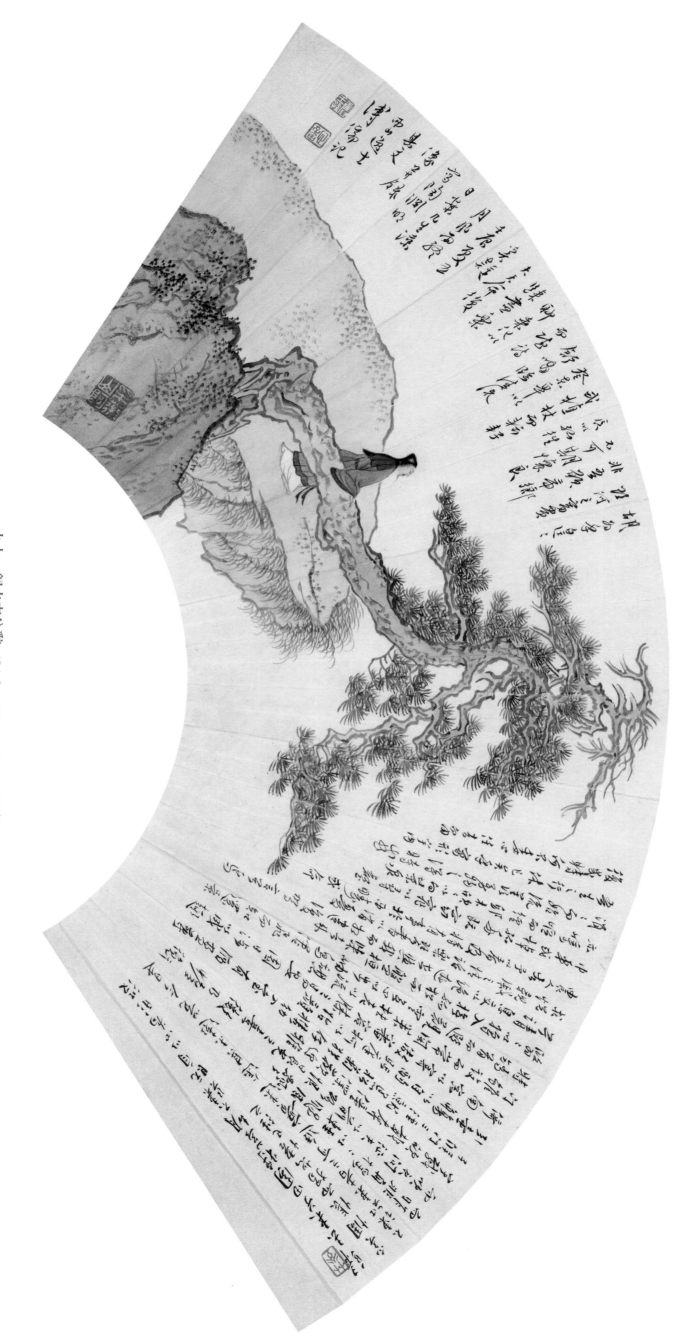

九七　歸去來兮辭　溥心畬　18.5cm×52cm　1952年

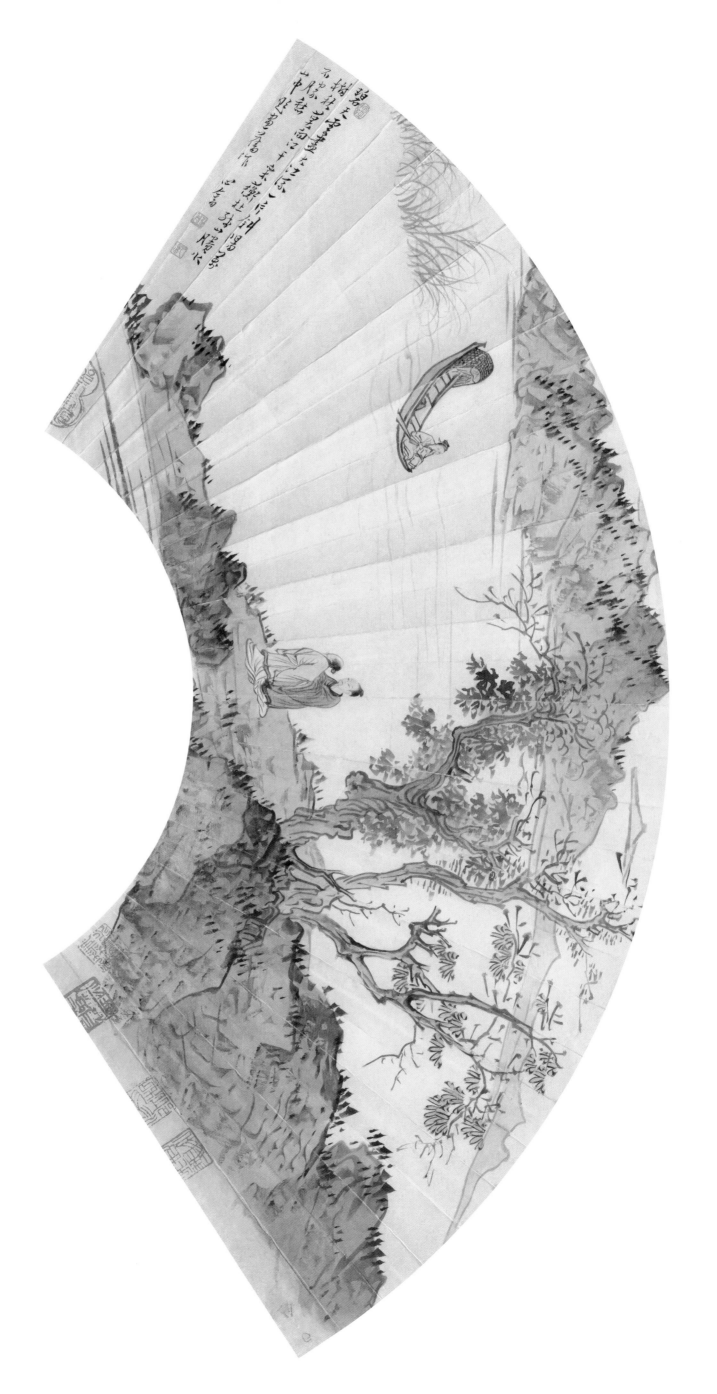

九八　秋江待客　溥心畬　18cm×51cm　年代不詳

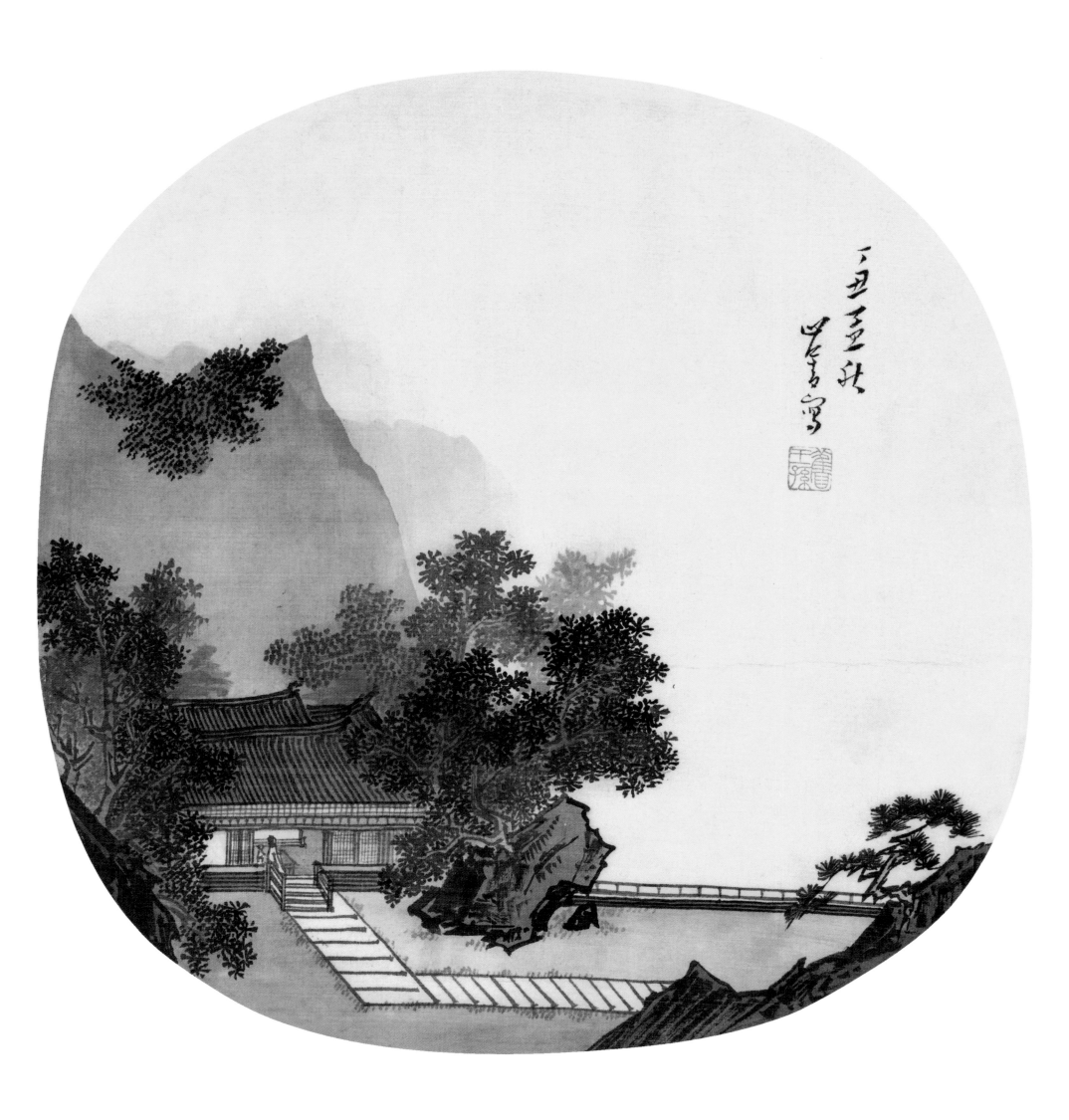

九九　暮靄清閣　溥心畬　30cm×32cm　1937年

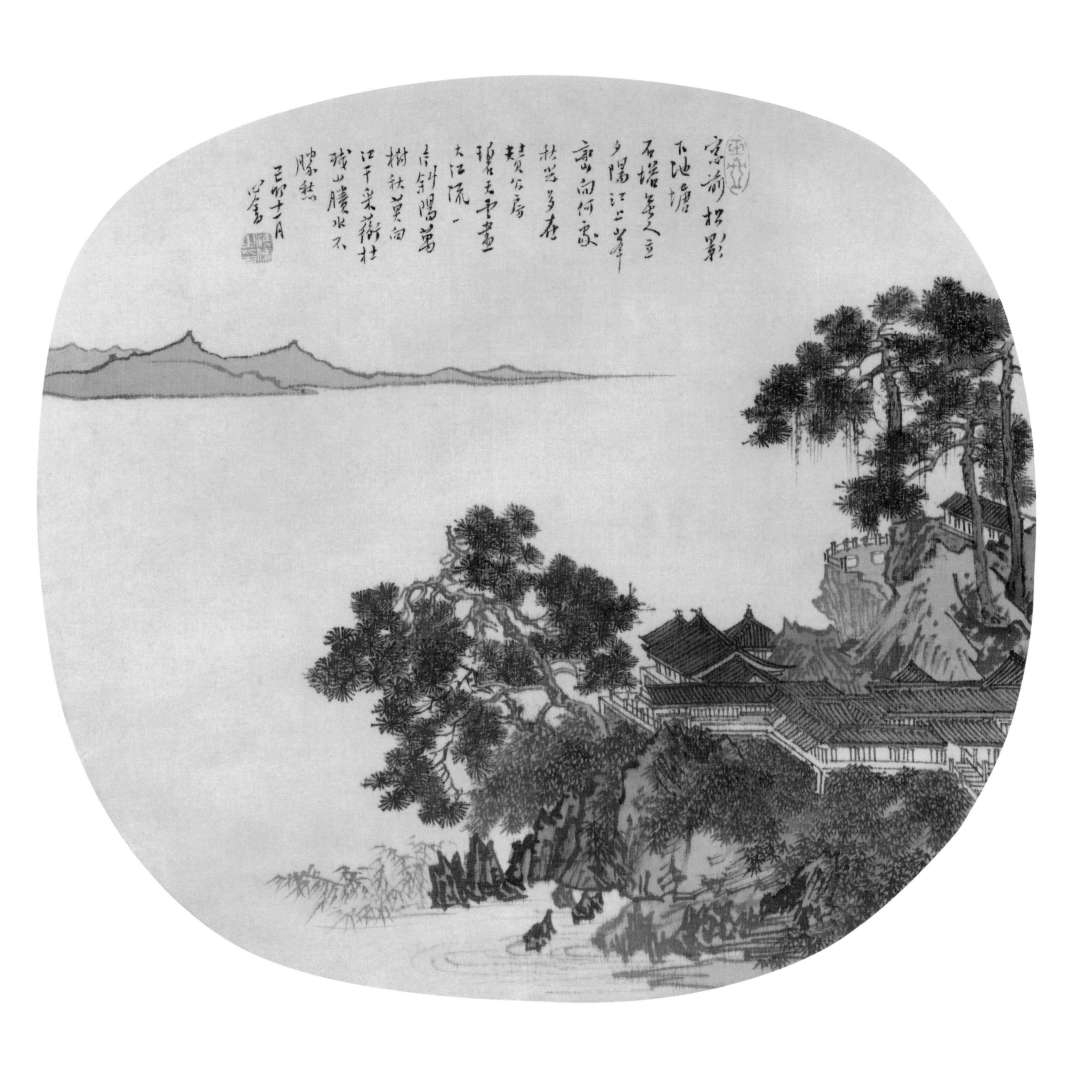

溥心畬册頁精選

歷代名繪真賞

◎原色印刷◎臨摹教學◎鑒賞研究

藝文類聚金石書畫館　浙江人民美術出版社

曾迎三 編

溥心畬先生其人其畫

萬君超

愛新覺羅·溥儒（1896—1963），字心畬，以字行。父親載瀅爲恭親王奕訢次子，後過繼八叔奕詥爲嗣，襲貝勒爵位；生母項氏（廣東南海人）爲大側福晉，故溥心畬爲庶出子。出生後三日，光緒帝賜名爲溥儒。同父嫡兄溥偉（襲恭親王爵位），同母胞弟溥佑（過繼饒余敏親王，後歸宗）、溥僡。溥心畬六歲入府中私塾讀書，學《論語》《孟子》，一年後學詩，喜仿唐詩。約十二歲左右，開始初學行楷，十五歲正式學習書法，大字由顏、柳、歐入手，兼習晋唐小楷，後專寫《圭峰禪師碑》。其晚年曾説："余束髮受經之年，習篆隸真書。時得清整一二字，輒欣欣然喜。習益勤，進益鋭。"從十七歲（1912年）以後的十餘年間，大多在北京城外馬鞍山戒壇寺中之自家別院讀書，與寺中禪師及清朝舊臣、遺老詩人等多有交往，其別署"西山逸士"，即爲了紀念這一段隱讀山中、不問世事的歲月。日常除了作詩、讀書、習字、射獵之外，開始自學作畫，并臨摹家藏古畫，初學"四王"，後學董源、巨然，南宋劉松年、馬遠、夏圭一派風格的山水，始習南宗，後學北宗。（陳雋甫《溥心畬先生自述》）還學佛教人物、鞍馬、翎毛、花卉等，由此打下了較爲扎實的"童子功"。啓功先生在評價溥心畬的繪畫時曾説過："未見師承。畫法幾乎是全出天才。"但他却謙虛説道："我没有從師學過畫。如果把字寫好，詩做好，作畫并不難。"

二十九歲時（1924年），溥心畬返回城内居住，以八百圓年租金借居已被溥偉出售的萃錦園（恭王府後花園），并加入以宗社子弟爲主的"松風草堂畫會"（簡稱"松風畫會"），其中有溥侗、溥忻、溥僴、溥佺、溥佐、關松房、惠孝同等，定期雅集，切磋畫藝，并以"松風畫友"的名義合畫山水、花卉，制定潤例，對外接件。溥心畬晚年曾説："畫則三十左右始習之，因舊藏名畫甚多，隨意臨摹，亦無師承。又喜游名山，興酣落筆，可得其意。書畫一理，因可以觸類而通者也。蓋有師之畫易，無師之畫難；無師必自悟而後得，由悟而得，往往工妙，唯始學時難耳。"（王家誠《溥心畬年譜》）雖然溥心畬自稱是三十歲左右開始學畫，有自謙的成分，但從

中可以窺知其早年學畫的一些心得，即學畫的最佳途徑是"由悟而得"。

溥心畬因畫名蒸蒸日盛，遂由業餘畫家"下海"而成爲職業畫家，并於1925年春在北平中山公園水榭首次舉辦個人畫展。雖被時人譽爲"北宗山水第一人"，但作爲名副其實的天潢貴胄、宗室子弟，其内心深處一直將繪畫視爲等而下之的雕蟲小技，所以一生始終強調"工夫在畫外"的理念，從而主張學畫必須先從學禮做起，正心修身，同時要研究經學、辭章、習字，然後再寫畫，如果本末倒置，則畫根本寫不好。他用"寫畫"替代作畫，也是彰顯畫家個人的綜合素養。他後來曾屢屢對弟子們説："畫是表現人格、風骨和氣度，如果人無可取，那麼畫還有可取之處嗎？畫的所以可貴，是根據人品，人品好，就是不重畫也會重人，何況人品好，畫一定會好呢！"（劉國松《溥心畬先生的畫與其教學思想》）

雖然溥心畬一生強調畫家的"工夫在畫外"，但也并非是完全捨棄繪畫的基本技能及其規則。在不斷提升自身的綜合素養的同時，也應該注重筆墨方面的造詣。1952年秋，溥心畬將自己平生在繪畫方面的個人心得，撰成《寒玉堂畫論》一卷，分爲山、水、樹、草、苔、雲、烟、虹、花卉、鳥、馬、猿、人物、服飾、器玩、景物、樓臺、屋宇、舟、橋、用筆、傅色二十二篇，有簡有詳，在借鑒古人畫法的基礎之上，不僅多出新意，且具有可操作的教科書意義。其中《論服飾》一篇，不僅學人物畫者可以運用，而對鑒定古畫者也有參考價值。其"苦畫人之不學，服飾之多謬"之義，可謂用心良苦，嘉惠後學。而《論用筆》則強調中鋒的重要性，即在作畫（寫畫）時運臂動腕必須有活力，并講解中鋒在畫松針、木葉、溪流、苔點時的用法。此又不僅單純論畫，亦可以論書法，所以他説"畫出於書，非二本也"。

中國畫除筆墨綫條之外，設色（亦作傅色、著色、染色）也絕不可輕視或隨意而爲，因爲中國畫的筆墨綫條與設色，都是其魅力與精華之所在。溥心畬在《論傅色》中有云："與墨色渾然而無迹者，上也。色與墨相違，紛雜而不合者，下也。"如何纔能使墨與色渾然無迹而不相違，《論傅色》中對各類顏色（顏料）在各個繪畫對象，如四季山色、雲山雲氣、松針枝幹、樓閣茅屋以及各類花卉等，均有言簡意賅的講述。其中關於山水的設色説道："落筆頃刻而成，傅色數日始就。頃刻而成者，氣勢也；數日而成者，經營也。"他曾對弟子江兆申先生説過："畫中著色要淡，要一

遍一遍地增加，多著可至十遍。這樣顏色纔可以入紙，也纔厚重。"1963年7月某日，溥心畬拿出一件棉紙設色山水小卷，畫面設色頗淡，却凝實而潤澤，他讓江兆申看過半小時後便問道：你看此卷畫染色幾遍？江答三遍。溥心畬説："一共十遍！你的畫纔匆匆地染了一二遍，顏色都浮在紙面上，所以山澤枯槁，毫無生氣！"（江兆申《我的藝術生涯》）

溥心畬是近百年來畫壇上極少的詩、書、畫"三絕"的書畫家。由於他在書法上的造詣超逾同儕，也使得他對繪畫筆墨的駕馭能力出類拔萃，故而立軸、手卷、册頁、扇面、斗方、圓光等無一不能，設色、墨筆、白描等無所不擅。如就其山水而言，當時北方畫壇籠罩於徒具形式、陳陳相襲的"四王"畫風之下，溥心畬以内涵沉雅、外形清整，且具有宋、明院體風格的北宗山水驚世登場，再加之貴介公子的身世，從而奠定了其北方畫壇的地位與繪畫品味，并得到了市場以及收藏者、鑒賞者的高度認可。臺静農先生當年即認爲，北宗山水沉寂了數百年，北京畫壇充斥著空洞無趣的"四王"畫風，溥心畬的山水畫一出，再次讓人們看到北宗山水的精髓。（林銓居《王孫·逸士·溥心畬》）與"南張北溥"中張大千一生善於多變的畫風不同，溥心畬在近四十年的時間中，他的繪畫始終保持著較爲穩定的個性風格與筆墨屬性，尤其是對北宗山水的"古法"和"古意"美學理念的執著與實踐。而對同時代的審美趣尚或激進思潮，他幾乎是充耳不聞，遺世獨立，這也許與他特殊的身世及生活的際遇有關。

《溥心畬册頁精選》收入各時期的山水、人物、花卉、鞍馬、黑猿、神怪等一百幅册頁、扇面小品，有署年的作品最早爲1932年（壬申），最晚爲1956年（丙申），年代跨越二十餘年。工筆、寫意、墨戲等，以及設色、墨筆均有，大致可以代表溥心畬一生繪畫的風格面貌及題材與媒材的多樣性。其中幾幀雪景山水，深得南宋小品的神韵，筆墨古净，蕭疏空靈，極具詩情之美。其在《寒玉堂畫論》中論述雪景畫："雪山但染石陰，無煩敷粉，皴皺數筆，即成殘雪。更有點樹留青，殘楓未落者，江南雪也。唐以前畫雪皆施粉，王維《雪溪圖》，山樹皆以粉染。宋人以墨漬，雖渾樸不及於古，而氣韵轉勝。"溥心畬的雪景山水師宗宋人，力求韵致。金碧青綠山水也是溥心畬北宗山水的一個代表性題材，此類畫作極易流於艷俗，所以它對顏料及設色

的要求頗高，溥心畬堪稱此道的"聖手"。本畫册中有四五幀青綠小品，樓閣精整，山峰樹木，設色考究，層次分明，雖看似鮮妍却又不失清麗，亦如《寒玉堂畫論》中所説"春山新緑明秀，夏山蒼翠"，誠可與張大千、吴湖帆的青緑山水互相媲美，皆爲一時瑜亮。

在現當代中國畫壇上，工擅畫猿的畫家屈指可數，而溥心畬與張大千則是兩位絶頂的高手。張大千養猿畫猿，而溥心畬早年則亦以所藏宋代易元吉（傳）《聚猿圖》卷（乾隆内府舊藏，今藏日本大阪市立美術館）、易元吉（傳）《栗猿圖》卷（今藏臺北故宫博物院）爲範本。雖所畫之猿多爲墨戲之作，但猿之靈動活潑，萌態可掬，且擬人化的意味顯露無遺，可稱文人墨戲畫中的逸品。本畫册中其他的花卉、草蟲、神怪、鞍馬、人物等，看似信手拈來，却大多構思獨運，設色古净，均堪稱能、逸佳作。尤其是花木、鳥獸、魚蟲，不僅造型精准，而且還十分了解其習性與淵源，并有專門的著述（溥心畬《華林雲葉》卷下），不禁令人有"妙手丹青留後世，王孫風雅舊家聲"之感。

當今人稱溥心畬是"中國文人畫的最後一筆"，或"中國最後的文人畫家"，雖有些誇飾的成分，但也可以看出後人對他的繪畫中"書卷氣"的認可與贊賞。溥心畬早年優游林泉，醉心翰墨，中年頻遭家國之變故，落難餘生；而晚年境遇亦頗爲不佳，受制於篋室之累，但他仍能安貧樂道，隨寓而安。而那些精彩紛呈、聊抒胸臆的神妙小品之作，或許也是他的精神寄托與心靈慰藉吧？

<div style="text-align: right;">癸卯閏二月於海上荆溪書屋</div>

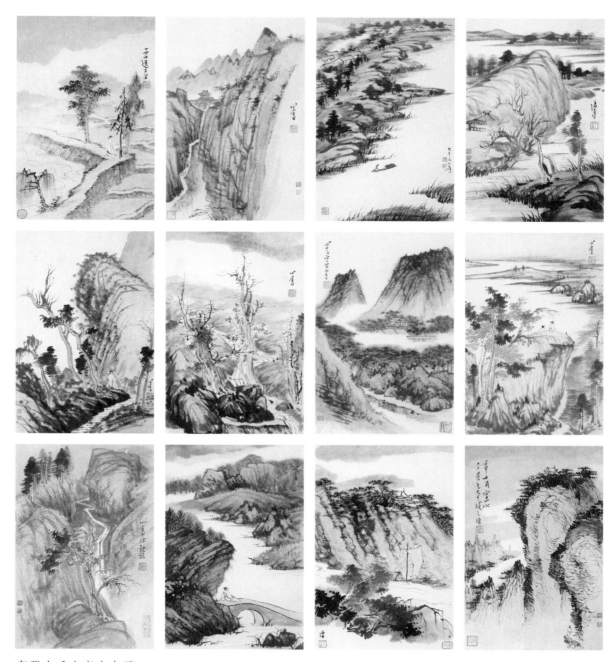

與張大千合寫山水册

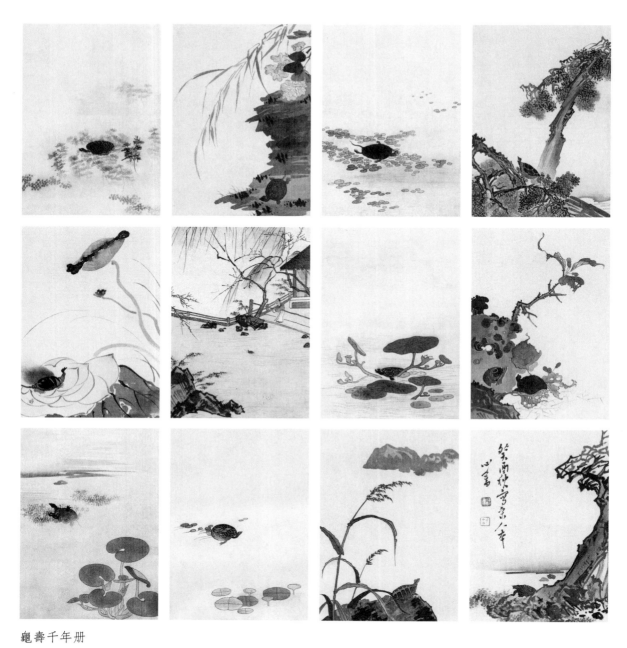

龜壽千年冊

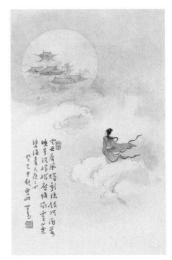

猿戲圖　　　　　變葉木賦　　　　　　　　　嫦娥奔月

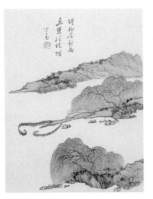

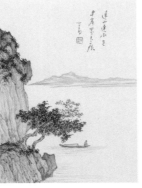

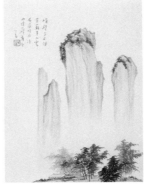

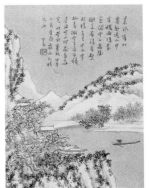

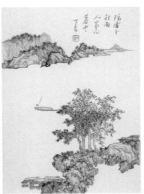
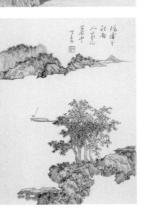

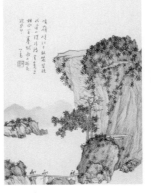

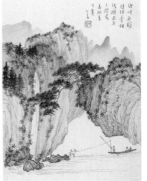

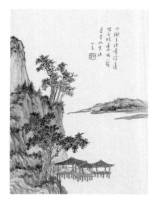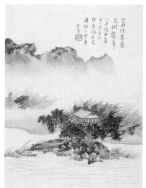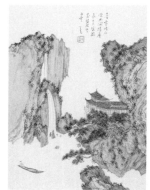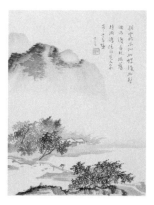

山水冊

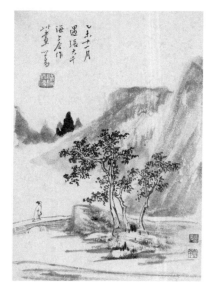

與張大千合寫松山行吟

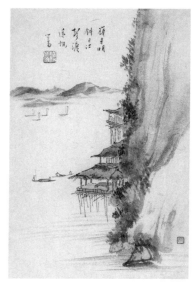

與張大千合寫聳崖遠帆

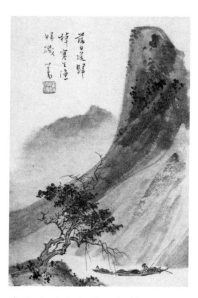

與張大千合寫落日歸棹

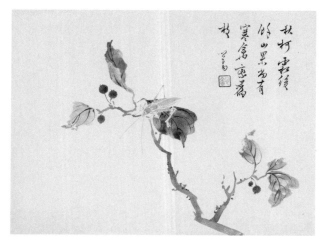

山果秋蟲

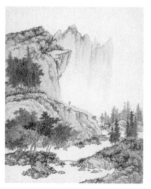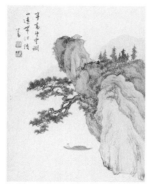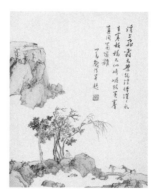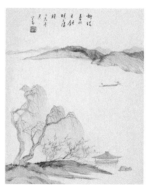

山水册

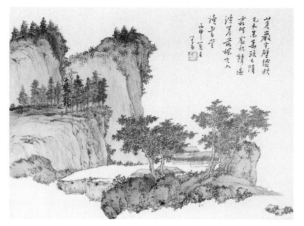

西岸書堂

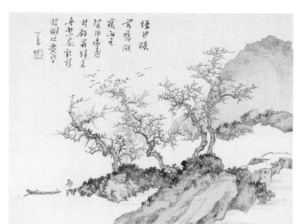

遠村歸舟

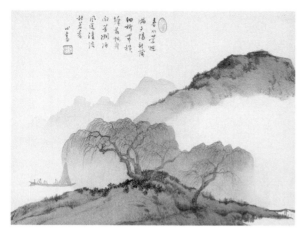

春水芳洲

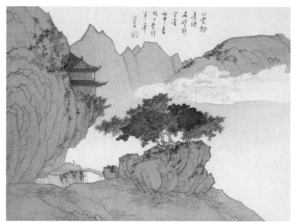

江雲石壁

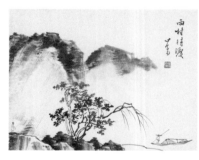 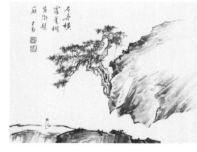 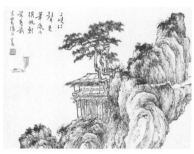

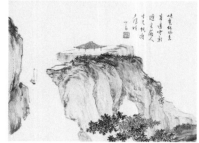 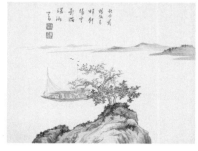 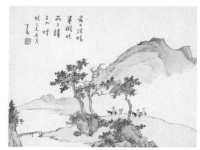

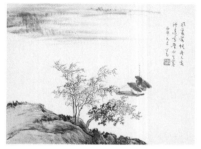 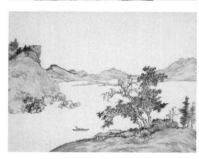

山水册

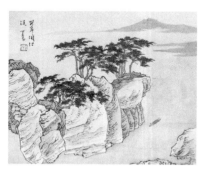 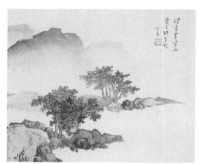 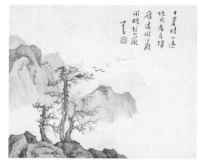

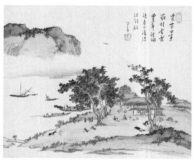 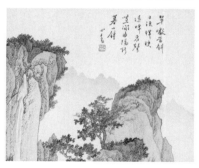 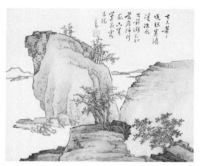

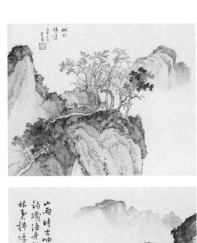
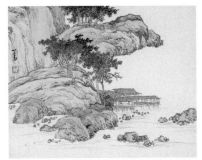
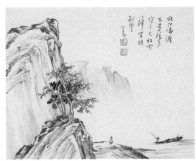
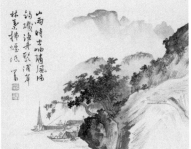
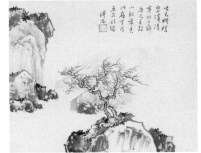
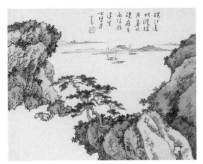
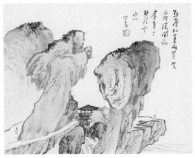
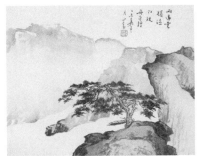
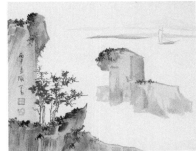
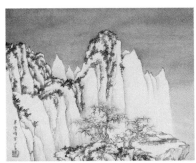

山水册

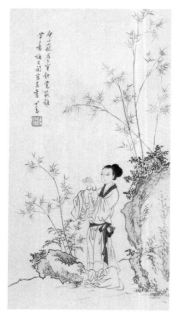

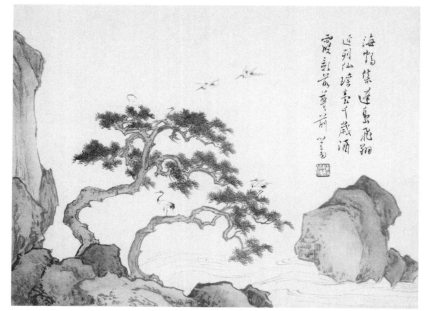

月下穿針 蓬島仙鶴

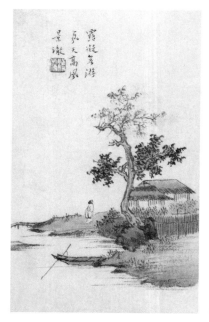

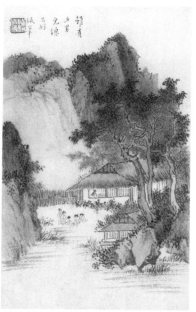

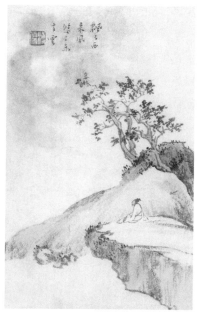

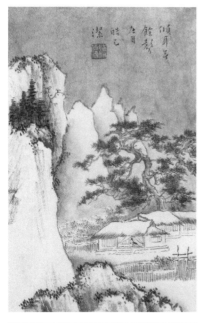

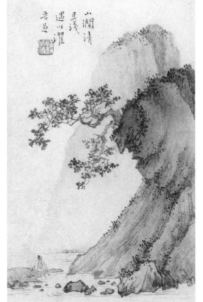

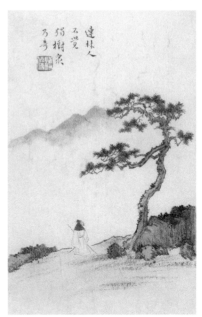

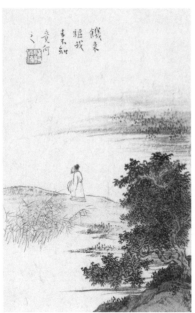

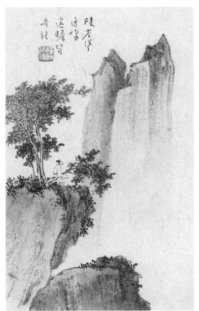

陶淵明詩意圖册

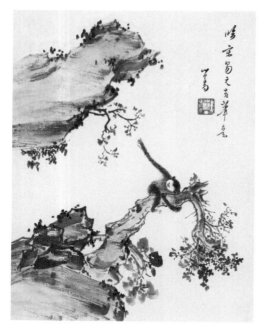

松崖戲猿

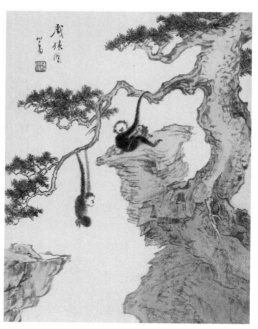

戲猿圖

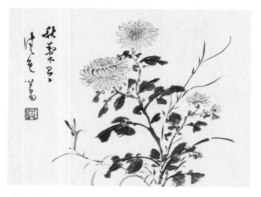

秋菊圖

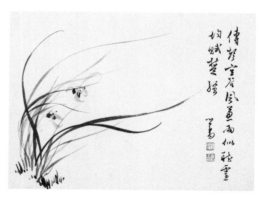

幽蘭圖

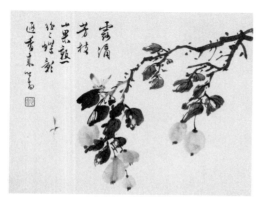

芳枝圖

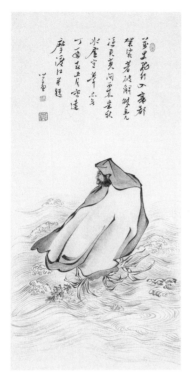

一葦渡江

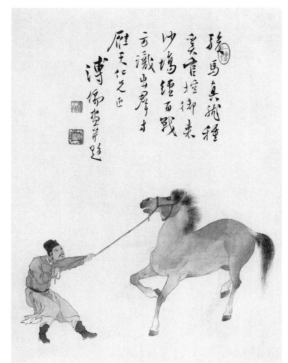

控馬圖

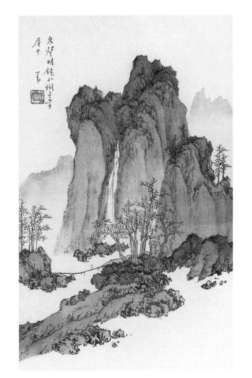

泉聲樹色

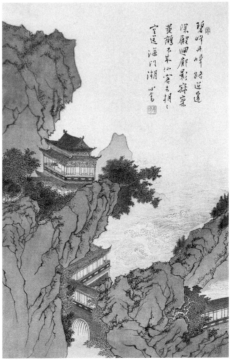

海門觀潮

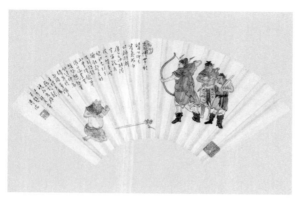

鍾馗射鬼圖

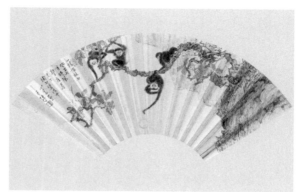

猴子撈月

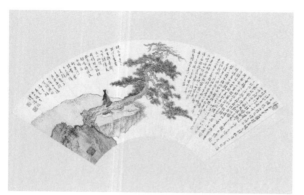

歸去來兮辭

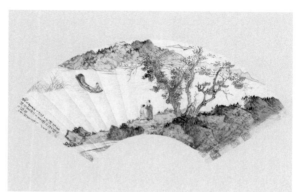

秋江待客

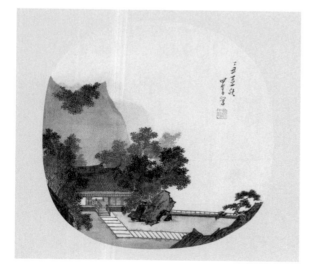

暮靄清閣

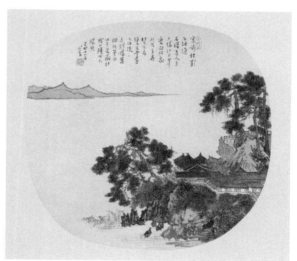

晴江樓閣

圖書在版編目（CIP）數據

溥心畬册頁精選 / 曾迎三編. —— 杭州：浙江人民
美術出版社，2023.6
（歷代名繪真賞）
ISBN 978-7-5340-8873-5

Ⅰ.①溥… Ⅱ.①曾… Ⅲ.①中國畫—作品集—中國
—現代 Ⅳ.①J222.7

中國國家版本館CIP數據核字（2023）第107069號

責任編輯：洛雅瀟
責任校對：羅仕通
裝幀設計：祝璐聰
責任印製：陳柏榮

歷代名繪真賞
溥心畬册頁精選
曾迎三 編

出版發行　浙江人民美術出版社
地　　址　杭州市體育場路347號（郵編：310006）
經　　銷　全國各地新華書店
製　　版　浙江新華圖文製作有限公司
印　　刷　浙江海虹彩色印務有限公司
版　　次　2023年6月第1版
印　　次　2023年6月第1次印刷
開　　本　889mm×1194mm　1/8
印　　張　25.25
書　　號　ISBN 978-7-5340-8873-5
定　　價　300.00圓

歷代名繪真賞

上架建議：繪畫臨摹

ISBN 978-7-5340-8873-5

9 787534 088735 >

定價：300.00圓